요한복음

일러두기 1. 겹낫표(『 』)는 책으로 볼 수 있는 것을 표시할 때 쓰고, 낫표(「 」)는 책의 형태가 아닌 인쇄물, 그 자체로 책이 되기 어려운 작품, 영화, 노래, 음반명, 미술 작품, 전시회 이름 등을 표시할 때 사용하였다. 작품명, 영화 이름의. 원제는 소괄호 안에 연대, 주석, 설명 등과 함께 넣었다. 인용구나 강조는 꺾은 괄호(< >)로 표시하였다.

2. 로마자 병기는 괄호 없이 병기하였고, 한자, 일본어를 병기할 때에는 소괄호로 썼다.

3. 본문 도판의 대부분은 개별적으로 저작권을 해결하였으나 일부 저작권이 해결되지 않은 작품은 추후 개별 연락을 통해 해결하려 한다.

예술 감독

바이 쪼

무언가를 예술로 본다는 것은……

예술 판독기. 이게 무슨 뜻일까요? 무언가를 예술로 만드는
조건의 기록. 대략 이런 의미로 지은 제목입니다. 예술과
예술이 아닌 것 사이의 구분은 가능할까요? 대체로 가능하지만
그렇지 않은 때도 많습니다. 상투적인 외관과 식상한 메시지를
담은 예술이 있습니다. 아니 그런 예술은 많습니다. 반면
장르로 볼 때 예술은 아니지만 마음을 움직이는 현상을 우리는
왕왕 만납니다. 이런 모순된 사정 때문에 예술을 정의하기란
항상 어렵거나 불가능한 것으로 여겨집니다.

예술 정의의 불가능성에 힘입어 이 책은 판독 대상을 예술보다
언론 보도, 영화, 광고, 상품 등에서 찾았고, 이들로부터
예술됨을 읽으려 했습니다. 예술과 예술 아닌 것 사이에서
공통점을 살피고 제 견해를 덧붙인 게 『예술 판독기』의
전모입니다. 이에 앞서 펴낸 『사물 판독기』라는 책이
라면, 청 테이프, 아파트, 댓글, 미니스커트 등 주변에서 보는
일개 사물에 관한 촌평 모음집이었다면, 『예술 판독기』는
예술적 속성에 좀 더 치중한 책입니다.

이 책은 영화 주간지 『씨네21』에 2010년 4월부터 2015년 6월까지 5년간 124편으로 마감한 〈반이정의 예술 판독기〉라는 연재물을 모은 것입니다. 하지만 책으로 다듬는 과정에서 유사한 주제의 글들은 한 편으로 합쳤고, 책의 색채와 어울리지 않는 원고는 과감히 뺐습니다. 그리고 무엇보다 종래 연재된 원고를 보강하는 쪽에 힘을 싣기로 결정했습니다.

이미 썼던 원고를 수정하면서 신기한 경험도 했습니다. 5년 전 또는 불과 1년 전 내가 쓴 원고들이 내가 쓴 게 맞는지 의심될 만큼 마음에 들지 않았거든요. 연재 당시 내 머리에서 나왔을 해석과 표현 따위가 영 탐탁지 않았습니다. 단순한 원고 수정을 떠나 새로 쓰기에 가까운 집필이 불가피해 보였지요. 그 덕에 상대적으로 나은 원고들로 책을 묶을 수 있었습니다.

지난 원고를 다시 보면서 양면성을 지닌 현상에 내가 유독 끌렸다는 점도 알았습니다. 양면성은 딱 잘라 규정하기 힘든 예술의 속성이기도 하죠. 양면성을 매개로 예술과 비예술은 자주 연결됩니다.

책의 구성은 이렇습니다. 장르가 상이한 여러 현상들 속에서 공통점을 찾아 사유합니다. 요컨대 3장 속 〈참수의 정치학·뇌신경학·미학〉을 봅시다. 사람의 목을 베는 이 미개한 처형이 미술 평론가에게 흔한 비평 대상일 리 없습니다.

그러나 현재 일부 국가와 무장 단체는 잔혹성을 과시하려고 공개 참수형을 자행합니다. 참수는 미술 작품에도 자주 발견됩니다. 세례 요한의 잘린 머리가 담긴 쟁반을 든 살로메, 홀로페르네스의 목을 베는 유디스 등은 지난 시절 미술사에서 인기 도상이었지요. 과거 사람의 목을 베는 공개 처형은 당시 대중에겐 볼거리여서, 〈교육적 목적〉을 빙자해서 처형을 구경하러 전국에서 2만여 명이 모였다는 기록도 있습니다. 이렇듯 참수가 시대와 장소를 불문하고 출현한 점, 참수가 전무후무한 시각적인 볼거리로 세속과 예술에서 고루 소환된 정황으로부터 참수는 판독 대상으로 선택될 수 있었습니다. 이 책에 소개된 다른 소재들도 같은 이유로 채택됐습니다.

chapter 1. 브랜드 가치관은 우리의 삶에 정치력을 발휘하는 대중 소비문화에 집중한 장입니다. 상품 말고도 우리에게 영향력을 미치는 대상은 자기만의 브랜드를 갖습니다. 예술가도 정치인도 마찬가지. 이 장에선 대중이 보편적으로 열광하는 극사실주의 문화와 인맥 과시 현상 등도 다뤘습니다.

chapter 2. 예술 판독기는 책 제목과 동명 타이틀인 데에서 보듯, 책의 지향점이 가장 진하게 밴 장입니다. 예술적 공로를 치하하는 수상 제도가 항상 공정한 건 아님을 다룬 〈수상 제도 딜레마〉나 서구에서 고안한 미적 유행을 흉내 내어 자국에서 독점적 유명세를 얻은 예능 방송과 현대 미술의 사례를

다룬 〈후발 주자의 독창성〉에서 보듯, 예술 권력의 무상함을
다루기도 했습니다.

chapter 3. 하드코어 만물상은 내외신에서 보도된 사건·사고
뉴스에 영감을 받아 쓴 글이 가장 많은 장인데, 현대 미술
일각에서 시도되는 충격적인 실험과 세속에서 발생하는 대형
참사 사이의 유사점을 다루기도 합니다.

chapter 4. 섹스어필은 판촉을 위해 인체를 사용한 경우를 두루
살폈습니다. 미술은 재현의 역사인 만큼 보는 이의 관음증을
부추기는 창작물이 자주 제작됩니다. 미모로 가산점을 얻는 건
예술이나 정치나 매일반입니다.

네 개의 주제로 묶은 책의 목차를 주변에 보여 줬더니, 아는
미술 작가가 〈목차만 보면 약간 정신 분열적인데요〉라고
농담하더군요. 책의 장마다 고유한 주제를 갖지만 각 장을
나누는 경계선이 또렷하진 않습니다. 다만 또렷한 건 무언가를
예술로 보는 관점입니다.

〈반이정의 예술 판독기〉는 격주 연재였던 만큼, 연재
기간은 선택한 주제에 몰입해서 촌평을 정리하는 소중한
시간이었습니다. 연재 당시 글의 주제는 〈산지에서 직송된
뉴스〉에서 영감을 얻을 때가 많았습니다. 시시각각 보도되는

뉴스를 시각 예술적 견지에서 재해석하는 일의 반복이었지요. 구제역 가축 살처분 소동이 있던 때는 홀로코스트의 대량 학살과 현대 사진가의 집단 누드 촬영을 연결시켰고, 리비아 독재자 카다피가 군중에게 매를 맞아 죽었다는 외신 보도를 통해 하드코어 문화에 열광하는 대중 심리를 떠올리는 식이었지요.

예술이 어려운 이유는 뭘까요? 예술과 현실을 구분 지어 사유하려는 집단 체면 때문이라고 봅니다. 우리가 호흡하며 사는 곳은 예술보다 현실입니다. 주변의 시각 정보를 유심히 판독하는 훈련은 예술을 판독하는 훈련과 차이가 크지 않습니다. 예술은 결국 현실을 주제로 다루니까요. 책에서 미술 작품을 포함해서 보도 사진, 광고, 상품 등을 망라하는 도판이 두루 사용된 이유이기도 합니다. 영화 감독 구스 반 산트의 「엘리펀트」(2003)는 컬럼바인 고교 총기 사건에서 영감을 받았지만 이야기 자체는 허구적으로 재구성했습니다. 차가운 현실은 뜨거운 예술의 밑그림이 되거나, 그 자체로 예술에 버금가는 무게를 지닐 때마저 있습니다. 전시장에 놓인 예술을 감상하는 건 여전히 의미 있습니다. 그렇지만 예술과 현실의 경계를 넘나들면서 둘의 차이점과 유사점을 발견하는 시도는 전에 없이 입체적인 유희가 될 수 있습니다.

〈정신 분열적으로〉 주제를 좇은 필자의 글에 가장 어울리는

도판을 제공해 준 여러 미술 작가들에게 감사합니다.
〈반이정의 예술 판독기〉가 연재되는 동안 가장 오래 원고를
담당한 심은하 기자와 『씨네21』에 감사합니다. 새로 고친
원고의 방향을 상의한 〈미메시스〉의 홍유진 팀장과 책의
외형을 완성한 한은혜 디자이너에게도 감사합니다.

<div align="right">

2016년 2월
반이정

</div>

chapter 1. **브랜드 가치관**

chapter 2. **예술 판독기**

chapter 3. **하드코어 만물상**

chapter 1.

브랜드 가치관

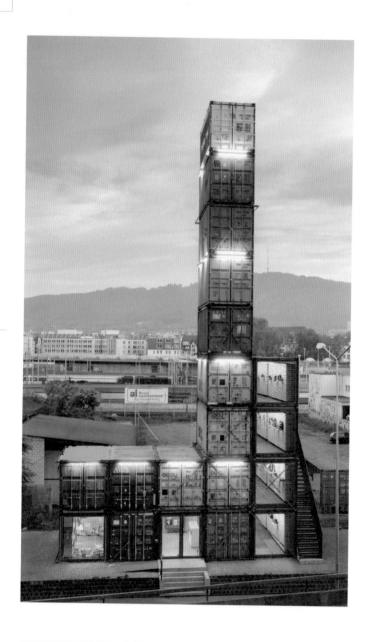

취리히의 프라이탁 플래그십 스토어 전경.
© Roland Tännler, Freitag

재활용 상품의 감동 플라세보

뉴욕 현대 미술관의 소장품 목록 중엔 시판되는 가방이
포함되어 있다. 제작년도가 1993년으로 찍힌 가방의 모델명은
F13 탑캣Top Cat이다. 이 가방 제조사는 오늘날 전 세계에 400여
매장을 연 고가의 가방 브랜드 프라이탁Freitag이다. 뉴욕 현대
미술관이 소장한 가방은 프라이탁의 창립 원년 제품으로
고증적 가치를 평가받은 것이다. 시각 예술사에 기여한 정도가
대등하다 인정되면 상품도 미술관의 소장품 요건을 갖게
된다. 비유하자면 프라이탁은 제품 구입자를 예술 관람자처럼
유인하는 전략을 주요하게 썼다. 〈유일무이한 예술품〉이라는
믿음은 예술계에서 이제 소싯적 이야기가 됐음에도, 〈예술품의
존재감이 유일무이한 원본성에서 온다〉는 세간의 오해는
두텁다. 프라이탁은 세간의 오해를 잘 활용했다. 커다란 트럭의
덮개 천에서 일부분만 도려내어 〈우연한 시각 프레임〉을 얻는
프라이탁의 미학은, 시중에서 판매되는 보통 가방이 동일한
패턴의 시각 프레임을 반복하는 것과 극명히 대비된다.

구매한 가방이 세상에 유일하다는 사실도 구입자를 솔깃하게
한다. 구입한 제품이 예술품처럼 유일무이하다는 자부심을

심어 줄 테니까. 프라이탁과 예술 사이의 연관성은 제품의 진열
방식에서도 나타난다. 폐기된 컨테이너 19개를 쌓은 취리히의
프라이탁 매장은 미니멀리즘 조각의 기하학적 규모나, 정크
아트의 재활용 미학을 결합시킨 구축물처럼 보인다. 상품을
규격화된 하얀 서랍 속에 차곡차곡 쌓은 매장 디자인은 화이트
큐브(미술관)의 첫 인상을 차용한 것이다. 프라이탁은 로고를
갖고 있지만 세상이 프라이탁을 인식하는 로고는 취리히의
컨테이너 매장이나 하얀 서랍으로 통일된 전 세계 매장의
내부 전경이다. 프라이탁이 예술에서 취한 주요 알레고리는
정크 아트 전통이다. 수명이 끝난 폐품을 미학적 대상으로
부활시키는 정크 아트의 미학은 오늘날까지 사랑받는다.
자원을 재활용한다는 프라이탁의 에코백 윤리는 〈정치적으로
올바른 예술〉의 전통을 연상시키기도 한다. 가방의 재질로
쓰이는 방수 기능을 갖춘 트럭 덮개뿐만 아니라, 가방의
손잡이와 끈은 폐기될 안전벨트와 자전거 바퀴를 재활용한다.
정크 아트와 다른 점은, 소비자가 환경 운동에 기부금을 내는
심정으로 가방을 구입하도록 한다는 점이다. 전시장을 닮은
매장 안에서, 세상에 유일무이한 제품을 관람하다가, 선한
윤리를 담은 가방의 친환경 메시지에 공감해서 결국 지갑을
여는 공식. 각별한 유혹 장치가 프라이탁을 에워싸고 있다.
프라이탁이 내건 고가의 가격이나 환불 불가 조건을 모두
수용하기 때문에, 오히려 〈만족감의 플라세보〉가 발생한다.

예술은 관람자의 플라세보 효과에 기대어 존립한다. 감상 가치와 사용 가치는 겹칠 때가 많다. 예술의 생리만 이해한다면 어디에 응용하건 대박 날 텐데…….

비엔나의 프라이탁 매장 사진.
© Freitag

트럭 덮개로 제작하는 프라이탁 가방.
© Freitag

뉴욕에 위치한 루이 비통 플래그십 스토어를
장식한 무라카미 다카시의 디자인(2008).

루이 비통의 홍보 대사: 콜라보레이션과 위조품

한 시장 분석 기구의 보고에 따르면, 루이 비통은 세계 명품 브랜드 순위에서 부동의 1위 자리를 수년째 지키고 있다. 유구한 전통, 숙련된 장인, 높은 거래 가격, 극소수를 위한 사치품, 조형적 완성도, 희소성 등이 명품의 브랜드 가치를 보장한다. 명품을 결정짓는 이런 요인들은 예술품에도 적용된다. 명품 브랜드는 경쟁사와의 변별력을 유지하려고 〈보다 더 예술적〉인 그림자를 제품에 덧씌운다. 아트 콜라보레이션 전략이다. 아트 콜라보레이션은 명품 회사와 예술가가 서로의 장점을 교환하는 거래다. 명품이 취하는 이득은 예술의 희소성을, 예술품이 취하는 이득은 명품의 인지도다.

2012년 루이 비통의 신상품 광고는 물방울무늬 의상을 착용한 8등신 모델이 얼굴과 인체에도 물방울무늬를 찍고 나타난다. 그해 루이 비통과 콜라보레이션 계약을 맺은 일본 현대 미술가 쿠사마 야요이(くさまやよい)가 1960년대 그녀의 인체 위에 행한 물방울무늬를 상품 광고가 차용한 것이다. 루이 비통은 현대 미술가들과 협업 관계를 맺어 왔다. 그렇지만

협업 예술가들이 루이 비통의 패션 디자인에 직접 관여하는 건 아닐 게다. 쿠사마 야요이의 브랜드인 물방울무늬를 도입하되 제품 디자인만큼은 루이 비통의 전속 디자이너의 몫으로 남길 것이다. 야요이 쿠사마가 하는 일은 자신의 지명도를 빌려 주는 게 전부일 것이다. 쿠사마 야요이와 콜라보레이션 계약을 한 루이 비통 뉴욕 매장과 전 세계 주요 매장 쇼윈도에 쿠사마 야요이 마네킹이 세워졌고, 옥스퍼드 거리 셀프리지스Selfridges 백화점에는 4미터 높이의 쿠사마 야요이 거인상이 올라섰다.

2003년 베니스 비엔날레를 관람한 미술 잡지 『아트포럼』의 선임 편집자 스콧 로스코프Scott Rothkopf는 그 행사를 일본 예술가 〈무라카미 다카시(むらかみたかし)가 점령했다〉고 평했다. 그 무렵 루이 비통과 콜라보레이션을 맺은 무라카미 다카시가 100년 가까이 유지된 루이 비통의 단색조 모노그램을 총천연색으로 교체했는데, 덕분에 베니스 비엔날레 전시장에선 무라카미 다카시의 작품을, 루이 비통 베니스 매장에선 무라카미가 디자인한 총천연색 가방을, 베니스 노상에선 무라카미가 디자인한 루이 비통의 모조품을 봐야만 했다. 지속적으로 무라카미 다카시의 흔적을 느낀 것이다. 전통 모노그램에 안주하던 명품 회사의 보수적인 이미지는 단색조 루이 비통의 모노그램을 총천연색으로 교체하면서 함께 쇄신되었다.

세계 최상위 명품 브랜드 루이 비통은 세상에 유통되는

위조품도 최상위라는 오명을 안고 있다. 루이 비통은 위조품 전담팀도 따로 운영하지만, 위조품을 근절할 순 없을 것이다. 위조품의 역설은 세상에 유포되는 만큼 정품의 이미지를 홍보한다는 점이니까.

무라카미 다카시가 디자인한
모노그램이 들어간 알마 백.
ⓒ Louis Vuitton

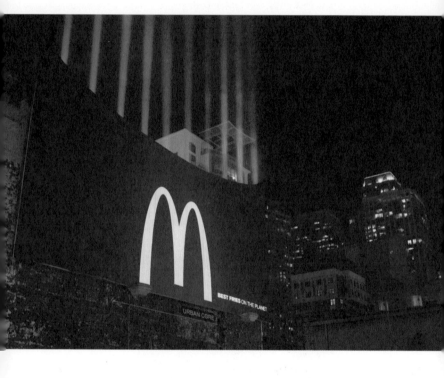

맥도날드 〈지구상 최고의 감자튀김〉
캠페인의 조명 광고, 2011.

고난의 황금아치

다국적 외식 프랜차이즈 중에서 맥도날드의 인지도가 가장
높은 건, 옥외에 노출된 빨간색과 노란색으로 구성된 사인물
덕분일 것이다. 높은 기둥 꼭대기에 올린 M자 도상은 십자가를
벤치마킹한 것 같기도 하다. 맥도날드의 M형 아치와 십자가
도상은 대등한 위력을 가진다. 십자가가 기독교의 세계화를
대표하는 것처럼, 맥도날드의 M형 아치는 세계적으로
보편화된 패스트푸드 식문화를 대표하는 세속의 십자가다.

십자가가 종교 구원의 추상적 도상이라면, 맥도날드 로고는
인종과 지역을 불문하고 허기의 신속한 해결을 약속하는
구체적 도상이다. 세계 각지에 들어선 빨간 바탕에 노란 M자의
로고가 들어간 매장은 식민지 시대에 세계 각지에 들어선 개척
교회를 닮았다.

매장 밖에 선전물을 세우는 낡은 전략 대신에, 맥도날드는
어두운 밤하늘 위로 노란 조명을 쏘아 올려 〈지구상 최고의
감자튀김Best Fries on the Planet〉이라는 조명 광고를 내놨다. 칸 국제
광고제는 이 조명 광고에 브론즈상을 안겼다. 배트맨에게

구원을 요청하는 고담 시의 호출이나, 9.11 희생자를 애도하는 추모 조명 「빛으로 헌사함」(Tribute in light, 2002) 등을 연상시킨다.

빨간색과 노란색으로만 조합된 단순한 로고와 유니폼, 빨간 가발을 쓴 마스코트인 로널드 맥도날드는 소비자를 매장으로 유인하는 손쉬운 건널목이 된다. 손쉬운 건널목은 반대 세력도 유인하기 때문에, 맥도날드 로고는 도상 숭배자와 도상 파괴자를 나란히 거느리고 있다.

레닌 동상이 철거된 다음날 동구권에 로널드 맥도날드 동상이 세워졌고, 맥도날드는 문화 식민화의 지표로 지목되었으니 도상 숭배와 도상 파괴가 함께 일어난 셈이다. 무수한 다국적 프랜차이즈 기업 가운데 반세계화 시위의 타깃은 늘 맥도날드의 몫이다. 맥도날드의 어릿광대 마스코트마저 동물 보호 단체 피타PETA에 의해 매정한 학살자로 재해석된다. 맥도날드의 철자를 살짝 뒤튼 〈잔혹한 맥도날드McCruelty〉라는 신조어를 지어, 맥도날드의 식재료로 쓰이는 동물들이 가공 단계에서 가혹한 학대를 받는다고 폭로한다.

무한히 성장하는 세속의 십자가에게 던져지는 비난의 짱돌은 지나가는 해프닝일 뿐. 아주 오래된 허구, 〈고난의 십자가〉.

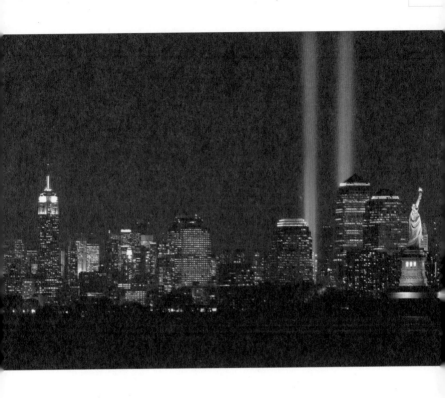

2002년 처음으로 설치되었던 「빛으로 헌사함」은 매년 재설치되었다.
이 사진은 2014년 뉴저지에서 바라본 「빛으로 헌사함」이다.
ⓒ Anthony Quintano

손동현, 「문자도_나이키」(2006).
지본 수묵채색, 130 x190cm

그냥 저질러

스포츠 브랜드의 성패가 스포츠 스타의 지명도에 의존하는
만큼, 기획된 상품 시리즈에 프로 농구 스타의 실제 이름까지
사용된다. 「에어 조던」은 1985년 제조되어 현재까지도
시리즈를 내놓는 나이키의 장수 모델이다. NBA 사상 최고의
공격수로 평가되는 마이클 조던, 골프 역사상 최고 기록을
수립한 타이거 우즈, 맨체스터 유나이티드의 루니와 나이키는
동격이다.

스포츠 스타 가운데에는 어린 시절 나이키 광고를 보고
자라면서 스포츠 영웅의 꿈을 키웠다고 회고하는 이들이 많다.
하지만 전문 스포츠용품을 만드는 나이키의 소비자들 중 절대
다수는 전문 스포츠맨이 아니라 일반인이다. 나이키 로고
스워시(swoosh, 휙 소리를 내며 지나가다)는 승리의 여신 니케의 날개에서
영감을 얻었다지만, 로고에서 날개 형상을 읽긴 어렵다. 차라리
신라 시대 천마총에 그려진 천마의 입에서 나오는 화염을
닮았다. 나이키 로고는 유수의 다른 경쟁사를 제치고 뇌리에
새기는 높은 인상을 각인시켰다.

로고의 인지 효과 때문에 나이키는 단순한 글로벌 스포츠용품 제조사에 머물지 않는다. 모든 명품 스포츠 브랜드가 모조품의 표절 대상이 되지만, 나이키는 가장 많은 위조와 표절의 모델로 선택된다. 제품과는 무관한 사회 풍자물에도 등장한다. 타이거 우즈의 입술을 나이키의 날렵한 로고로 변형시킨 애드버스터Adbusters의 패러디는 나이키와 이죽거림을 결합시켜서 스포츠 스타의 명운에 좌우되는 스포츠 제조업체의 처지를 풍자하는 것 같다.

나이키 로고는 여신 니케의 날개 형상도, 천마의 입에서 나오는 화염도 아니다. 그런 명확한 의미보다는 왼쪽에서 오른쪽으로 방향을 틀어 끌어올린 시원한 필획에 가깝다. 나이키 로고의 불확정적인 의미는 나이키에 대한 호기심과 다양한 해석의 지평을 연다.

사이비 종교 집단 〈천국의 문Heaven's Gate〉의 집단 자살 현장에서 자살자들은 나이키 〈SB Dunk High〉를 신고 있었다. 자살 현장을 보도하는 사진은 패러디물을 양산했다. 자살 현장 사진 위로 나이키의 구호를 올린 게 전부다. 〈그냥 저질러JUST DO IT〉.

행크 윌리스 토마스Hank Willis Thomas,
「Branded Head」(2003).
디지털C프린트, 244x153cm

빠키, 「너는 다시 돌아왔고
나는 돌기 시작했다」(2014).
Kinetic installation, 200x180cm

사이비 종교 집단
〈천국의 문〉의 집단 자살 현장
패러디물, 1997.

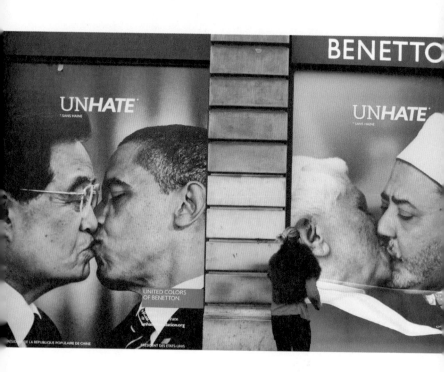

베네통의 「UNHATE」 캠페인(2001)
포스터 철수 장면.

증오할 수 없는 통합된 색

법적 대응을 검토하겠다는 바티칸의 공식 발표가 나오자,
베네통 매장 외부에 내걸린 가톨릭 지도자 교황과 이슬람교
지도자 이맘의 키스 사진은 자진 철거되었다. 「UNHATE
(증오하지 맙시다)」로 알려진 베네통의 2011년 캠페인은 정치적으로
대립각에 선 두 국가 지도자들이 깊은 키스를 나누는 것처럼
편집한 일련의 사진들로 구성되었다. 그중에는 오바마와
후진타오의 키스, 이명박과 김정일의 키스도 포함되어 있다.
그러나 유독 신성불가침이 강한 종교계는 이런 풍자를
관대하게 넘길 수 없었다. 베네통이 교황의 사진을 철거했다고
「UNHATE」 캠페인을 실패작으로 볼 순 없다. 소기의 목적은
이미 달성되었다. 바티칸의 항의는 베네통에게 노이즈
마케팅의 반사 이익을 안겼고, 오프라인에서 사라진 교황과
이맘의 키스 사진은 온라인에서 유별나게 복제되어 번져
나갔으니 말이다. 전근대적 바티칸과 현대 의류 회사 사이에
놓인 정서적 세대 차이만 확인되었을 뿐이다.

베네통의 차별화는 의복의 품질보다 마케팅 기법에서 온다.
문제적 사진가 올리비에 토스카니Oliviero Toscani가 홍보 업무에서

손을 뗀 후로도 베네통은 과격한 마케팅 처방을 포기할 수 없었다. 베네통과 마케팅을 등가로 인식하는 소비자의 관성을 무시할 수 없어서다. 베네통 광고는 사회적 핫이슈와 소비자의 본능을 자극하는 충격 화면을 거침없이 광고로 썼다.

예술과 비예술의 구분선이 모호해지는 지점에 상업 광고가 있다. 시각적인 호소력, 이미지에 담긴 메시지, 후련한 스펙터클까지 예술과 광고는 공유점이 많다. 상품 판촉의 의사는 희박해 보이고 논란의 확산에만 주력한 점에서 베네통 광고는 순수 예술의 논리에 근접해 있다. 상품을 광고 전면에 내세우는 판촉을 포기하고 상품과 무관한 충격적인 이미지를 내거나 말이다. 의도를 좀체 파악하기 힘든 현대 미술과 유사한 노정을 걷는 거다.

탯줄을 끊지 않은 신생아, 에이즈로 죽어 가는 환자, 신부와 수녀의 연출된 키스. 이 모두가 보도 사진이나 도색물이 아니라는 점은 큰 화면 밑에 작게 달라붙은 초록색 베네통 라벨을 통해 확인된다. 상품과 무관한 충격 이미지의 효과를 고스란히 베네통 라벨이 흡수해 버린다. 사회적인 이슈의 충격을 날것 그대로 브랜드 홍보에 전용하는 거다. 베네통은 파격적인 사진의 후광을 통해, 자유주의 성향의 소비자와 일탈을 꿈꿨으되 실행하지 못한 소비자를 자기편으로 만든다.

베네통의 코드는 단순하다. 통합된 색채united colors는 중의적이다.
베네통 의상의 현란한 원색과 다문화 사회에 대한 지지를
함께 담는다. 하지만 베네통이 내건 선정적인 캠페인이
논란에 휩싸이면 〈갈등을 봉합하자〉는 의미였다며 한발 뺀다.
그럼에도 베네통의 모순적인 캠페인은 소비자에게 잘 먹힌다.
소비자는 까다로운 비평가가 아니거든.

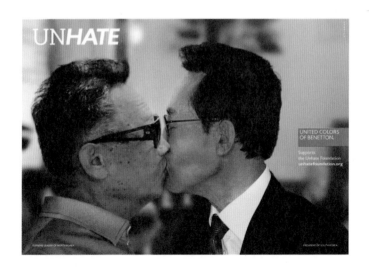

이명박 전 대통령과
김정일 전 국방 위원장의
입맞춤 합성 사진.

Google

한국

Google 검색 I'm Feeling Lucky

구글의 검색창.
미니멀한 디자인으로 유명하다.

미니멀리즘 계보의 진화: 오캄에서 잡스까지

이름 자체에서 휴대 전화임을 강조하는 스마트폰은 규모가
축소된 컴퓨터에 가깝다. 전자 우편, 인터넷 검색, 문서 작성,
디지털 카메라의 기능까지 두루 갖춘 이 복잡한 기계의
시장에서는 다양한 모델들의 경합이 벌어지고 있지만
미니멀리즘 미학이라는 종목에선 아이폰이 가장 우월할
것이다.

〈줄이는 것이 더하는 것〉이라는 뜻의 Less is More는
건축가 미스 반 데어 로에Mies van der Rohe의 건축 미학을 압축한
문장이지만 미니멀리즘 미학을 일반화하는 모토이기도
하다. 미니멀리즘 미술은 좌대를 없앴고, 제목을 〈무제〉로
통일했으며, 아무 장식 없이 사물의 본질에만 충실했다. Less
is More의 원전은 로버트 브라우닝Robert Browning의 19세기
시구로 거슬러 올라갈 만큼, 단순성과 최소주의를 지지하는
미니멀리즘의 계보는 길다.

2011년 영국 언론 「가디언」과의 인터뷰에서 〈상이한 현상들을
단순하게 풀이할 때, 과학은 가장 아름답다〉며 DNA 이중 나선

구조와 물리학의 기본 방정식들을 예로 든 물리학자 스티븐
호킹도 해설의 단순성을 신뢰한 점에서 미니멀리스트이다.
더 멀리 14세기 프란체스코 수도사 오캄Ockham은 〈적은 수의
논리로 설명 가능하다면, 많은 수의 논리를 세우지 말라〉는
〈오캄의 면도날〉 원칙을 통해 사리 판단의 경제성을 지지했다.
그리고 이 같은 미니멀리즘 철학은 수 세기를 거쳐 〈본체에서
버튼을 최소화하라〉고 지시한 애플 최고 경영자 스티브 잡스의
상품 미학으로 승계되었다. 그렇지만 그가 사망한 후, 출시된
아이폰의 신제품들은 소비자의 다변화된 욕구를 충족시켜야
했고 LCD 길이와 본체의 부피가 함께 늘어난 모델을
출시한다. 장식의 최소화를 신앙처럼 믿은 모더니즘 도그마에
반대하는 움직임도 일어 났다. 로버트 벤투리Robert Venturi 같은
포스트모더니즘 건축가는 미니멀리즘의 모토를 〈줄이는 것이
지루한 것이다Less is a Bore〉로 비꼬기도 했다.

미니멀리즘 작품이 극소수 전문가 그룹의 지지로 지탱된다면,
미니멀리즘 상품은 대다수의 iOS 생산자와 소비자 그룹의
지지로 움직인다.

미니멀리즘 작품의 역설은 회화성pictorialism이라는 미술의
고유 권한을 포기한 대가로 1960년대 화단의 권좌를
확보했다는 점이고, 미니멀리즘 상품의 역설은 흡사
미니멀리즘 조각처럼 단순한 외형의 아이폰과 맥북에어로

극대화된 회화성을 재현한다는 점일 것이다. 입력은 단순하게
출력은 풍성하게.

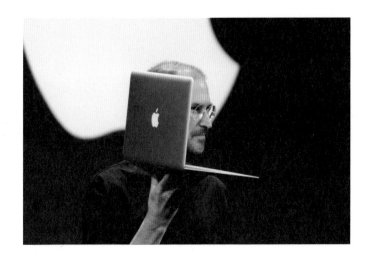

스티브 잡스와
맥북에어.

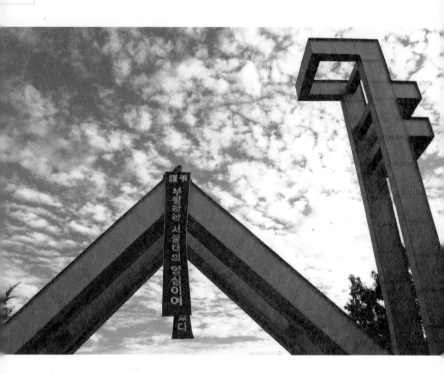

謹

弔

부활하라 서울대의 양심이여

쓰

다

서울대 입구 전경.

샤샤샤 오메르타Omerta

흡사 자음 〈ㅅ〉과 모음 〈ㅑ〉를 닮은 도형 둘을 결합시킨
육중한 세모꼴 구축물. 공공 조형물의 초상을 한 서울대
관악 캠퍼스 정문의 첫인상은 이렇다. 극성맞은 학벌
세상에서 서울대가 누리는 명성과 수혜의 절반 이상은 정문의
아우라에서 온다. 입시생, 재학생, 졸업생, 급기야 외지에서
학교를 찾은 방문자들도 서울대 정문의 영향권 아래에 놓인다.
입학식과 졸업식 날 당사자와 일가친척은 식순처럼 정문을
배경 삼아 기념사진을 남긴다. 오만 가지 이유로 관악산 입구에
도달했을 외지인들마저 유사한 포즈로 정문 앞에서 기념
촬영을 한다. 정문 앞 기념 촬영은 조건 반사다. 유명인사와
함께 찍은 기념사진을 보통 사람이 가보처럼 모시듯, 학벌
사회에서 서울대 정문 사진은 성지 순례의 의식처럼 굳었다.

대학마다 상징물이 있지만 서울대 상징물의 각인 효과가 가장
높다. 대학 내부로 진입하는 입학하는 정문을 상징물로 썼기
때문이리라. 국내 대학들 가운데 최상위 입학 커트라인처럼
서울대 정문은 세모꼴의 정점으로 드높게 치솟은 모양새를
취한다.

알쏭달쏭한 정문의 외형은 〈국립 서울 대학교〉의 앞머리 자음 셋 〈ㄱ〉, 〈ㅅ〉, 〈ㄷ〉을 조합한 것이다. 얼핏 〈샤〉처럼 보이지만 설마 〈샤〉를 정문으로 썼을 턱이 없으니, 외지인에게 정확히 풀이되지 않는 이 육중한 조형물의 의미는 미지의 기호로만 남는다.

명품을 베끼는 위조품의 극성은 명문 대학도 비켜 가지 않는다. 대학 입학이 최우선 가치가 된 일선 고등학교 정문 가운데에는 서울대 정문을 아예 표절에 가깝게 차용한 곳도 있다. 대학 교문을 베낀 몰개성한 고교 교문은 스스로를 초라하게 만들 뿐이다.

서울대의 상징 자산 〈샤〉는 관악산 입구에만 머물지 않고 전국으로 가맹점을 개설한다. 서울대 의대 출신자가 개원한 개인 병원은 대학 교표를 병원 유리창에 새겨 넣어, 전국 병원 유리창을 〈샤〉로 연결시킨다. 〈최고 학벌=최고 의술〉이라 굳게 믿는 환자들의 기대감이 〈샤〉의 오메르타를 만든다. 전국 〈샤〉 결사체는 마피아가 조직원을 결속시키는 내부 오메르타가 아니라, 외부의 강한 신뢰감으로 유지된다.

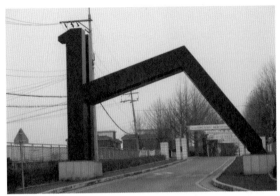

서울대 출신
전문 의료진

3명의 전문 의료진들이 책임지고 관리해드립니다

서울대와 디자인이 유사한
홍성고등학교의 교문.

서울대 출신 의료진을
강조하는 어느 병원의 광고

서울대에 견학 온 학생들.

아일랜드의 더블린에서 열린
〈월리를 찾아라〉 행사, 2011.
© William Murphy

윌리의 숨은 원리

인파로 빼곡한 불특정 장소 어딘가에 숨어 있는 주인공 찾기
놀이, 『월리를 찾아라』는 숨은 그림 찾기의 전통을 계승한
삽화집이다.

「월리」 시리즈는 명시적인 스토리라인을 탑재하지 않고도
흥행 몰이를 했다. 군중으로 촘촘하게 채워진 고밀도 화면은
추상 표현주의 회화의 질감을 닮았다. 이야기가 중요하지 않은
그림인 점도 닮았다. 이 책이 아동용 도서인 이유도 거기에
있다. 균질한 화면의 매력은 유지하고, 성가신 본문 읽기를
과감히 누락시키되, 〈주인공 찾기〉라는 과제를 독자에게 던져
호기심을 키웠다.

주인공 월리는 정감 어린 캐릭터다. 검정색 동그란 뿔테 안경,
청바지와 대비되는 빨간 하얀색 줄무늬 상의, 줄무늬 털실
모자.
얼핏 눈에 띄기 수월한 조건을 구비했지만, 유사한 복장을
착용한 인물들을 화면 여기저기 심어 놓아서 독자는 월리를
찾는 데 애를 먹는다. 이렇게 길을 잃고 헤매는 과정에서 세상의

천자만태를 구경한다. 그것이 〈월리〉 찾기의 숨은 묘미다.
「배트맨」 시리즈에서 악당으로 출연하는 물음표 지팡이를 쥔
수수께끼 광 리들러는 종적이 묘연한 월리 — 지팡이를 쥐고
등장할 때가 많다 — 의 전신 같다.

2011년 늦봄 아일랜드 더블린의 한 광장에 월리의 캐릭터를
한 4천 명의 인파가 운집했다. 이로써 〈월리 닮은 인원의
최다수 운집〉에 관한 기네스북 기록이 또 다시 깨졌다.
『월리를 찾아라』를 그린 아일랜드의 삽화가를 향한 자국민의
오마주인지도 모른다. 플래시 몹을 차용한 이 행사는 〈군중에
파묻혀 식별하기 힘든 인물〉이라는 『월리를 찾아라』의
설정을 거국적으로 전복시킨 해프닝이며, 책 속에서 월리를
찾던 독자들이 현실 공간으로 자진 출석해서 월리의 무수한
존재감을 커밍아웃시키는 관객 참여 예술이었다.

규칙을 아는 이들끼리 모여 일상의 정적을 일시적으로
교란시키는 플래시 몹처럼 이 행사는 가상 인물 월리를 핑계
삼아 대중의 분산된 자기 유희가 연대감의 형태로 집결될
것이다. 어쩌면 이는 『월리를 찾아라』에 독자가 몰입하는
원점인지도 모른다.

주인공 월리는 무수한 독자들처럼 그저 평범한 복장의
일반인이지만, 군중 속에서 발견하고 싶은 인물인 점에서 유명

인사나 진배없다. 월리의 복장을 한 4천여 군중이 가담한 집단 유희는 일반인의 소외감이 수배 대상으로 지목된 〈특별한 일반인〉 월리를 통해 대리 해소되는 현상 같기도 하다. 그러고 보면 월리의 줄무늬 복장은 유쾌하게 변형된 죄수복을 닮았다.

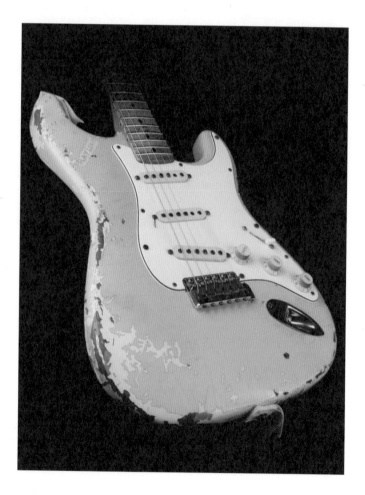

팬더 스트라토캐스터의 아티스트 시리즈 중,
임베이 맘스틴의 〈71 팬더 스트라토캐스터〉 모델을
사용감까지 차용한 신품 〈플레이 라우드〉 기타, 2008.

펜더 스트라토캐스터 기타의 예술

현대적 대중음악이 다양한 장르로 확산되면서 출연하는
원점에 전기 기타가 있다. 세계 양대 전기 기타 회사로 깁슨과
펜더를 꼽는데, 후대에 출현한 신생 전기 기타들이 두 회사
제품의 원형에 묶여 있을 만큼, 깁슨과 펜더는 전기 기타
디자인의 표준이다. 깁슨의 대표 모델 레스폴Les Paul이 정통
어쿠스틱 기타의 외형과 목재 질감을 전기 기타의 솔리드
보디로 옮겨 풍성한 보디감을 갖춘 데 반해, 펜더의 대표 모델
스트라토캐스터Stratocaster는 날렵한 보디가 여체처럼 유연한
곡선을 취하고 금속성 표면감을 띠면서 세련미를 풍긴다.
깁슨의 플라잉V 모델처럼 실험적 디자인을 따르지 않고도,
펜더 스트라토캐스터는 현대성과 고전미를 부족함 없이
담는다. 깁슨과 스트라토캐스터의 자부심은 두 기타 회사가
보유한 높은 기량의 기타리스트의 명단으로 확인된다. 두
회사는 유명 연주자들의 시그니처를 딴 모델을 출시하기도
했다. 유명 기타리스트의 시그니처 모델은 그 연주자의
기량까지 제품에 입히는 효과를 갖는다. 1954년 처음 설계된
펜더 스트라토캐스터 모델은 버디 홀리의 정통 로큰롤,
데이비드 길모어의 프로그레시브 록, 에릭 클랩튼의 블루스,

잉베이 맘스틴의 바로크 메탈까지 폭넓은 연주자의 계보를
확보하고 있다. 기타리스트의 별난 기행도 스트라토캐스터의
명성에 기여한다.

지미 헨드릭스는 연주 외에도 극적인 연출에 능했다.
왼손잡이였던 그는 고의로 오른손잡이용 기타의 위아래를
뒤집어 사용함으로써 악동의 페르소나를 얻었다. 헨드릭스의
또 다른 쇼맨십은 연주 중에 기타를 불사르는 것이다.
그가 무대에서 처음 화형시켜 쓸 수 없게 된 1965년형
스트라토캐스터가 2008년 런던 경매 시장에서 무려 24만
파운드(4억 1천만 원)에 팔리면서 부활하기도 했다.

펜더 스트라토캐스터의 출시 모델 중에는 아티스트와
트리뷰트 시리즈가 있다. 아티스트 시리즈는 특정
기타리스트들을 위해 단 한 점만 주문 제작한 모델을 후일
시장에 유통시키려고 생산 라인에서 대량으로 찍어 낸 모델로,
기타 헤드 스탁 부위에 기타리스트의 서명을 표기했다.
트리뷰트 시리즈는 한발 더 나아가, 세월의 때를 고스란히
간직한 연주자의 사용감 있는 기타를 100%에 가깝게 재현한
복제품이다. 가령 잉베이 맘스틴 트리뷰트 모델 〈플레이
라우드Play Loud〉는 그가 썼던 1971년형 스트라토캐스터의 파손
부위와 당시 재료로 쓰인 목재와 픽업까지 그대로 흉내를 냈고
도색이 벗겨지는 부위까지 흉내 냈으며 세월이 지나 허름해진

플레이 라우드라는 스티커까지 복제했다. 2008년 출시된 이
제품은 〈낡은 신제품〉이다. 기타리스트가 37년간 쌓은 연륜과
명성까지 복제한 이 트리뷰트 기타를 레릭(유물)이라고 부르는
이유이다.

100대 한정으로 제작 판매된 이 기타의 대당 가격은 2천만 원에
육박한다. 후대가 표하는 오마주, 원본을 향한 정밀한 재현,
희소성 때문에 급등한 가격. 이 모든 게 예술품의 탄생 과정과
대략 닮았다.

런던 경매에서 4억여 원에 낙찰된 불에 그을린
지미 헨드릭스의 스트라토캐스터 기타, 2008.

미국 드라마 「가십걸」의 세트에 소품으로 이국현, 「Packagism」(2010).
걸린 리처드 필립스의 작품 이미지. 캔버스에 유화, 397x145.5cm

진짜보다 더 진짜 같은, 극사실주의

고화질 화보처럼 정밀한 묘사와 풍부한 색감을 오직
물감만으로 구현하는 극사실주의 회화는 명칭이 말하듯
원본을 능가하는 사실성으로 기억된다. 극사실주의 회화를
칭찬할 때 쓰는 〈진짜보다 더 진짜 같다〉는 표현은 진본이
엄연히 있는 상황에선 형용 모순이다. 극사실주의란 진본이
지닌 고유한 특징을 극대화시키는 회화 기술이다. 진본과
극사실적인 묘사 가운데 후자가 더 끌리는 이유도 그 때문이다.

연예 산업이 전 지구적으로 확장된 오늘날, 스포트라이트를
받는 스타의 인체는 전문 메이크업과 포토샵으로 새 캐릭터를
얻은 후에나 세상에 나올 수 있다. 이따금 변덕스럽게 유출되는
연예인의 〈과거 사진〉은 오늘의 모습과 충격적인 대비를
만들지만, 진본이 실린 과거 사진 때문에 팬들이 등을 돌리지는
않는다. 실제 민낯이야 어떻건 팬들은 극사실적으로 재현된
스타를 사랑하면 된다. 동시대의 시대정신은 극사실성을 또
하나의 사실로 수용하는 태도에 있다.

실제 외모를 화장술과 포토샵으로 지우는 전문 연예인이야

말할 것도 없지만, 보통 사람마저 극사실주의가 지배하는 신세계에 산다. 지하철 승강장과 버스 옆구리에서 시술받은 환자의 비포/애프터 사진을 내건 성형외과 광고를 마주봐야 하고, 지면과 스크린에서 우리가 만나는 이미지는 모조리 극사실로 다듬어져 있다. 미디어로 세상을 보는 상황에서 우리가 세상에서 만날 수 있는 〈진본〉은 이제 많지 않다. 성형 시술 전후의 얼굴이 담긴 성형외과 광고 모델마저 자신의 실제 얼굴 공개에 부끄러워하지 않는 기색이다.

극사실성은 차라리 현대 소비 사회를 규정짓는 가치관에 가깝다. 대중 스타를 위한 최상의 이미지 메이커 가운데에는 극사실주의 화가들도 포진해 있다. 극사실주의 화가 리처드 필립스Richard Phillips는 「현상 수배」(Most Wanted, 2011)라고 제목을 붙인 개인전에서 다코타 패닝, 저스틴 팀버레이크, 크리스틴 스튜어트, 테일러 스위프트, 마일리 사이러스, 로버트 패틴슨, 레오나르도 디카프리오 같은 역대 아이돌의 초상을 극사실적으로 옮긴 대형 인물화를 발표했다. 미디어의 창과 캔버스의 창이 상통하는 순간을 마련한 거다.

또 다른 극사실주의 예술가 고트프리드 헬른바인Gottfried Helnwein은 로커 마릴린 맨슨의 위악적인 이미지를 강화하는 음반 재킷과 미술 감독을 전담했다. 이처럼 어떤 극사실주의 화가는 연예인을 작품의 주제로 삼으며, 어떤 연예 산업은 극사실주의

회화의 지원을 요청한다. 예술과 예능 사이를 연결하는 터널은 극사실주의라 불리는 시대정신이다.

고트프리드 헬른바인,
「14번째 아이의 머리」
(Head of a Child 14_Anna, 2012).

「나는 가수다」에서 보여 주는
객석의 표정.

너에게 내 감동을 보낸다

가요 오디션 프로그램이나, 가요 서바이벌 프로그램에 참가한
도전자들의 채점은 어떻게 매겨질까. 경연이 열리는 현장의
청중이라면 도전자들의 기량을 눈앞에서 확인할 것이다.
하지만 방송을 지켜볼 전국 시청자의 수가 현장의 청중을 훨씬
능가하는 만큼, 시청률을 관리해야 하는 담당 PD로선 모니터
앞에 앉은 불특정 다수의 시청자에게 현장의 감동을 증폭해서
전파할 묘안을 고안해야 할 게다.

대부분의 가요 경연 대회 방송 화면은 도전자들의 열창 모습
사이사이에 청중의 표정을 삽입한다. 스튜디오에 설치된
여러 대의 카메라가 얼빠진 표정을 하거나, 눈물을 훔치거나,
무아지경에 빠진 객석의 표정을 노래가 흐르는 중간 중간에
뿌려 놓는데 그 효과가 굉장하다. 그뿐만이 아니다. 넋 놓은
객석의 풍경은 물론이고 대기석에서 경쟁자의 무대를
지켜보며 탄성하는 다른 도전자들의 표정도 놓치지 않고
담는다. 노래의 완성도가 감동받은 표정들로 결정될
정도랄까.

이처럼 감동을 유도하는 기술은 공연 예술을 녹화한
영상물에도 반복되어 쓰인다. 라이브 공연 녹화 영상물은
현장의 감동을 강화하는 커튼콜을 꼭 삽입한다. 공연을
마치고 인사를 하러 무대에 다시 출연한 배우 혹은 성악가에게
쏟아지는 환호와 기립 박수 장면은 녹화된 공연을 모니터로
접하는 시청자에게 성공적인 공연이었다는 확신을 심어 준다.

남의 감동을 또 다른 남에게 전파하는 기술은 방송이 꾸준히
애용한 감동 유도술이다. 가요 경연 프로그램에 삽입된
감동에 찬 청중의 표정이 사전에 계산되지 않은 것인데 반해,
인위적으로 연출된 부자연스러운 감동 유도술이 훨씬 많이
사용되는 실정이다. 주부 대상 아침 방송은 응접실처럼 세팅된
스튜디오에서 남녀 진행자가 초대 손님과 시시콜콜한 대화를
나누는 포맷을 취한다. 초대 손님이 털어놓은 사연이 정점에
이르면 스튜디오에 〈동원된 관객들〉이 하나같이 〈오오~!〉
하며 틀에 박힌 추임새를 넣는다. 누가 봐도 짜고 치는
고스톱이 분명한 이 엉터리 탄성에도 시청자는 영향을 받는다.

가요 경연 프로그램에서 무아지경에 빠진 객석의 표정은
열창하는 가수에 버금가는 볼거리이자 감동 바이러스를
전염하는 요인이다. 공감대의 작동 원리를 해부한 기능 자기
공명 영상fMRI에 따르면, 감동이나 슬픔에 젖은 누군가를
지켜보는 것만으로도 관찰자의 뇌는 그 누군가와 동일한

정서적 상태를 유지하게 된다. 지켜보는 것으로 상대방과 동일한 정서를 유지시키는 거울 뉴런*mirror neuron* 때문이다. 내 감동의 5할은 남의 감동이다.

알랭 로베르가
최단 시간 등반 기록을 깬
어스파이어 타워, 2012.

도시에서 자전거 묘기를 하는
대니 마카스킬Danny Macaskill의
연속 동작.

빼앗긴 도시에 침범한 아찔한 봄

탈선은 정해진 길을 빗겨 간다는 점을 강조하는 나쁜 용어로 쓰인다. 그럼에도 예사롭지 않은 탈선은 꾸준한 주목을 받아 왔다. 계획 도시의 꽉 짜인 구조가 구성원들을 억압한다고 파악한 상황주의 인터내셔널(situationist international, 1952~1957)은 도시가 정해 놓은 길을 고의적으로 이탈하라는 지침을 만들었으니 〈표류dérive〉가 그것이다. 상품의 볼거리로 가득 찬 〈스펙터클 사회〉의 도시에 저항해서 도시 이곳저곳을 심리 지리학psychogeography에 따라 무계획적으로 돌아다니라는 것이 표류이다. 정처 없이 도시를 떠돌라고 제안한 보들레르Baudelaire의 만보객flâneur을 20세기 버전으로 계승한 것이다.

19세기 만보객 이래 다양한 버전으로 발전한 표류는 도로 교통법이 정한 길, 안전 제일, 규칙 등에 모두 저항한다. 건물과 건물 사이를 날다시피 뛰어넘는 파쿠르parkour는 길이 없는 곳에 길을 놓아 동선을 그린다. 파쿠르 같은 역동성은 없지만 위험 수위는 훨씬 높은 탈선도 있다. 초고층 건물을 안전 장비 없이 맨손으로 기어오르는 〈인간 거미〉라는 별칭의 알랭 로베르Alain

Robert의 기행이 그것이다. 2003년 고도 175미터의 아랍
에미리트 연방 아부다비 국립 은행 건물 표면에 달라붙은 이
왜소한 체구의 프랑스 사내를 보려고 10만 인파가 운집했다.
그가 맨손으로 기어오른 마천루의 목록에는 파리 콩코르드
광장의 오벨리스크, 에펠 탑 같은 역사적 유적부터, 엠파이어
스테이트 빌딩, 시어스 타워처럼 70년대 기네스북 선두를
다퉜던 권위 있는 초고층 마천루, 그리고 건축가 장 누벨Jean
Nouvel이 디자인한 아그바르 타워 등이 포함된다. 아그바르
타워는 건물 표면이 죄 유리창으로 뒤덮인 원통형 구조라서
창틀을 조심스레 밟아 가며 정상까지 향했단다. 세계 최고층
빌딩을 정복한 알랭 로베르에겐 공식 직함이 없다. 왜냐하면
불법 건물 오르기를 칭하는 공식 명칭이 없어서다.

위험 수위가 높은 탈선일수록 역설적으로 안전 장구 없이
수행된다. 오토바이 헬멧을 착용한 폭주족을 봤던가?
폭주족의 정체성은 목숨 걸린 모험을 자청했다는 사실로
입증될 것이다. 경찰의 단속을 따돌리며 역주행을 불사하는
폭주족은 집중 단속 기간과 특별 단속반까지 가동되는
위협적인 존재이지만 발본색원되지 않는다. 도심의 안전을
위협하는 존재일 테지만, 폭주족은 역설적으로 사회
안전망에서 누락된 이들이 많다. 한국 사회 폭주족이 결손
가정 출신이 많다는 통계나, 폭주족의 집단 출정식이 국가
공휴일(3.1절, 광복절)에 집중되는 현상은 폭주가 사회 열외자의

집합적 자기 현시라는 의미일 게다.

파쿠르, 고층 건물 오르기, 폭주 오토바이. 이처럼 도시에 침범한 표류는 인체 한계에 도전하고 규정을 위반하고 그리고 죽음을 불사하는 비주류의 탈선이다.

생명을 담보하는 비주류의 탈선은 세속적인 스펙터클 대신 아찔한 볼거리를 남기고 조용히 사라진다.

마이크로 웨이브, 「앵두색 육교」, (2007).
「육교가 앵두색으로 변함으로써 평범한 육교에서 새로운 랜드마크처럼 재탄생할 수도 있고,
그렇게 변한 육교 위에 벤치도 꾸며 만남의 장소가 될 가능성도 있다는 것을 알리고 싶었다.」
한국예술종합학교 재학생들이 주축이 된 〈마이크로 웨이브〉라는 아트 컬렉티브가 신이문동의
멀쩡한 육교를 하루 밤새 빨간색으로 도색한 공공 미술 해프닝이 「앵두색 육교」이다.

광우병 사태 때 도시에
쏟아져 나온 촛불 시위자들.

길거리 위, 파쿠르를 지켜보는 사람들. 프랑크푸르트의 파쿠르.

반려동물과 함께 찍은
기념사진.

예술과 동물의 공통점과 차이점

〈이거 완전 예술인데!〉 이런 탄성을 미술관이나 공연장 같은 예술의 전당이 아닌 일상에서 저도 모르게 내뱉을 때가 있다. 친구의 남다른 재치, 즉문 즉답하는 연예인의 수완, 고층 건물을 맨손으로 등반한 모험가의 용기와 패기 등과 접했을 때 그런 탄성이 나온다. 이외에도 빼어난 요리, 마음을 움직인 어떤 강연, 혹은 능수능란한 누군가의 운전 솜씨를 보고도 그런 탄성은 튀어나온다. 누군가의 감정을 빼앗는 무수한 비예술적 체험은 예술과 진배없는 감동을 준다. 예술이라는 범주 너머로 감동을 주는 변방의 맹주들은 수두룩하다. 도파민과 세로토닌을 샘솟게 하는 〈완전 예술〉의 대열 속에 동물도 한자리 차지한다.

초롱초롱한 눈동자를 중심으로 이목구비가 오밀조밀 배치된 동물의 인상은 애니메이션 영화가 의인화시킨 표정과는 차이가 크다. 동물의 실제 얼굴은 의인화된 얼굴로 극복할 수 없는 오리지널 고유의 질감이 있다. 안면 근육을 섬세하게 이완시켜서 감정을 표시하는 사람과는 달리, 동물의 표정은 다채롭지 못하고 중립에 가깝다. 그렇지만 이 중립적인

인상이야말로 동물의 순정 매력 포인트다. 순박한 눈매처럼 개의 성품도 순종적이며, 표독스러운 눈매처럼 고양이의 성품도 이기적이다. 성품을 정직하게 증언하는 동물의 표정은 가산점이 된다. 원초적 본능에 정직하게 반응하는 동물의 품성도 문명 이전 인간의 원시성을 환기시키며 문명 이후 억압된 욕구를 대리 해소하는 해방구가 되어 준다.

인간의 동물 사랑은 모든 류에 공평하진 않다. 어류, 조류, 파충류보다 포유류를 편애하는 이유는 신체의 접촉 면적을 넓힐 수 있는 반려동물로 포유류가 유리하기 때문일 게다. 또 포유류는 영장류인 인간과 감정 교류를 할 만큼 진화된 인지 능력이 있다. 동물의 매력 포인트는 공감각적이고 입체적이다. 동물의 눈, 코, 입을 좌우대칭으로 모아 놓은 표정은 앙증맞은 시각적 기호로 쓰인다. 포유동물의 코언저리를 약호화한 이모티콘들(=^ㅅ^= 'ㅅ')은 귀여움의 액세서리가 되어 인간의 얼굴 위에 널리 인용된다.

탁구공처럼 통통 튀듯 이동하는 개의 네 발은 경쾌하고 사랑스럽다. 털로 덮인 개나 고양이의 몸을 품에 안을 때면, 이성애적 밀착과 비슷한 감정을 느끼게 된다. 이 외에도 자잘한 애정의 액세서리는 무수하다. 뒤집어 본 동물의 발바닥, 몸에서 피어오르는 노린내, 털 속에 숨어 있는 연분홍 살색까지 동물의 몸은 공감각 자극의 총체다. 반려동물과 인간 사이의 감정적

동기화는 피붙이에 대한 조건 반사적 애착과는 다르지만,
반려동물을 자신의 분신이라 느끼는 점에선 대동소이하다.
동물에게서 느끼는 무수한 감동에도 불구하고 동물을
예술처럼 숭앙하진 않는다. 희소가치를 느끼기엔 주변에
너무 많고 너무 가까이에 있어서일 것이다. 예술은 전시장에
박제되어 불특정 다수에게 관람되지만, 동물은 세상을 떠난 후
가슴에 박제되어 특정 소수에게 숭앙된다.

SNS에서 쉽게 볼 수 있는
고양이 사진들.

이국현, 「Veiled」(2011).
캔버스에 유화, 91x116.7cm

돈 에디Don Eddy,
「무제」(Untitled_Volkswagen, 1971).

표면의 침묵은 금

영화 「아메리칸 싸이코」(2000)에는 상류 계층의 금융인들끼리
자신의 명함 품질을 비교하면서 자랑하는 명장면이 나온다.
경쟁자의 명함을 받아든 주인공 패트릭 베이트만은 명함의
두께, 색상, 인쇄 질감에 탄복해 말문이 막힌다. 이 장면의
핵심은 명함의 품질이 그 안에 담긴 개인 정보가 아니라,
표면의 품질로 결정된다는 데에 있다. 미술의 가치가 육안으로
확인되는 표면이 아닌, 그 안의 심오한 의미에 있다는 믿음이
있다. 어느 정도는 사실이지만 작품의 〈심오한 의미〉가 분에
넘치게 부풀려진 감이 있다.

작품의 의미보다 그림의 표면에서 완성도를 찾는 미술이
극사실주의 회화다. 극사실주의 화가는 정교한 재현을 위해서
자신의 손과 눈에만 의존하지 않고 광학과 미디어의 힘을
빌린다. 캔버스 위에 빔 프로젝터를 투사한 후에 사진처럼
정교한 소묘를 얻고, 붓 대신 에어브러시로 붓질이 남지 않는
사진처럼 매끈한 표면을 얻는다.

스토리를 버리고 사물의 표면에 집중한 현대 극사실주의

회화는 17세기 북유럽 정물화의 후예 같기도 하다. 롤랑 바르트Roland Barthes가 17세기 네덜란드 정물화를 〈상품의 제국〉이라고 묘사한 건, 종교화나 역사화와는 달리 정물화가 스토리를 버리고 돈과 사물의 표면을 즉물적으로 다뤘기 때문이다. 사물의 외관을 감각적으로 재현한 극사실주의 회화는 굉장한 구경거리를 제공한다. 극사실주의 회화는 그림을 소유한 이의 신분을 과시할 만큼 장식성과 높은 기교를 자랑한다. 한 비교 문학 연구자는 과일의 재질감과 식기의 표면을 정교하게 묘사한 17세기 정물화를 두고 〈관심사의 기록물〉이라고 평한다. 촉각적인 표면 가치에 열중한 극사실주의 그림은, 과잉된 이론으로 작품을 풀이하는 현대 미술의 현실에 견주어, 관음 욕구에 충실했던 미술의 원점으로 되돌아간 것 같기도 하다.

작품의 우월성이 속보다 겉에 있다는 주장은 예술계 정서에선 수용하기 힘들 것이다. 이에 반해 세속에서 인물을 평가하는 기준은 속보다 겉에 더 큰 가중치를 두는 것 같다. 인품과 학식 같은 사람의 내실도 중요하지만, 그에 못지않게 육감적 매력을 좌우하는 인물의 표면을 중시하는 주장은 정직하다. 수요와 자본이 집중되는 최전선에 피부가 있다. 〈피부가 가장 예뻐 보일 때 멈춰라!라끄베르〉〈피부를 숨쉬게 하자아이오페〉〈차이는 피부야우르-오스〉〈도자기 피부미샤〉 세간의 화장품 광고가 찍는 방점은 피부에 놓인다. 화장품 광고는 소비자의 피부가

백옥이나 광채가 될 수 있다며 허영심을 부추긴다. 당대
최고의 아이돌을 광고 모델로 고용하지만 모델의 천연 피부는
메이크업 전문가와 포토샵 전문가에 의해 새로운 극사실적
피부로 재탄생한다. 사실보다 더 사실 같은 극사실주의 회화에
대한 인기는, 사실보다 더 사실 같은 피부를 숭배하는 동시대
가치관과 상통한다. 표면의 침묵은 금이다.

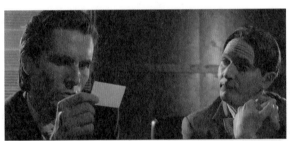

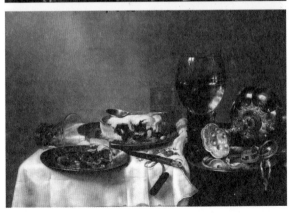

영화 「아메리칸 싸이코」(2000)에서
주인공 패트릭 베이트만이 경쟁자의
명함을 보고 탄복하는 장면.

빌헬름 클레준 헤다Willem Claeszoon Heda,
「블랙베리 파이가 있는 아침식사 테이블」
(Breakfast Table with Blackberry Pie, 1631).

자전거 묘기.

대열에서 스스로 이탈하기

한 개의 프레임과 두 개의 바퀴로 구성된 자전거의 구조는 네 바퀴의 안정감과 엔진의 속력으로 전진하는 자동차에 견주면 열세한 기동수단이다. 안전 운행과 최적의 속도를 함께 만족시키려는 오랜 시행착오가 오늘날의 자전거 디자인을 낳았다.

이 같은 결실에도 불구하고 최적화된 자전거의 표준 디자인에 의도적으로 저항하는 이탈들이 끊이지 않는다. 차체를 낮게 설계한 BMX 자전거의 안장은 거의 무의미한 수준으로 낮게 부착되어 있다. BMX는 주행이라는 자전거의 역할 너머로 자전거의 다른 가능성을 실험한 발명품이다. BMX는 인체와 기계 사이의 일체감이 만드는 균형미를 뽐내려고 만들어졌다. 플랫랜드 BMX의 존재 이유는 바퀴 하나를 축으로 자전거와 인체가 빙빙 회전할 때 있다. BMX는 하위문화를 형성할 만큼 동호인 수가 많고, 공식 생산 라인까지 갖출 만큼 주류에 편입된 자전거가 되었다.

키다리 자전거*tall bike*는 사용자가 직접 제조한다. 자전거

프레임 여럿을 층층이 쌓아올리는 노하우만 있을 뿐, 공식
생산 라인도, 표준 모델도 없다. 그래서 5미터 높이의 키다리
자전거까지 만들어질 만큼 극단적인 비주류이다. 인체가
바닥에 거의 닿는 BMX의 구조와는 정반대로 높게 치솟은
차체 때문에 탑승자의 안전도 위협받는다. 이 같은 위험의
대가로 키다리 자전거 탑승자는 드넓게 내려다보는 시야를
얻는다. 보통 자전거에 비해 키다리 자전거의 주행자는 비행기
조종사처럼 전지적 시야를 갖는다. 중세 시대 귀족의 유희인
마상 창 시합을 응용한 키다리 자전거 창 시합 놀이까지
고안되었다.

자전거는 바람 저항을 최소화하는 구조로 설계된다. 바람
저항에 취약한 자전거는 속도, 안전, 즐거움 모두를 보장받지
못한다. 전문 자전거 복장이 민망할 정도로 몸에 달라붙는
스키니인 이유도 바람 저항을 낮추려는 목적에서다. 이에
반해 의도적으로 바람 저항을 높여 주행 능력을 떨어뜨리는
괴짜들도 있다. 공기를 주입한 의상으로 일본 스모 선수를
연상시키는 〈스모 의상〉을 착용하고 자전거를 모는
라이더들이다. 바람 저항에 최적화된 자전거의 납작한 설계를
고의로 거역하는 거다. 퉁퉁한 풍선 옷을 입고 자전거를
타면서 반역의 유희를 즐기는 모양이다. BMX, 키다리 자전거,
풍선/스모 복장 라이딩, 표준에 변형을 가한 이런 자전거
하위문화들로부터 자전거 정신의 원형을 보게 된다. 난처한

조건들을 극복하는 태도와 대열에서 이탈하는 태도가 바로
자전거 정신의 원형이다.

차량 정체로 꽉 막힌 도로의 옆으로 난 갓길을 따라
홀가분하게 자전거를 몰아 봤거나, 정반대로 뻥 뚫린 도로에서
쏜살같이 자신의 옆을 지나는 차량을 자전거 위에서 바라본
적이 있는 이라면 알 것이다. 자신이 손쉬운 길을 버리고 어려운
길을 자초하고 있다는 사실과 자신이 평균적인 대열에서
이탈해 있다는 직감을. BMX, 키다리 자전거, 풍선/스모 복장
라이딩은 도로에서 자전거 고유의 이탈을 의도적으로 밀어붙인
실험들이다. 그것은 자전거의 출발점으로 귀환하는 것이다.

1층 높이의
키다리 자전거.

무려 4미터 높이의
키다리 자전거.

프로그램 설치 실패를
알리는 창.

자동으로 업데이트되는
프로그램.

뉴미디어 아트 업데이트 실패

우리의 시각 체험이 컴퓨터 모니터와 휴대 전화 스크린으로
수렴되는 세상이다. 개선된 스크린 환경을 지원하는 업데이트
경쟁이 무한정 이어지는 건 자연스럽다. 업데이트 설치를
권유하는 부단한 대화창은 바라보기 패러다임의 쇄신을
알리는 친숙한 신호다. 컴퓨터 환경의 업데이트는 더 나은 시각
체험을 위해 종래 패러다임과 결별하는 것이다. 최신 버전으로
갈아엎은 컴퓨터는 종래보다 나은 볼거리 환경을 제공하지만,
사용자들이 항상 최신 버전을 주저 없이 택하지는 않는다. 기존
운영 체제에 이미 최적화된 심신에 안주하고 싶어서이기도 하고
업데이트된 환경에 부적응한 나머지 기존 버전으로 되돌아간
쓰린 지난 경험이 떠올라서이기도 하다.

최신 버전 업데이트가 순조롭게 작동하려면 크게 두
조건이 전제되어야 한다. 첫째, 사용 중인 컴퓨터와
스마트폰이 업데이트를 수용할 만큼의 스펙을 갖출 것.
둘째, 어색해도 새롭게 변한 환경에 적응하려는 사용자의
의지. 「부처의 바다」(Sea of Buddhas, 1995)는 일본 사진가 히로시
스기모토(ひろしすぎもと)가 교토의 산주산겐도 사찰에 모셔진

천수관음 조각 1001개를 인화지에 담은 대형 사진이다.
히로시 스기모토는 2년 후 이 사진 작품을 미디어 아트용으로
확장시킨 개정판까지 내놓았다. 미디어 아트로 업데이트된
작품 「가속하는 부처」(Accelerated Buddha, 1997)는 고정된 사진 프레임
속의 부처 군상이 전시장 실내로 밀려나오는 것처럼 연출한
영상 작품이다. 미디어 작품 「가속하는 부처」는 사진 작품
「부처의 바다」와는 성격이 다른 버전이지만, 사진을 영상으로
업데이트한 버전으로 봐도 될 게다. 정태적인 사진 프레임에
안주하지 않고 역동적인 미디어 아트로 확장하려는 미적
의지가 매체의 업데이트로 연결된 경우라는 얘기이다.

뉴미디어 시대를 사는 관객이 뉴미디어 아트를 어려워하고
외면하는 기현상은 어떻게 설명될 수 있을까? 감동이란
예술가의 메시지(정보)가 매체에 실려 관객에게 온전히
수신되었을 때 발생한다. 뉴미디어 아트는 감동의 메시지를
관객에게 전달하려고 최적화된 매체를 사용한 경우이다.
이런 노력에도 불구하고 뉴미디어 아트와 뉴미디어 시대
관객 사이의 불화는 왜 발생할까? 아마 두 개의 전제 조건이
충족되지 않아서일 것이다. 첫째, 뉴미디어 아트의 실험이
뉴미디어라는 기술력을 갖추긴 했지만 변별력 있는 미학을
제시하지 못한 점. 둘째, 업데이트된 환경에도 불구하고 미적
감동을 구시대 버전에서 얻으려는 관객의 고집. 업데이트된
뉴미디어 아트와 구시대의 미적 체험을 고수하는 관객 사이에

놓인 거리감이 뉴미디어 아트를 〈신선한 비인기〉 미술로
만들었다. 관객의 업데이트 거부가 만든 지체 현상이랄까.

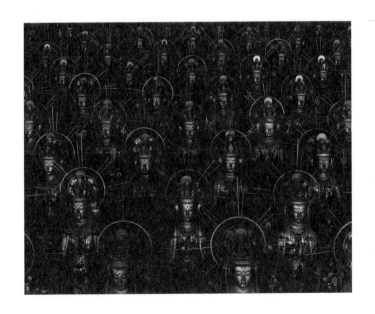

히로시 스기모토,
「가속하는 부처」(1997).

송동, 「버릴 것 없는」(2005).

버리느냐 마느냐

당장 사용 가치는 없지만 지난날을 향한 연민 어린 감정,
그것이 추억이다. 추억은 어떤 사물에 덧씌워 살아간다. 학창
시절 친구와 주고받은 편지 더미, 헤어진 애인에게 받은 선물,
오랜 치통 끝에 뽑아낸 치아 따위가 추억의 힘으로 잔류한다.
추억 집착은 무용한 사물들을 처치 곤란 상태로 거주 공간에
쌓는다. 한철 지난 연예 스타들을 패키지로 묶은 복고 취향
TV 방송이 연이어 편성되는 이유는 시청자의 추억을 대리
충족시키려면 시청자들이 열광했던 과거의 스타들만 한
플랫폼이 없어서일 거다.

방대한 수집품에서 신선한 착상을 얻어 창작하는 예술가도
있다. 앤디 워홀의 수집벽은 저장 강박증에 가까웠다.
1974년부터 그가 사망한 1987년까지 잡다한 자료를 담은
상자에 날짜와 색인을 붙여 보관했던데 그 수가 무려 612개에
달한다. 〈타임캡슐〉이라 명명된 이 보관 상자는 팝아트를
위한 싱크탱크가 되었다. 〈타임캡슐〉 안에는 범죄 사진과 치아
틀까지 보관되어 있었다.

저장 강박증을 앓는 어머니가 버리지 않고 모은 1만여 점의 소지품들을 초대형 설치 미술로 변환시킨 중국인 현대 예술가 송동(宋东)도 있다. 한없이 늘어놓은 낡은 신발들, 쓸모를 다한 라이터와 그릇들이 전시장을 가지런히 채운 설치 미술 「버릴 것 없는」(物其用, 2005)은 송동 어머니의 일생을 대신 증언하기도 하며, 관객들의 지난 추억을 환기시키기도 하며, 혹은 중국식 물량 공세의 시각적 스펙터클로 다가오기도 한다. 저장 강박증은 깊은 상실감과 애정 결핍이 원인이라 한다. 결핍된 부분을 보상받으려고 사물을 버리지 못하고 쌓아 둔단다. 비단 저장 강박이 아니어도 당장 용도가 없는데도 행여 나중에 쓰일까 봐 집 안 가득 무용한 살림을 쌓아 둔 경험은 누구나 있을 것이다.

추억이 각인된 무용한 소지품들을 과감하게 청산해 주는 해법이 있는데 바로 이사다. 이삿짐의 부피를 줄여야 하는 다급한 마음에, 애지중지하던 소지품의 절반을 단칼에 처분한 경험들이 있을 거다. 죄다 버리고 나면 홀가분한 깨달음이 내려앉는다. 「별거 아니었네.」

버트란드 러셀Bertrand Russell은 수백만 개의 은하 중 단 하나의 은하, 그 속에 있는 3천억 개의 별 중 단 하나의 별, 그 주위를 돌고 있는 행성들 중 단 하나인 지구에 우리는 살고 있을 뿐이며 인생무상을 환기시킨다. 이 사실을 환기하면 추억이 밴 소지품과 과거사에 대한 집착과 나의 존재마저 모두 티끌처럼

느껴진다. 불필요한 소지품을 정리하는 건 인생무상을 곱씹고 삶을 갱신하는 계기가 된다. 그럼에도 정신을 차려 보면, 어느덧 우리 앞에 새로운 소지품 더미가 또 한가득 쌓여 있다. 버리느냐 마느냐. 그것이 항상 문제다.

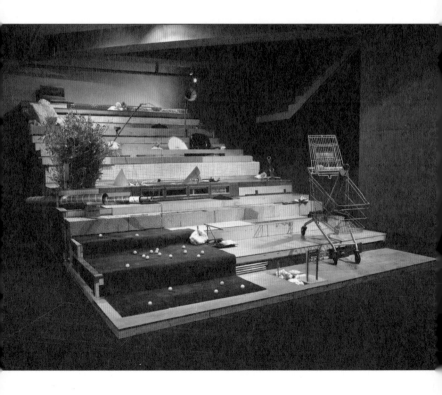

함경아, 「오뎃사의 계단」(2008). 설치 미술, 4x6x3m, 갤러리 루프에서의 설치 컷.
이 설치 작품을 구성하는 재료는 한국의 전직 대통령의 집에서 내다 버린 폐품을 수거해서 얻은 것이다.
「오뎃사의 계단」은 오랜 군부 독재 경험이 있는 한국 현대사에 대한 역설적인 기념비처럼 보인다.

영화 「그랜드 부다페스트 호텔」에서 나오는
가상의 그림, 「사과를 든 소년」.

영화에서 미술이 맡는 배역

영화 「그랜드 부다페스트 호텔」(2014)은 상속녀 마담 D가
가보로 물려받은 그림을 그랜드 부다페스트 호텔 지배인에게
상속한다고 유언장에 적으면서 빚어지는 소동을 다룬다.
상속으로 물려받은 르네상스 화풍의 초상화 「사과를 든
소년」은 미술사에 존재하지 않는 가상의 그림이지만, 영화를
갈등 국면으로 전환시키는 부족함 없는 촉매가 된다.

「그랜드 부다페스트 호텔」에 나오는 그림의 역할은, 그림의
실소유주가 누구이냐에 따라 기업 불법 비자금의 단서가
될 뻔했던 리히텐슈타인Liechtenstein의 「행복한 눈물」(Happy tears,
1964)이 2007년 한국에서 행사했던 비중과 유사하다. 영화
속에 찬조 출연하는 미술품은 대중이 미술품에 관해 품고
있는 선입견들을 충족시키는 배역을 맡곤 한다. 미술이 환산
불가능한 금전적 가치와 미지의 신비감을 보장하리라는 믿음
말이다.

영화 「아메리칸 싸이코」(2000)에는 속물 금융인으로 나오는
주인공 패트릭 베이트의 정신 분열적 캐릭터를 보조하는

그림이 짧게 출연한다. 그가 홀로 사는 초호화 아파트 거실에
걸린 신표현주의 화가 로버트 롱고Robert Longo의 1980년대 작품
「도시의 남자들」(Men in the Cities, 1979) 연작 중에 두 점이 그것이다.
휘청거리는 자세로 서 있는 샐러리맨의 모습은 샐러리맨이
입은 단아한 정장과 대비되면서 현대인의 불안한 초상을
묘사한 것 같다. 「도시의 남자들」에 반복적으로 나오는
불안정한 회사원은 월 스트리트에서 큰돈을 만지는 「아메리칸
싸이코」 주인공의 허세와 반인륜적 욕망을 대변하는 것 같다.

「로보캅」(2014)에서 로보캅 프로젝트를 설계하는 옴니코프사의
CEO 레이몬드 셀러스의 집무실을 묘사한 화면에도 프랜시스
베이컨Francis Bacon의 압도적인 그림이 출연한다. 가족의
파탄을 상징한다는 프랜시스 베이컨의 「아이스킬로스의
오레스테이아로부터 영감을 받은 트립티크」(Triptych Inspired by
Oresteia of Aeschylus, 1981)는 위기에 몰린 로보캅 가족의 붕괴와
겹친다. 네모진 큐브 안에 인물을 가두는 프랜시스 베이컨의
인물 묘사는 실험실 큐브 안에 자기 존재를 저당 잡힌 영화 속
로보캅의 처지와 동기화되는 것 같다.

현대 미술은 한정된 수의 관객과 교감하는 소수 취향의
예술이다. 대중적 관심에서 멀어진 현대 미술은 영화의
소품으로 출현하면서 존재감을 각인시키는 것 같다.
그렇지만 영화 속 미술은 미술의 실제 모습이기보다

미술에 대한 대중적인 기대감과 선입관을 만족시키는 배역으로
출현한다.

로버트 롱고의 그림이
나오는 「아메리칸 싸이코」
(2000)의 한 장면.

영화 「로보캅」에 나오는 프랜시스 베이컨의
「아이스킬로스의 오레스테이아로부터
영감을 받은 트립티크」(1981).

2011년 브라이튼에서 열린
〈세계 나체 자전거 타기〉 대회 사진.

떼 지어 자전거 타기는 왜 우월할까?

앨리캣 레이스Alleycat race는 〈집단 자전거 타기 행사〉라는 점만
크리티컬 매스Critical Mass와 같다. 크리티컬 매스가 매달 1회
정해진 날에 불특정한 라이더들이 모여 자전거의 권리를
주장하는 집단 퍼포먼스인데 반해, 앨리캣 레이스는 우승자를
가리는 경주여서 참가자들은 우승컵을 차지하려고 쾌속으로
도심을 가로지른다. 참가자 대부분이 전문 자전거 메신저인
앨리캣 레이스는 보헤미안적 자기 과시가 강한 행사다. 자전거
메신저들이 떼 지어 도심을 관통하는 행위는 일상적인 교통
흐름에 역행하는 위협 같기도 하다.

역주행이나 신호 위반 등 번번이 교통 법규를 위반하는
앨리캣 레이스의 동선은 예측 가능한 교통 흐름을 거스른다.
앨리캣 레이스가 상황주의자의 문화 훼방 전략과 닮아 보이는
까닭이다. 계획 도시의 질서를 균열 내려고 무계획적으로
이곳저곳 표류했던 상황주의의 전략을, 앨리캣 레이스는
자전거 타기로 승계한 모양새이다. 그 점 때문에 앨리캣
레이스의 먼 기원은 근대 초기 프랑스 파리에 출현한 산보객인
것도 같다.

세계 나체 자전거 타기World Naked Bike Ride(WNBR)는 알몸으로 모여든
사람들이 무리 지어 벗은 채 자전거를 타는 행사다. 앨리캣
레이스가 쾌속으로 현실에서 일탈을 꾀했다면, WNBR은
현대 도시에서 백주대낮에 알몸 노출의 일탈을 즐긴다.
WNBR의 모토는 〈감당할 만큼 옷을 벗고 자전거 타자〉이다.
이 하위문화적 모토 아래 남녀 참여자는 자발적으로 세미
누드 혹은 전체 알몸으로 안장에 올라 거리로 쏟아져 나온다.
모두가 함께 벗었기에 남달리 부끄러울 것도 없다.

하위문화를 형성한 앨리캣과 WNBR의 집단 자전거 타기가
잔잔한 들불처럼 세계 각 도시로 번지는 이유가 뭘까?
앨리캣과 WNBR은 교통 법규 위반이나 알몸 공공 노출이라는
문제 때문에 도시마다 위헌의 압박을 받는다. 그럼에도 꾸준히
유지된다. 현대 도시 생활이 부여한 서열과 관습에서 탈출하는
일시적인 해방이 두 행사의 지향점일 것이다.

요컨대 WNBR의 탑승자 개인은 알몸의 군집 속에 자신의
알몸과 수치심을 묻고 해방을 만끽한다. 앨리캣의 탑승자
개인도 쾌속 질주하는 집합체의 일원으로 차량의 압박을 이겨
낸다. WNBR의 누드 참여자가 느끼는 최소한의 수치심이나
앨리캣 레이스의 쾌속 질주자가 직면하는 사고 위험은
전무후무한 해방구에 대한 값진 담보다.

2014년, 런던에서 개최된
〈세계 나체 자전거 타기〉 대회.

상대방을 〈엘보우〉 기술로
제압하고 있는 선수의 경기 장면.

헤비메탈 밴드 블랙 사바스의 디오.
악마의 뿔을 손가락으로 만드는
악마주의 스테이지 매너.

표현주의는 해방구와 광신이라는 날개로 난다

어딜 봐도 짜고 치는 고스톱인데, 팬덤을 몰고 다니는 히트
상품이 있다. 프로레슬링이 그렇고, 장르 영화에서 연기자의
오버 액션이 그렇고, 리얼리티 TV의 연출이 그렇고, 바위에
핀 악의 꽃, 헤비메탈도 그렇다. 현실에선 선거철에 공약을
남발하는 입후보자들의 정치적 호언장담이 그렇다. 이들은
모두 표현주의를 상한선까지 끌어올린다.

프로레슬링에서 각본에 따라 우승이 정해진 선수는 상대방을
무너뜨리는 피니시 무브로 우승을 거머쥔다. 모든 선수들은
자신의 승리를 알리는 그들만의 피니시 무브를 보유하고
있다. 목을 쥐어 내동댕이치는 〈초크슬램〉, 팔꿈치로
가격하는 〈엘보우〉, 높은 곳에서 온몸을 던져 상대를 내리찍는
〈스완턴밤〉 등. 피니시 무브의 세리모니를 선보이는 긴 시간
동안 패배가 예정된 선수는 두 손 놓고 가격을 기다리고
있다. 겉으론 정신을 잃은 척 누워 있지만 아마 이마저 각본일
것이다.

프로레슬링의 표현주의는 곡예에 가까운 격투기로도

부족했던지, 격돌하는 양 선수는 상대에 대한 과잉된 증오심을
관객이 모조리 들을 수 있도록 마이크로 격분을 토한다.
일테면 격앙된 내면마저 가시화하는 거다.

리얼리티 방송의 재미는 연예인의 사생활을 실제로 훔쳐보는
데 있을 것이다. 그렇지만 자극적인 대사나 의도된 표정 따위에
치중한 편집은 리얼리티를 이미 충분히 훼손하고 만다. 더구나
출연자마저 스스로 오버 액션의 자기 주문을 거는 것처럼
보인다. 이런 설정은 리얼리티 방송의 결함이긴 고사하고
시청률 상승의 감초가 된다.

너저분한 키치 조형물들로 장식된 연단에서 격앙된 쇼맨십으로
설교하는 목사의 모습을 내보내는 개신교 방송은 또 어떤가.
부자연스럽게 격앙된 목사의 열변마다 신자들은 일치된
후렴처럼 아멘이나 할렐루야로 화답한다.

손가락으로 악마의 뿔을 만드는 헤비메탈 뮤지션의 위악적
포즈와 초폭력 이미지로 도배된 음반 재킷과 18금 판정을 받은
극단적인 가사의 헤비메탈이 마니아를 이끄는 이유는 위악이
위선보다 차라리 백배는 강한 흡인력을 지니기 때문일 것이다.

내공이 실린 열연과 감정 과잉은 곧잘 혼동된다. 프로레슬링,
리얼리티 TV, 개신교 설교 방송 등. 이 모두가 실제 상황을

표방하지만, 허구적 쇼맨십으로 작동한다. 고의로 훼손된 리얼리티의 반대급부는 구경거리와 정서적 흥분이다.

편향된 표현주의는 유치하고 저속하다. 대중이 유치찬란한 감정 과잉 쇼에 열광하는 이유는 표현주의가 해방구 역할을 해서인 듯하다. 평소 억눌렸던 감정을 대리 해소시키는 해방구. 프로레슬링, 리얼리티 TV, 개신교 설교 방송 등이 롱런하는 까닭은, 리얼리티의 허구를 눈감아 준 대중이 여흥과 위로로 돌려받기 때문이리라.

이 같은 순기능에도 불구하고 표현주의적 열광은 위험하다. 요컨대 악마 숭배를 실제로 내세우는 블랙 메탈과 데스 메탈이 극소수 하위문화로 고립된 이유도 위악적 쇼맨십을 진지한 의식으로 둔갑시켰기 때문이다. 세상의 모든 근본주의는 같은 이유로 게토화된다. 프로레슬링, 리얼리티 TV, 개신교 설교의 쇼맨십을 있는 그대로의 현실인양 착각하는 소수는 항상 광신자가 되며, 이들의 굳은 신념은 예외 없이 현실의 품격을 깎아내린다.

광대역 인맥 사진이 증언하는 것

기념 촬영이 특별한 날을 위한 세리모니이던 시대는 갔다.
카메라가 만인에게 보급된 이래 기념 촬영은 일상 문화가
되었다. 그럼에도 연예인들 사이에서 촬영된 기념사진은 흔히
톱뉴스에 오른다. 연예인이 SNS 같은 개인 미디어에 올리는
동료 스타들과 함께 찍은 기념사진은 약속된 기사감이 된다.
〈아무개, 광대역 인맥 새삼 화제〉라는 제목을 단 기사에는
〈아무개, 우와 대박이다. 부럽〉 등의 네티즌 반응까지 짧게
소개된다. 일반인이 연예인 사이의 우애를 남달리 부러워하는
건 아닐 거다. 연예인의 기념사진은 인맥 과시에 목적을 뒀기에
주변의 부러운 시선을 받는 거다. 그가 행한 일은 다른 유명
인사들과 같은 프레임 안에 자신을 위치시켰다는 점 외에는
아무것도 없지만, 인맥은 그의 고유한 능력인 양 인용되고
믿어진다.

얼핏 네모진 사진 프레임 안에 뒤엉킨 연예인들은 서로의
인지도를 흡수하면서 상호 시너지 효과를 누리는 것 같다.
그래서 인맥 과시용 사진은 자기 유희용이기도 할 테다. 인맥
과시용 사진은 일반인과 스타 사이를 가르는 광배 효과를

「사도의 발을 씻어 주는 예수」, 1475년에 그려진
하우스 북이다. 베를린 국립 미술관에서 소장하고 있다.
유다의 머리에만 광배가 없는 것을 확인할 수 있다.

발휘한다. 기독교 이콘 회화에서 성인의 머리에는 광배를 올리는 전통이 있다. 예수를 배반한 유다의 머리에서 광배를 지운 것도 성인과 배신자 사이를 구별하려는 시각적 표시였을 거다.

달리 하는 일 없이 동료 유명인과 같은 시공간에 있었음을 기록하는 건, 유명세를 날로 먹으려는 무임승차 혹은 불로 소득처럼 보이기도 한다. 그렇지만 유명인과 기념 촬영을 하려고 줄을 서는 보통 사람들의 일반적인 성향으로 볼 때, 인맥 과시는 자연스러운 성품일 것이다. 전성기를 누리는 사람과의 친분이나, 성능 좋은 제품의 소유를 자랑하는 건, 자신의 남다른 생존력을 과시하려는 심리에서 올 거다. 그렇기에 인맥 과시용 사진은 진화적으로 체득된 성품인 것 같다.

유명 인사의 인맥 과시 사진을 상업적으로 옮긴 것이 스타를 모델로 채용한 흔하디 흔한 상업 광고들이다. 피겨 스케이팅 실력과 4세대 이동 통신 기술은 아무런 연관성이 없지만, 김연아의 광배를 쓴 LTE 제품은 타사 제품보다 비교 우위가 있는 것처럼 소비자에게 착시를 일으킨다.

인맥 과시용 사진에 동료의 인지도를 등에 업고 자신의 건재를 과시하려는 알리바이가 숨어 있는 건 분명할 거다. 그렇다고

스타들끼리 친분을 기념하려고 촬영하는 사사로운 사진을
차갑게만 볼 문제는 아니다. 그래서인지 활동이 저조한 인사는
기념사진의 프레임에서 모습을 드러내는 일이 극히 적다.
이렇듯 기념사진은 종종 현역과 퇴역을 구분하는 시각적
증거물로 체감된다. 사진의 무서운 힘.

자신의 생일 파티에 연예인들을 초대해
인맥을 과시한 낸시랭, 2013..

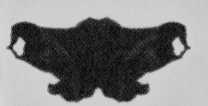

chapter 2.
예술 판독기

파블로 피카소, 「황소 머리」(1942).

자전거에서 발견된 미학

멕시코 현대 미술가 가브리엘 오로즈코Gabriel Orozco는 뉴욕 현대
미술관 회고전에 「자전거 네 대」(Four Bicycles, 1994)를 내놨다. 자전거
본체 4대가 이어 붙은 통합체는 〈달릴 수 없는〉 관람 대상으로
변해 있었다. 중국 현대 미술가 아이웨이웨이(艾未未)는 도쿄 모리
미술관 개인전에 1940년대 상하이에 설립된 〈포레버〉 자전거
회사가 만든 42대의 자전거 프레임을 연결시킨 거대한 설치물
「포에버」(Forever, 2003)로 전시 공간 하나를 채웠다. 덴마크 현대
미술가 올라푸르 엘리아손Olafur Eliasson은 바퀴의 휠셋에 거울
재질의 반사면을 부착한 자전거를 도심과 전시장에 한적하게
세워 둔 「케플러는 잘 맞는 자전거였다」(Kepler was Right Bike, 2009)를
선보였다. 자전거 주변의 풍경이 굴곡진 바퀴의 거울면에
왜곡된 모습으로 반사되는 이 작품에서도 자전거는 움직이지
않고 멈춰 서 있다.

자전거는 예술가의 창의력을 실어 나르는 도구로 잇따라
이용되곤 했다. 미술 창작의 전환기에도 자전거는 소환됐다.
자전거에서 핸들과 안장만 빼서 결합시킨 피카소의
아상블라주assemblage 「황소 머리」(Bull's Head, 1943)는 미술사가

잰슨Horst Woldemar Janson이 창의력의 모범을 보였다고 호평했는데, 이동 수단이라는 본래 기능을 제쳐 두고 자전거의 부품에서 예상 못한 조형성을 발견했기 때문일 것이다. 그렇지만 자전거로부터 가장 혁신적인 미적 발견을 한 이는 피카소보다 30년 일찍 자전거에서 영감을 얻은 뒤샹의 「자전거 바퀴」(Bicycle Wheel, 1913)이다. 피카소가 황소라는 구체적인 형상을 얻으려고 자전거 부품을 선택했다면, 뒤샹은 자전거의 주력 부품인 바퀴에 주목했다.

레디메이드라는 현대적 미학 용어가 고안되기 전에 뒤샹이 제작한 최초의 레디메이드가 자전거의 앞바퀴를 등받이 없는 의자에 꽂은 「자전거 바퀴」인데, 그는 이 작품을 만들기 1년 앞선 1912년 항공 공학 박람회에서 커다란 프로펠러를 마주보면서 동료 예술가 브랑쿠시Constatin Brancusi에게 〈회화는 이제 끝났어. 누가 프로펠러처럼 멋진 사물을 만들 수 있겠어? 자네라면 할 수 있겠냐고?〉라고 물었다. 이 일화는 이듬해 제작된 「자전거 바퀴」의 미학적 방점을 뒤샹이 어디에 뒀는지 짐작하게 한다.

현대적 자전거의 원형인 세이프티safety가 등장한 때는 1880년대 중반이니, 뒤샹이 작품을 제작한 20세기 초 거리에서 자전거는 흔히 볼 수 없는 사치재였다. 자동차마저 흔치 않고 보행이나 마차에 의존한 그 시대에 뒤샹은 단 두 개의 바퀴를 단 인간

동력이 차만큼 날랜 속도로 거리를 질주하는 걸 보고 놀랐을 게 분명하다. 수공이 아닌 대량 생산된 제품에서 기계 미학을 찾은 뒤샹은 이 영민한 기계 장치의 핵심 부품인 바퀴에서 미적 발견을 했을 게다. 뒤샹의 작품도, 피카소의 작품도, 자전거를 작품의 재료로 쓴 후대의 예술가들도 자전거에서 기동력을 박탈한 작품을 내놨다. 기동력이 제거된 기계에 탐미성을 집중시킨 거다. 그래서 미술 전시장에서 만나는 자전거 작품에 공감할 수 있는 이는 강단 미술사가나 평론가가 아니라, 자전거 마니아일지도 모른다. 크랭크, 체인, 휠셋, 핸들, 바, 프레임과 같은 자전거의 주요 부품에서 공학 너머의 미학적 가능성까지 몸소 체험하는 이가 자전거 마니아 아닌가.

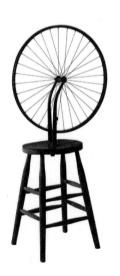

마르셀 뒤샹, 「자전거 바퀴」(1913).
© Succession Marcel Duchamp / ADAGP,
Paris, 2016

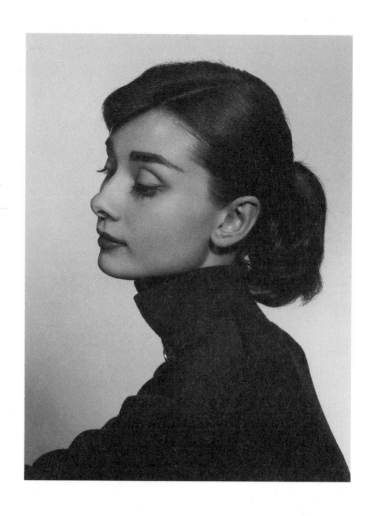

유섭 카쉬가 찍은
오드리 햅번.

명성을 찍다

유명인 초상 사진은 안정된 수요를 보장하는 블록버스터
전시의 흥행 수표다. 단 한 명의 유명인 사진을 통해 그가
전성기를 보낸 세상과 그의 전문 분야까지 얼추 엿볼 수
있다. 유명인 초상을 전문으로 찍는 사진가의 계보는 사진이
발명된 이래 이어졌다. 19세기 나다르Nadar는 베를리오즈Berlioz,
들라크루아Delacroix, 보들레르Baudelaire처럼 작품만으로 기억되는
근대기 문필가와 예술가의 희귀한 얼굴 사진을 남겼다. 이로써
후대는 한 세기 전 예술가들의 이목구비를 확인할 수 있었다.

20세기 중반 정치, 사회, 문화 각 분야의 명망가의 얼굴을
흑백 사진으로 기록한 유섭 카쉬Yousuf Karsh는 검은 배경 앞에서
하이라이트를 받은 상반신 사진으로, 유명인 초상의 귀감을
제시했다. 20세기의 분야별 유명 인사를 흑백 사진에 담은
점에서 카쉬와 닮았던, 필립 할스만Philippe Halsman은 촬영 기술
이상의 연출력을 발휘하며 인물 사진의 새 지평을 열었다. 그는
유명 인사들에게 〈점프〉를 하도록 해 유명인에게 기대하기
힘든 순간을 연출한다.
연예 스타의 위상이 여느 때보다 높은 오늘날 초상 전문

사진가는 스타만큼 유명세가 남다르다. 이들은 『보그』, 『배니티 페어』, 『엘르』 같은 대중적 패션 잡지에 화보를 싣던 상업 사진 경력으로 출발한 경우가 많은데, 강직한 흑백에 유명인의 고결한 성품을 담던 전대의 인물 사진과 결별한다. 인위적인 연출과 현란한 컬러 안에 스타를 전혀 새로운 캐릭터로 창조한다. 데이비드 라샤펠David Lachapelle의 사진 속 유명인들은 언제나 극사실과 초현실 사이를 넘나든다.

연예 스타도 다채로운 캐릭터로 변신한 자신의 모습이 복제되고 확산되길 바랄 것이다. 협소한 전시회가 아니라 패션 잡지를 발표 무대로 삼는 동시대 유명인 초상 사진가는 단순한 촬영가가 아니라 코디네이터, 매니저 혹은 후원자에 가까운 존재다. 사진가와 대중 스타의 관계는 갑을 관계처럼 보인다. 연예인들의 아우라를 흡수한 동시대 사진가들은 외모와 매너마저 연예인을 닮은 또 다른 유명인이다.

동시대 유명인 초상 사진가는 상업 사진과 예술 사진의 경계가 무너지는 지점에서 출현했다. 그들의 사진은 상품과 예술이 혼재된 시대의 산물로, 전적인 상업 사진도 전적인 예술사진도 아니다. 유명인을 패션 사진의 감각으로 다듬는 리처드 애버던Richard Avedon, 헬무트 뉴턴Helmut Newton, 애니 레보비츠Annie Leibovitz 등이 지탄, 시기, 찬사를 함께 받는 이유다.

데이비드 라샤펠 사진 속, 새로운
캐릭터로 재탄생한 마돈나.

한경우, 「Plastic Rorschach - Mix 1」(2014).
디지털C프린트, 170x125cm

한경우, 「Plastic Rorschach - Blue 1」(2014).
디지털C프린트, 100x150cm

로르샤흐 검사와 미술 평론,
모호함을 모호하게 풀이한다

얼룩진 잉크 자국이 무얼 연상시키는지 피험자가 진술한다.
실험자는 피험자의 진술을 토대로 피험자의 심리와 인품을
판독한다. 권위 있는 성격 진단법으로 오랫동안 사용된
로르샤흐Rorschach 검사는 얼룩진 벽과 뭉게구름에서 어떤 형상을
떠올리라고 조언했던 레오나르도 다 빈치의 시각 훈련법에서
비롯되었다. 그래서인지 로르샤흐 검사는 무의미에서 유의미를
찾는 예술 창작이나 평론을 떠올리게 한다.

로르샤흐 검사는 성격 검사 분야에서 긴 전성기를 누렸다.
그럼에도 검사 결과의 정확성과 신빙성을 검증할 뾰족한
방법은 없었다. 피험자가 거짓 답변을 하거나, 실험자가 자신의
주관을 많이 첨가해서 해석한들 제재할 방법이 없단 얘기이다.
로르샤흐 검사는 의심받을 수밖에 없었고, 〈경험적으로
입증〉되지 않은 의사 과학이라는 폄하까지 들어야 했다.
그렇지만 이처럼 검사법의 결함 때문에 로르샤흐 검사가
성격 검사 영역에서 퇴출된 건 아니다. 검증 불가한 권위의
지속, 모호한 해석을 둘러싼 구성원의 묵인, 그리고 장기
집권까지 로르샤흐가 걸어온 길은 추상 미술의 지난 전력과

닮은 데가 많다. 심지어 우연한 얼룩으로 덮인 로르샤흐
검사지의 전면적*all-over*이고 좌우대칭적인 화면은, 캔버스에
물감을 고르게 뿌려서 균질한 밀도를 얻은 추상표현 회화를
연상시킨다. 나바조*Navajo* 인디언 부족의 대칭적인 모래
그림에서 영향을 받은 잭슨 폴록의 추상표현 회화는 출발부터
대칭성에 뿌리를 두고 있었다.

로르샤흐 검사의 장기 집권은 모호한 진단을 문제 삼지
않는 전문가의 암묵이 낳은 결과다. 로르샤흐 검사에서,
피험자의 진술과 실험자의 해석의 신빙성은 오로지 그들의
주관성에 달려 있다. 의사 과학이라는 불명예를 뒤집어쓴
로르샤흐 검사는 여전히 위상을 지키고 있다. 논리적인 분석을
추구하면서도 결국 주관적 견해에 기운 미술 평론처럼 말이다.
주관에 치우친 미술 평론은 위기의 증거가 아니라 평론의
고유성처럼 양해를 얻는다. 예술을 읽는 법과 마음을 읽는 법은
과학적 검증 앞에서도 요지부동하다. 아직까지는 그렇다.

한경우, 「Plalastic Rorschach – Black 1」(2014).
디지털C프린트, 80x53cm

한경우, 「Plastic Rorschach – Black 1-12」(2014).
디지털C프린트, 80x53cm

미술관에서 흔히 보이는
이름 없는 작가의 작품.

세계에서 가장 위대한 예술가의 이름

인류 문화유산의 대부분은 유일한 창작자의 손에서 나왔다. 동서고금 시공을 초월해서 다채로운 양식을 쏟아 낸 그 위대한 예술가의 이름은 〈무명씨Anonymous〉. 미술관에서 만나는 15세기 이전에 완성된 미술품의 상당수는 신원 미상 무명씨의 작품이다. 미술, 음악, 문학 등 장르를 가리지 않고 무명씨는 전 분야에 관여했다. 그렇지만 최고의 다작 예술가 무명씨만을 위한 예술의 전당은 건립된 적이 없다. 이름 없는 예술 창작을 향한 후대의 고육지책 오마주가 바로 무명씨라는 호칭이다.

무명씨는 독창적인 미학으로 기억되지 않는다. 무명씨는 때로 거장의 스타일을 표절한 아류 예술가나 미숙한 작품을 무수히 남긴 이름 없는 예술가의 호칭으로도 쓰인다. 또는 공동 창작물에 개인의 기여도를 기록하지 않던 지난 시절의 관행이 남긴 흔적이다.

정체불명은 장단을 갖는다. 신원의 비밀은 완벽한 표현의 자유를 보장한다. 화장실의 음란 낙서에 신원을 밝히는 이는 없다. 정체를 알 수 없으니 위력적으로 공격한다. 요컨대

베트남전에서 병사 1명을 사살할 때 소모된 실탄은 평균 2만5천 발로 계산됐다. 반면 은폐된 진지에서 적을 노린 저격수는 평균 1.3발로 표적을 제거했다.

그렇지만 무명씨라는 이름은 신뢰를 주지 못하고, 제작자에 대한 관심도 유발하지 못한다. 작품들이 고유한 코드와 엮일 때 대중은 비로소 예술가를 인식한다. 신원 비밀을 보장받되 표현의 자유를 누리면서 고유한 코드까지 갖춘 예술가도 드물게 나타난다. 영국 낙서 화가 뱅크시Banksy. 신상이 쉽게 털리는 미디어 시대에 아직까지 신원을 감추고 비밀스러운 창작을 이어 가고 있는데, 이 같은 기행부터가 예술이다.

역사적으로 실존한 예술가 무명씨의 엄청난 수의 작품과, 신비주의 전략으로 우월한 지위에 오른 얼굴 없는 예술가 뱅크시의 성공에서 보듯, 무명씨는 현대 사회에서 특히 주목받는 존재로 떠올랐다. 〈모든 사람이 예술가다〉라고 선포한 요셉 보이스Joseph Beuys를 계승했다는 위키 백과의 성공도 셀 수 없는 무명씨의 협동의 결과였다. 위키리크스의 계승자라고 CNN이 보도한, 불복종 운동의 대표 그룹은 숫제 이름마저 〈무명씨Anonymous〉다. 브이 포 벤데타 가면을 쓰고 정부 정책에 집단으로 저항한다. 이름 없는 정체불명의 집합체가 이름 있는 공식 기구에 맞서는 형국이다. 지구촌의 문화 예술과 정치가 퇴보할 때, 앞장서 견제하는 역할도 무명씨의 몫이다.

세계 최고의 예술가이자 정치가 무명씨 만세!

얼굴 없는 작가로 활동하는
낙서 화가 뱅크시.

나는 찍지 않았읍니다..

스눕독과 닮은 개의
비교 사진.

이명박 대통령은 쥐에 비유되어
쥐박이라는 별명이 붙었다.

의인화라는 손쉬운 풍자

하등 관련이 없는 두 대상 사이의 유사점을 찾아내는 〈닮은꼴 찾기〉 혹은 동물을 사람에 빗대는 〈의인화〉는 손쉽게 즐길 수 있는 유희다. 현대 미술의 역사도 대상을 유사하게 그리는 차원에서, 기성품에서 대상의 모양새를 발견하는 미술로 전진했다. 피카소가 자전거 안장과 핸들을 결합시켜 황소의 머리를 발견한 「황소 머리」는 아상블라주라는 새로운 창작에 예술가들을 눈뜨게 했다. 원래의 기능과 무관한 대상에서 새로운 의미를 찾는 건 지적 쾌감을 준다. 특정 대상에서 닮은꼴을 찾거나 동물 얼굴에서 특정 인물의 표정을 읽는 유희는 풍자만화에서 특히 발전했다.

인물이 동물에 비유되는 데에는 두 개의 조건이 충족되어야 한다. 동물의 외모와 유사하거나, 동물의 성품과 유사했을 때다. 미국의 이라크전에 찬성한 영국 블레어 총리는 〈주인을 잘 따르는〉 푸들에 비유되었다. 쥐에 비유된 전직 대통령 이명박도 같은 사례다. 외모는 안 닮았지만 지지율이 떨어진 대통령은 인류에 해로운 동물인 쥐가 파트너로 붙었다. 급기야 대통령을 조롱하는 〈쥐박이〉라는 별칭까지 탄생했다.

닮은꼴 찾기의 유희는 레오나르도 다 빈치가 『회화론』(Treatise on Painting, 1540)에서 벽에 난 얼룩과 구름을 관찰하면, 형체가 나타난다고 했을 만큼 유서가 깊다. 무정형의 구름이나 얼룩에서 누구나 쉽게 사람의 이목구비의 형태를 찾아내는 건 습득된 형질 때문일 게다. 2001년 9.11 테러 때 세계 무역 센터의 건물에서 모락모락 피어나는 연기에서 사탄의 얼굴을 봤다는 주장이 증거 사진과 함께 인터넷에 나돌기도 했다. 물론 착시일 뿐이었다. 파레이돌리아*pareidolia*라 불리는 이 심리 착시 현상은 무정형의 패턴 속에서 얼굴 형체를 발견하는 능력인데, 어두운 숲에 숨어서 노려보는 포식자의 눈, 코, 입을 순식간에 알아차리고 달아났던 원시 인류가 남긴 진화된 형질이다.

추신. 재임 당시 배임 의혹과 부동산 실명제법 위반 혐의를 받았던 이명박 대통령의 〈내곡동 사저 매입 사건〉이 도마에 올랐을 때 네티즌들은 사저의 별칭 짓기를 했다. 그때 강력한 지지를 받은 별칭 후보는 쥐편한 세상, 푸르쥐오, 쥐곡산성, 쥐르사유 궁전, 쥐루살렘, 타쥐마할, 쥐옥 등이었고, 그중 1등을 차지한 건 〈쥅〉이었다.

구름의 모습에서 날아가는
천사의 모습이 발견되었다.

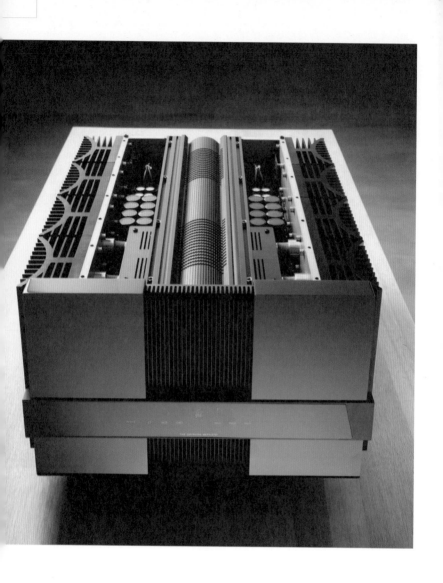

그리폰Gryphon사의
하이엔드 오디오 파워
앰프 시스템 모델 중 하나.

하이파이 오디오의 자기 완결 미학

하이파이 오디오의 신뢰감은 묵직한 외관에서 온다. 우월한
사운드를 보증하는 고밀도의 회로 디자인이나 콘덴서 그리고
고품위의 부품들은 중후한 표면에 가려 있다. 하이파이
오디오의 진가를 결정하는 건 탁월한 음질만큼이나 중량감
있고 자기 완결적인 겉모양이다. 정찰제보다 흥정을 열어 둔
거래 관행도 전문가만의 세계임을 암시한다. 오디오 명기를
감별할 수 있는 건 극소수 전문가일 게다.

가공하지 않은 재료와 구조물의 외형으로 승부를 거는
미니멀리즘 조각의 미학은 그 무엇도 재현하지 않는 자기
완결성에 있다. 군더더기를 버리고 사물의 본질에 집중한 만큼,
미니멀리즘 조각은 하이엔드 앰프, 스피커, CD 플레이어 등을
떠올리게 한다. 회색, 검정색, 은색 등 무채색 일색인 점이나
묵직한 육면체의 외형을 지닌 점마저 닮았다. 미니멀리즘
조각들에 천편일률적으로 붙어있는 〈무제〉라는 제목은 해석할
필요 없이 작품의 존재감을 느껴 보라는 의미일 것이다.

앰프, 턴테이블, 스피커 등 최고 사양의 장비를 갖춘 하이파이

감상실은 미니멀리즘 조각이 진열된 전시장과 흡사한 미적
효과를 갖는다. 반사음을 없애려고 흡음 장치를 사방에
부착한 감상실은 육중한 장비에 먼저 압도된다. 미니멀리즘
조각도 관객이 개입되는 상황 자체를 중시한다. 미니멀리즘
조각가들은 〈작품이 관객이 있는 공간 속에 놓일 때 작품이
활성화된다〉고 믿었다. 이런 성격을 두고 미술 평론가 마이클
프리드Michael Fried는 미니멀리즘 미술이 연극성을 띤다며 평가
절하했다.

고급 오디오 애호가들이 유난히 기기 교체에 빠져 있는 건
더 나은 사운드와 새로운 사운드를 체험하려는 열정 때문일
것이다. 반복적으로 교체되는 오디오는 음질의 세부에
집중하게 만들 것이다. 마치 음악 감상이라는 총론보다
음질이라는 각론에 집중한 감도 있지만, 전체적인 형상보다
재료의 질감으로 승부를 건 미니멀리즘 조각가의 태도와 닮은
부분이다.

도널드 저드Donald Judd,
「무제」(Untitled, 1989).
ⓒ Judd Foundation

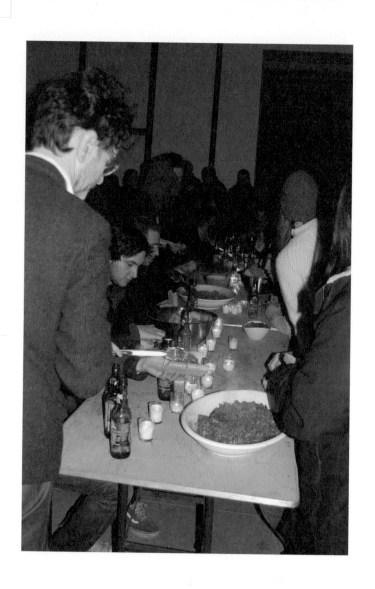

리크릿 티라바닛의 전시
「불안은 영혼을 잠식한다」(2011)의 모습.

개막식 식사 대접 문화: 결국 먹는 걸로 귀결된다

전시 개막식을 찾은 손님에게 음식을 접대하는 건 미술 전시회의 오랜 관행이다. 리크릿 티라바닛 Rirkrit Tiravanija이 자신의 출품작으로 타이 요리를 제공했던 건 전시회 개막 문화를 숫제 작품으로 전용시킨 것 같다. 작가가 제공한 식재료와 타이 카레를 방문객이 직접 요리하거나 나눠먹는 상황이 전시장에서 벌어진다. 방문객은 피동적인 관객이 아니라 D.I.Y. 정신으로 전시의 결과물에 일익이 되는 주인공이 된다. 작품 관람 대신 음식을 만들어 먹는 새로운 전시장 풍경은 작품과 관객의 일방향성과 일상에서 동떨어진 전시장 문화를 반성하는 시도일 것이다. 관객과 분리된 예술가가 아니라, 전시장을 찾은 불특정 방문객들에게 회합의 자리를 마련하는 예술가. 이때 전시장은 사람들의 〈관계 맺기〉 장소가 된다. 어색한 분위기를 풀 때 식사 대접만 한 게 없으니, 소통을 촉진하려고 음식이 나오는 거다.

한나라당(현 새누리당) 전당 대회 돈 봉투 파문 때 밥잔치에 대한 폭로가 있었는데, 선거법은 식사 대접도 청탁으로 간주한다. VIP급 조찬/오찬 모임은 단지 밥을 먹는 자리가 아니다.

식사가 표면적인 목적이지만, 관계자들 사이의 친목 또는 로비가 이뤄지는 곳이 식사 자리이다. 1997년 외환 위기로 파산한 한 대기업 총수는 훗날 〈회사 부실을 조사했던 사람들에게 밥이라도 살 걸 그랬다〉며 후회 섞인 회고를 했다. 신세경 팬들은 그녀가 출연한 「패션왕」의 출연진과 스태프에게 100인분의 도시락을 보내서 신세경과의 교분을 확인한다. 극진한 식사 대접은 뒤엉킨 인간관계를 풀고 상대의 감정을 누그러뜨린다. 이 때문에 식사 대접은 설득하거나 제안하거나, 막후교섭 때 동원되는 전통적인 해법이다.

밥 대접은 큰돈 들이지 않고 상대방의 본능(식욕)에 직접 호소하는 처세술이다. 대접받은 쪽도 느슨하고 부담 없는 의무감을 홀가분하게 느낄 테다. 유쾌한 채무감. 음식은 먹어치우면 사라지는 유형의 선물이지만, 주는 이와 받는 이 사이에는 무형의 관계를 남기고 사라진다. 마주 보며 나누는 식사에서 확인할 수 없는 신뢰를 주고받는지도 모른다.

같은 이치로 식사 대접을 대표작으로 세운 리크릿 티라바닛의 음식 퍼포먼스가 예술가와 관객 사이의 관계 맺기에 그치진 않을 것이다. 인습적인 전시 문화를 성찰한 리크릿을 미술 관계자들은 더 자주 호출할 거다. 긴장 없는 예술은 둔해진다. 허다한 기성 예술들이 그렇게 둔한 채로 통용된다. 관객들이 작품 관람보다 차려진 음식을 나누며 대화에 열중하는 전시

개막식의 일반적 풍경이 무얼 뜻하는지 리크릿은 이해한 것 같다.

전시회의 기원이 감동을 나누는 회합의 자리였다면, 작품 대신 식사를 나눠 먹으며 관계 맺기를 도모한 리크릿의 전복적인 음식 퍼포먼스는 전시회의 본령을 되살린 것이리라. 결국 모든 문제는 먹는 문제로 귀결된다.

전시 오프닝 모습.
ⓒ반이정

전시 오프닝 모습.
ⓒ곽명우

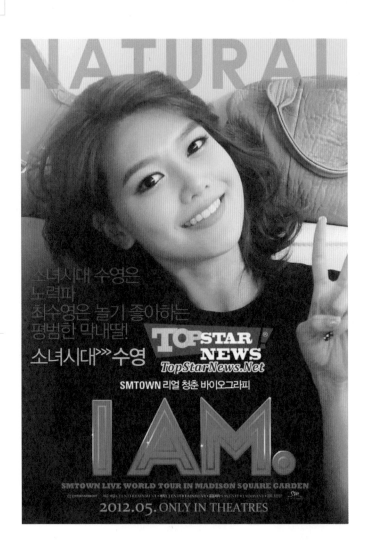

영화 「I AM.」에서 〈소녀시대 수영은 노력파,
최수영은 평범한 막내딸〉이라고 말하는 수영.

예명, 또 하나의 정체성

「예명을 사용하면 완벽하게 무대에 오를 준비가 된
느낌이에요.」 연예 기획사 SM엔터테인먼트를 다룬 다큐멘터리
영화 「I AM.」(2012)에서 인터뷰에 응한 어느 아이돌의
답변이다. 거의 모든 아이돌은 본명 대신 예명을 쓴다. 씨엘은
이채린이다. 지드래곤은 권지용이다. 온유는 이진기다. 성을
빼고 이름만 쓰기도 한다. (김)다솜, (임)윤아, (박)지연, (이)태민,
(손)가인, (배)수지, (김)태연, (안)소희. 두 음절이 깜찍 발랄한 발음과
격식을 탈피한 인상을 주기 때문이다.

누구에게나 이름은 유아기 때, 타인(대개 부모)에 의해
붙여지기에, 본명이라는 평생 이름표는 자기 의사와 무관하게
지어진다. 신생아에게 튀지 않는 명찰을 달고픈 부모의 안정
지향도 무개성한 이름들을 무수히 쏟아 낸다. 이름은 능력이나
성정을 담지 않는 일개 기호에 불과하지만, 이름의 캐릭터성은
개인을 규정하기도 한다. 본명을 버리고 김태평에서 현빈으로,
엄홍식에서 유아인으로, 이순규에서 써니로 갈아탄 사연은
본명의 첫인상이 스타의 캐릭터와 부조화한다고 소속사가
판단한 탓일 게다.

전설의 섹스 심벌 여배우와 악명 높은 연쇄 살인범을 조합한 로커 마릴린 맨슨은 그의 음악과 호흡하는 가장 성공적인 예명일 게다. 반체제적인 가사와 파괴적인 무대 매너, 위악적인 화장은 섹스와 폭력을 은유하는 맨슨의 예명과 공명하면서 강한 시너지 효과를 낸다.

본명의 포기는 새 삶에 대한 다짐이기도 하다. 자신을 에워싼 낡은 기호를 교체하는 작업이 예명이다. 과거와 결별하는 점에서 예명은 반체제적인 정서를 담는다. 평범한 회사원이 갑자기 예명을 쓰고 나타나는 일은 드물다. 삶의 궤도를 수정할 때 예명은 동력이 된다. 예술계 종사자 가운데 예명 사용자가 많은 건 그 때문이다. 소설가 이문열마저 1977년 『나자레를 아십니까』를 발표해 문인으로 등단하며 본명(이열)을 지금의 필명으로 바꿨다.

예명이 과거의 굴레에서 벗어나는 출발선인 점만으로도, 본명을 공공연히 부르는 건 저질 공세거나 실례다. 이름 고친 당사자를 무명 시절로 되돌리려는 낮은 술수다. 고 앙드레 김이 청문회 출석한 자리에서 국회 의원이 본명을 거론하는 통에 두고두고 인구에 웃음거리로 회자된 소동을 보자. 국회 청문회는 예명의 세계를 납득하기에는 융통성이 너무 낮은 시공간이었다.

수평적 의사소통이 보장되고 개인이 중시되는 사회일수록 예명은 자주 출현한다. 온라인 시대의 대중은 이미 인터넷 아이디를 예명처럼 모조리 사용한다. 〈ID님〉으로 불릴 때 또 하나의 정체성이 느껴진 체험들이 있을 줄로 안다.

김봉남이라는 이름을 버리고
성공한 고 앙드레 김.

노동가요 공식 음반(1995)의
재킷 디자인.

정치적으로 올바른 예술을 어떻게 평가할까?

「시끄러운 운동 가요, 적이나 투쟁 같은 표현이 울타리를 친다. 무심한 일반 시민은 무서워한다.」 쌍용차 희생자 분향소를 방문한 소설가 공지영이 건넨 이 말이 파업 관계자들을 언짢게 만들었다. 오늘날까지 노동 현장에서 현역으로 뛰는 운동 가요는 30년 전의 전투성을 고스란히 간직하고 있다. 〈노동자 자본가 사이에 결코 평화란 없다!〉(「가자 노동해방」의 대사 중에서)처럼 확고부동한 신념을 여과 없이 노랫말에 싣는다. 청취보다는 선동, 적과 아군의 대립항이 전제된 창작, 무분별한 직설 화법과 서툰 완성도로 인해 현장에서 뛰는 정치적인 예술은 저평가되어 왔다. 일반 시민이 느끼는 불편함은 둘째 치고 예술가 집단조차 이들의 거친 마감을 문제 삼는다. 두터운 거부감이 쌓일 법하다. 그럼에도 이 즉흥적인 감정의 예술은 생명력이 질기다. 침체된 군중에게 여흥을 넣던 예술 본연의 기능에 충실한 탓 같다.

〈정치적으로 올바른 예술〉은 크게 세 역설을 갖는다.
 1. 정형화된 구성과 단도직입적 표현은 예술의 유연한 본질과 어울리지 않는다. 붉은색, 목판화의 대비, 선악 구도가 선명한

스토리텔링은 현실에서 이마에 두른 붉은 띠, 부릅뜬 눈매, 천편일률적인 투쟁 조끼 차림의 노동자의 모습으로 연결된다. 타협하기 힘든 낡은 프레임이라는 인상을 남길 수 있다. 그럼에도 부조리의 전쟁터에 참전하는 예술가는 항상 조직된 정치 예술가들이니 공로를 부인할 수 없다.

2. 이성적인 요구를 관철시키려고, 감정 이입이라는 감성적인 접근을 한다. 주변의 공분을 모으려면 이성적인 설득보다 감정 선동이 잘 먹히니까. 〈구국, 투쟁, 사수, 결사〉 따위가 그림과 노래 가사에 빠지지 않는다.

3. 구시대의 부정부패에 대항한 이들의 공로는 분명하지만, 변한 시대의 신세대로부터 공감을 얻지 못한다. 구태하고 시대착오적인 매너가 신세대와의 소통을 가로막아서다. 투쟁으로 성취한 나아진 세상은 집단보다 개인을 중시하는 가치관을 낳았다. 고차원의 윤리학과 저차원의 미학을 담은 〈정치적으로 올바른 예술〉은 과대평가하기도 과소평가하기도 난감하다. 그렇지만 이 투쟁하는 예술을 존속시키는 중요한 이유들이 있는 것 같다.

위풍당당하게 밀려오는 행진곡풍 선율 앞에서 숙연해지는 체험을 할 때가 있다. 대형 경기장에 울려 퍼지는 국가(國歌)에 오만 관중이 느끼는 연대감과 유사한 카타르시스 말이다.

또 다른 이유는 절망에 내몰린 사람들에게 분노를 담은 운동 가요의 직설법은 그들만 느끼는 공감대를 형성시킨다는 점이다. 조악하고 불편한 운동 가요의 전투성에는 부조리에 노출된 사람들만이 아는 연대감과 벅차오르는 감정이 담길 것이다. 보통 사람은 모르는.

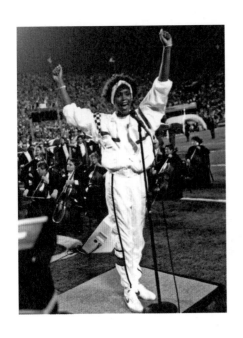

슈퍼볼에서 미국 국가를 열창하는
생전 휘트니 휴스턴, 1991.

탤런트 박상원의 전시(2012) 풍경.
ⓒ 반이정

비평 딜레마 1. 선행의 예술과 비평의 침묵

탤런트 박상원의 사진전은 예술계 밖에서 더 화제다. 개인전 축하 차 방문한 유명 인맥들의 병풍 효과, 작품 판매 전액 기부라는 통 큰 선행, 비전공 출신자의 전시회 시도 등. 이 모두 화제가 될 만하다. 다만 출품작만 두고 본다면 품평할 게 적은 범작이다. 네팔, 맨체스터, 뉴욕, 도쿄 등 해외 현지에서 담아 온 이국적 풍경 사진은 여유 있는 자의 고급 취미처럼 보일 뿐이다.

이런 호사 취미가 문제라는 게 아니다. 빗물 맺혀 뽀얀 차창의 클로즈업, 수목을 반사하는 수면, 역광을 받고 하늘을 나는 새, 원근법으로 건물이나 나무 따위를 형식미로 담은 구도, 사물의 일부를 프레이밍 처리해서 추상적 형식을 뽑아낸 사진 등은 구시대 추상 회화가 호소한 서정성을 반복하는 것 같다. 즉 소박한 아마추어의 습작일 뿐, 각별한 예능을 입증하는 사진은 아니란 얘기다.

저명한 사진가와 예대 교수들이 써준 추천 글이 만드는 후광 효과(이런 글을 평단에선 주례 비평이라 낮잡아 부른다)까지

더해져 괜한 허영심 잔치처럼 보이기까지 한다. 선행을 실천한 예술 사진가도 있다. 사진가 조세현은 당대 최고 인지도의 유명 인사를 모아 감미로운 흑백 인물 사진을 찍었다. 판매 수익금은 소외 아동을 돕는데, 일명 〈천사들의 날개〉 이벤트는 10년 이상 지속되고 있다. 신생아를 품에 안은 유명인의 바스트 샷은 전시의 취지를 호소력 있게 보여 주지만, 도식적인 감동을 반복하는 것도 사실이다.

수세에 몰린 정치인이 뽑아 드는 낡은 칼은 서민 행보다. 재래시장을 불시에 방문해 나이 든 소상인을 껴안고 눈물을 닦아 주고 목도리를 선물하는 판에 박힌 신파극은 약발이 제법 먹힌다. 관객이건 유권자건 감정을 흔드는 전략에 쉽게 흔들린다. 그렇다고 정치인의 맘에 없는 전시성 서민 행보와 예술인의 재능 기부를 동일하게 비교하자는 건 아니다. 그럼에도 둘은 공통점이 많다. 전시 효과가 큰 이벤트인 점, 사회적 고위 신분으로 〈낮은 곳에 임한다〉는 점, 누군가를 실제로 돕는 점(이명박 후보 선거 광고에 출연한 욕쟁이 할머니는 MB의 방문으로 〈한시적인〉 매출 상승이 있었다고 증언한다). 정치인의 서민 행보는 지지율 상승효과를 얻고, 예술가의 재능 기부도 유사한 부수입이 생긴다.

커리어 관리와 튼튼한 인맥 형성에 도움이 되며, 부실한 작품인데도 과대평가를 받는다. 완성도가 떨어지는 예술의

선행 앞에서 비평은 딜레마와 만난다. 그렇지만 투쟁하는
예술과 재능 기부 예술이 같은 처지인 것 같진 않다. 투쟁하는
예술이 취약 계층과 현장 속에서 호흡하면서 창작하는
편이라면, 재능 기부 예술은 예술가의 지위를 유지하면서
수직적인 수혜자의 위치에서 거리를 둔다. 물론 이런 선행마저
없는 것보단 나을 테지만. 비평은 이때 〈작품성은 인정할 수
없으되 선행만은 진정 격려한다〉고 해야 할까? 혹은 이런
예술은 비평의 대상이 당초 아닌 걸까. 이 경우 비평은 불편한
침묵에 빠져든다.

〈천사들의 날개〉 이벤트의 일환으로 찍은
2ne1의 사진(2011).
ⓒ 조세현

2012년 대선 때, 침묵으로
신비주의 전략을 고수했던 안철수.

비평 딜레마 2. 변연계 예술과 전두엽 비평

「무엇을 좋아하는 심리는 감정을 조절하는 대뇌 변연계나
자율 신경을 관장하는 대뇌 기저핵이 관련된다. 〈좋다〉는 것은
이성이 아니라 감성에 의존한다. 우리가 〈좋아하는 것〉에 관해
다른 사람에게 왜 그러한지 제대로 설명하지 못하는 경우가
많은 것은 그래서이다.」 소설가 무라카미 류의 이 견해에 더해,
사람은 추종하는 대상에 대한 불리한 정보는 외면하고 유리한
정보만 선별해서 선택하며 이때 활성화되는 뇌의 영역은
감정을 담당하는 부위라는 심리학자 드류 웨스턴Drew Westen의
지적도 있다.

평론이란 비평 대상의 완성도를 이성적인 평가로 풀이하는
언어 작업이다. 하지만 육감에 편중된 어떤 예술을 진정으로
이해하는 건 소수의 감성적인 감별자인 것도 같다. 변연계가
관여하는 육감의 예술을 전두엽이 지배하는 논리의 비평이
해석한다는 건 모순처럼 보인다. 논리적으로 정교한 비난은
작품의 인기와 그 작품의 열성팬의 지지를 철회시키긴
고사하고, 몇 갑절 강화시키는 반작용을 낳기도 한다.

소설가 팀 파크스Tim Parks는 자신의 모든 정신 활동이 언어와 연관되었음을 돌아보고 〈말은 감각을 묘사할 뿐 경험할 수는 없다〉는 자각에 도달한다. 논리적인 오류를 캐묻는 〈바른 말〉과 형언 불가의 체험을 〈침묵〉으로 수용하는 건, 상호 모순적인 〈명령〉처럼 느껴졌다고 그는 진술한다.

언어 너머의 육감 체험의 최전선에 운동선수가 있다. 감정 훈련 대신 육체 수련에 집중된 탓이겠지만, 운동선수는 의사표현에 서툴다. 박지성을 비롯한 유능한 운동선수들이 언론사의 마이크 앞에서 밝히는 소감은 항상 정형화되어 있다.

「오늘 경기는 이러저러해서…… 좋은 모습 보여 준 거 같습니다.」

「다음 경기 때는 이러저러해서…… 좋은 모습 보여 드리겠습니다.」

말 대신 몸으로 〈실체〉를 보여 줬으니 〈좋은 모습〉이라는 수사법 이상의 표현을 찾지 못하겠다는 투다. 2012년 대선 출마를 공식화하기 전까지, 안철수는 침묵의 장고를 거듭했다. 대선 정국의 지형도를 언어로 전달해야 하는 언론사는 그의 침묵에 구구절절한 해석을 달았다. 그렇지만 안철수의 복심을 풀이한 언론의 해석은 그의 침묵 앞에 무력했고 안철수 신비주의만 강화시키고 말았다. 같은 해 박근혜 후보

캠프의 공동 선대위원장 김성주는 박근혜 후보의 취약 지점을 보완하려고 본인의 당찬 개방성을 강조하려다가 된서리를 맞았다. 젊은 남성 당직자에게 〈나 영계 좋아하니, 가까이 좀 오라〉고 말했고, 후보자의 친(親) 기업 편향성에 균형추를 잡겠다고 〈나는 재벌 좌파〉라는 신조어로 입길에 오르기도 했다. 빨간 머플러, 빨간 가방, 빨간 스니커즈 차림의 파격 이미지에 한정했어야 하는 얼굴마담의 역할을 오판한 결과다. 토론장에서 침묵은 실탄이 떨어졌다는 신호처럼 보이지만, 침묵보다 더 큰 감점은 서툰 논평이 만드는 설화다.

인터뷰 때마다 일관적인 대답을
내놓는 박지성 선수.

광우병 보도로 체포까지 됐었던
「PD수첩」의 김보슬 PD의 수상 장면.

골든 라즈베리 시상식 현장.

수상 제도 딜레마

이달의 PD상, 기자 협회 특별상, 민주 언론상, 송건호 언론상.
광우병 보도로 2008년 「PD수첩」이 받은 수상 내력이다. 같은
해 광우병 보도에 문제점을 제기한 한 번역가도 보수 성향
시민 단체가 주는 상을 탔고, 그녀는 이듬해 대한 언론상
특별상과 시장경제대상의 수상자가 되었다. 2011년 대법원이
「PD수첩」에게 무죄를 선고한 원심을 확정 판결하기 전까지
벌어진 시상 해프닝은 이렇다.

시상 제도는 개인·단체가 달성한 공로를 공인하고 선전하는
효력을 지닌다. 수상 이력은 개인·단체의 능력을 둘러싼
구구한 논쟁에 마침표를 찍는 확정 판결 같다. 「PD수첩」에
문제를 제기한 번역가에게 상을 준 단체가 〈시장 경제 원리와
이념을 전파하는 데 기여〉한 이에게 상을 주는 전경련인
데에서 보듯, 어떤 시상 제도는 진영의 이해에 부합하는 동지나
후계자를 발견해 서로의 결속을 강화하는 장치로 쓰인다. 수상
제도를 비판하는 수상 제도도 있다. 골든 라즈베리 시상식은
우열을 가리는 수상 제도의 생리를 차용해서 최악의 연기자와
최악의 영화에 상을 주는 시상식이다. 기업체가 거액의 상금을

건 시상 제도의 경우, 수여자는 사회적 기여와 공신력을, 수상자는 명예와 상금을 나눠 가지는 시너지 효과를 얻는다.

〈앞으로 더 잘하라는 의미로 주신 상 같다〉거나 〈부족한 저를 뽑아 주신 심사 위원님께 깊이 감사하다〉는 수세적인 수상 소감이 판에 박듯 반복되는 이유도, 수여자와 수상자가 갑과 을의 관계임을 시사한다.

이에 반해 자의식이 강한 수상자는 수상 소감마저 자기 것으로 만든다. 광우병 보도로 기소된 「PD수첩」 이춘근 PD는 PD연합회가 주는 상을 받는 자리에서 정부와 검찰에 대한 비판을 무려 5분여나 털어놨다. 오스카상을 받으러 단상에 선 마이클 무어Michael Moore는 현직 대통령을 향해 〈부끄러운 줄 아쇼. 부시 씨!〉라고 소리치기도 했다.

드물지만 수상을 거부하는 예도 있다. 인권위가 주는 인권 대상을 거부한 여고생 김은총은 인권에 대한 무지로 파행을 거듭하고도 사퇴하지 않는 현병철 인권위원장이 주는 상은 자신의 가치를 떨어뜨린다며 수상을 거부했다. 영국 왕실이 수여하는 대영제국 훈장을 거절하는 경우는 많다. 화가 프랜시스 베이컨은 수상이 너무 구시대적이라는 이유로 두 차례 거부했고, 화가 L. S. 로우리Lowry는 다섯 차례나 수상을 거부해 대영제국 훈장 최다 거부자로 기록되었다. 이들은 상을

주는 주체가 자신의 명예에 누가 된다고 느낀 것이다. 그렇지만 수상 제도를 꼭 삐딱하게 볼 문제만은 아니다. 수상 후보로 지목된 이들 중에 기본적 자질을 갖춘 이가 적지 않은 점을 인정한다면, 그리고 어딜 가나 불완전한 판단은 꼭 있게 마련인 법을 인정한다면, 끝으로 불명예스러운 수상과 납득할 수 없는 수상 소식에 흔들림 없이 자기 안목을 신뢰하고 인정한다면. 그러면 된 거다. 시대를 앞서는 안목 때문에 당대에 외면받다가 후대에 평가받는 일도 수두룩하지 않나.

영국 왕실이 수여하는 대영제국 훈장을
다섯 차례나 거부한 L.S. 로우리를 다룬 영화
「로우리를 찾아서」(Looking for Lowry, 2011).

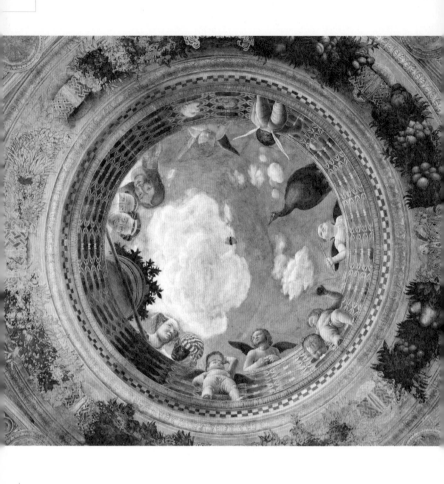

안드레아 만테냐,
만토바의 두칼레 궁전 「신혼의 방」(1473)에
그려진 원형 프레스코화.

차원 붕괴의 유희

회화는 입체를 평면으로 옮기는 것이어서 3차원 공간감을
100% 재현할 수 없는 2차원 예술의 한계를 갖는다. 3차원 같은
착시를 유도하는 원근법과 눈속임 기술이 회화사에서 꾸준히
개발된 이유이다. 사실보다 더 사실 같은 극사실주의 그림도
2차원 예술의 한계를 극복하려는 노력이었다. 새의 눈을
속였다는 솔거(率居)의 그림, 제욱시스와 파라시오스 사이의
눈속임 그림 경쟁 같은 신화들이 동서양 미술사에 똑같이
전해지는 건, 3차원처럼 속이는 기술이 2차원 예술인 회화에
있어서 최고 덕목이었기 때문이다.

극사실주의 그림이 전시장 안에 갇혀 우월성을 과시하는
동안, 또 다른 눈속임 기술이 비주류 무대에서 실험되고 있다.
길거리로 전시장을 확장한 분필 예술가*chalk artist*들이다. 그들은
현실 공간과 그림을 연속체로 이어 붙였다. 분필 예술의 눈속임
기술은 정형화된 회색 도시의 마천루(현실) 안에 난데없이
폭포나 정글(그림)을 등장시키는 식이다. 분필 예술가의 공공
미술은 특정 각도에서 볼 때만 착시 효과가 발생하는 점에서
〈각도 특정적 예술〉이다. 길바닥에 그려진 분필 예술의 착시는

확정된 현실 공간을 해체한다. 경이로운 분필 예술은 대중적 지지를 얻지만, 천편일률적으로 환상적인 형상으로 수렴되는 한계도 있다.

현실 공간과 그림을 연결시켜서 3차원처럼 보이게 만드는 착시는 현대 분필 예술가 이전부터 계보가 있었다. 이탈리아 두칼레 궁전 안에 안드레아 만테냐Andrea Mantegna가 15세기에 그린 프레스코 벽화 「신혼의 방」(Camera degli Sposi, 1473)은 하늘을 향해 둥그렇게 파인 건축적 구조물의 모습을 단축법으로 평평한 천장 벽에 집어넣었다. 둥근 구멍 주변으로 천사와 인물들이 모여 아래를 내려다보는 것처럼 보인다.

2차원 화면에 3차원의 착시를 옮기는 기술이 회화의 역사고, 2차원 바닥과 3차원 현실 공간을 연속체로 보이게 하는 착시가 분필 예술가 또는 만테냐의 실험이었다. 반면 3차원 공간을 2차원처럼 오인하게 만드는 눈속임 기술이 현대 미술에서 시도되었다. 스위스 예술가 펠릭스 바리니Felice Varini의 환경 그래픽은 3차원 현실 공간을 마치 2차원 사진처럼 보이게 만든다. 어떻게 그게 가능할까? 바리니는 3차원의 공간을 특정 각도에서 바라볼 때 2차원처럼 보이게 하는 또 다른 〈각도 특정적 예술〉을 고안했다. 공간의 배율과 원근법을 정교하게 계산한 결과다.

펠리스 바리니의 환경 그래픽 원리는 그림이라는 2차원 화면에서 3차원 공간을 보도록 훈련된 인간의 눈을 거역하면서 만들어졌다.

펠리스 바리니,
「Carre jaune, Rue Edouard VII」(2012).

펠리스 바리니,
「Triangles rouges, Rue Edouard VII」(2012).

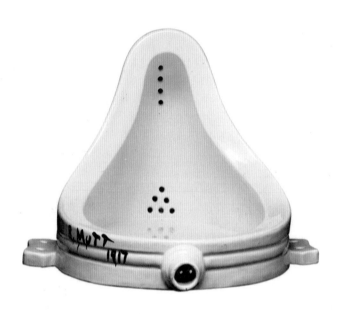

마르셀 뒤샹, 「분수」(1917).
© Succession Marcel Duchamp / ADAGP, Paris, 2016

서명 플라세보

소변기를 전시회에 출품한 사건은 현대 미술의 본격 태동을
알린 신호탄으로 해석되지만, 실제로 당시 전시장에서 문제의
소변기를 만날 수는 없었다. 긴급 위원회는 소변기의 진열을
끝내 거부했기 때문이다. 다만 알프레드 스티글리츠Alfred
Stieglitz가 스튜디오에서 촬영한 흑백 사진이 남아 우리가
문제작의 외형을 가늠할 뿐이다.

뒤샹Duchamp의 작품 「분수」(Fountain, 1917)의 가치는 대량 생산된
공산품이 유일무이한 예술품으로 변신하는 요건으로,
손재주가 아니라 예술가의 아이디어를 꼽은 점, 그리고 제도
미술계 인정을 든 점에 있다. 손재주가 아닌 아이디어를 미적
독창성의 근원으로 본 입장은 뒤샹 이후 미술 창작의 새로운
문법이 되었다. 기성품으로 들어찬 전시장 풍경은 오늘날
익숙하다. 백색 소변기의 표면에 뒤샹이 쓴 가명, 리처드
멋Richard Mutt는 소변기라는 일상품이 예술품으로 둔갑했음을
증언한다. 기성품을 미술품 대열에 합류시키는 데 필요한 게
예술가의 아이디어와 미술관의 울타리라고 믿었던 뒤샹이었던
만큼, 그는 작품으로 쓰인 소변기를 소홀히 취급했다. 그의

무관심과 관리 소홀 덕에 문제작 「분수」의 원본을 우리는
지금 볼 수 없다. 1917년 원본 「분수」은 분실되었고, 현재
여러 미술관에 17점의 「분수」 복제품들이 전시 중이다.
원본이 사라진 후에야 「분수」의 미술사적 의미를 깨달은 후대
미술인들이 〈전설〉을 다시 보기를 원했기 때문이다. 뒤샹이
추가로 서명한 17개의 소변기 복제품은 원본으로부터 무려
50년 가까이 지난 1950년대와 1960년대의 복제품들이지만
「분수」의 원본성을 승계한 것으로 간주된다. 급기야 1950년에
제작된 최초의 복제품은 1917년 사용된 소변기와는
모양새마저 크게 다른데도 말이다. 서명의 위력은 이렇게 크다.

파블로 피카소의 전시회 배너에는 육필로 휘갈긴 피카소의
서명이 따라다닌다. 피카소의 육필 서명은 그의 작품보다
인지도가 높고, 피카소 그 자체가 된다. 전시회 배너에 작품
사진보다 선호되는 피카소의 서명은 국제 공용어인 거다.
급기야 피카소의 서명은 미술 판이 아닌 다른 업종에서 〈기품
있는 상호명〉으로 인용된다. 레스토랑, 카페, 호텔……

위대한 예술가도 범작을 남긴다. 대표작의 잔상과 서명의
후광에 힘입어 위대한 예술가가 남긴 숱한 범작들은
부지불식간에 과대평가된다. 뒤샹이 제작한 여러 문제작들은
그의 관리 소홀로 원본 자체가 분실되거나 파손된 경우가
많았다. 예술품의 제작 행위나, 예술품을 공인하는 서명

행위를 뒤샹은 환멸했기 때문이리라. 그렇지만 수십 년이 지나 그가 다시 서명한 무수한 복제품들이 미술관에 입성한 사건은 어떻게 봐야 할까? 후대에 그가 여러 복제품에 서명을 남긴 건, 사물과 예술의 경계선을 헐겁게 만든 자신의 공로에 대한 자긍심과 뒤샹 특유의 장난기가 엉킨 결정일 것이다. 한 예술가의 범작 앞에서 감동을 받았다면 서명 플라세보 효과가 아니었는지 돌아볼 일이다.

추신: 한국에서 「샘」으로 번역되는 뒤샹의 「Fountain」은 「분수」로 표기하는 게 정확할 게다.

피카소의 서명을 차용한
어느 레스토랑.

정치 이야기를 예능으로 옮긴
「썰전」(2013~)의 한 장면.

예능이라는 독과 약

광고 화면에 투입된 운동선수 출신의 모델은 꿔다 놓은 보릿자루마냥 뻣뻣하다. 반면 김연아가 출연하는 광고는 연예인 모델 못지않은 흡인력이 있다. 미모, 몸매, 피겨 스케이팅으로 다진 연기력 그리고 높은 인지도 때문에 김연아가 예능 스타를 넘보기 때문일 것이다. 은반과 스튜디오를 오가는 호환성을 지닌 예외적인 스포츠 스타 김연아는 현역에서는 은퇴했지만 활동 무대를 광고 화면으로 옮겨 왕성한 현역으로 뛴다.

스포츠와 예능은 분야는 달라도 여흥을 제공한다는 공통점 때문인지, 혼재되어도 어색하지 않다. 하지만 정치 현안을 다루는 시사 방송에 예능이 가세하는 건 다른 문제일 것이다. 나아가 순수 예술을 예능 프로로 가공하는 것도 같은 딜레마를 안는다. JTBC의 「썰전」은 전직 국회 의원 강용석과 시사 평론가 이철희를 각각 보수와 진보의 패널로 세우고, 개그맨 김구라를 감초 같은 진행자로 묶은 예능 방송이다. 시사 전문가들로 패널과 진행자를 꾸린 종래 토론 방송의 편성에 비해, 상상하기 힘든 라인업이다. 「썰전」은 토론 방송 고유의

엄숙한 분위기를 상쇄시키고 지상파가 취급하지 않는 민감한 주제나 뒷얘기 따위를 격의 없는 대화로 푼다. 선정적 재미와 정보의 밀도를 높여 시청자의 정치 관심도를 끌어올렸다는 평가를 받는다.

스토리온의 「아트 스타 코리아」(2014)는 순수 예술을 예능으로 흡수한 경우다. 일주일이 안 되는 마감 기한 동안 최상의 작품을 제작하는 건 불가능하다. 그런 조건으로 최고의 아티스트를 가리긴 어렵다. 단기간에 완성하는 창작은 미술 논리가 아니라 예능의 논리다. 그렇지만 「아트 스타 코리아」는 일반 시청자가 흔히 떠올리는 인습적인 미술이 아니라, 동시대 전시장에서 만날 법한 이해 부득의 작품을 방송으로 송출하는 점에서 변별력이 있다. 시민과 현대 미술 사이에 깊고 넓은 강이 흐르는 현실에서, 현대 미술에 대한 대중적 환기는 비엔날레 같은 대형 미술 축제보다 예능을 탑재한 미술 방송이 유리할 수 있다.

스포츠, 연예, 정치, 예술은 분야별로 선명한 전문 구획을 갖고 나뉜다. 그러던 것이 세상으로 통하는 창이 모니터로 수렴되는 뉴미디어 시대에 와서 구획이 흔들렸다. 분야는 달라도 미디어라는 동일한 플랫폼 위에서 상이한 정보들이 교차하거나 뒤엉켰다. 메시지 전달력을 높이고 시청률을 상승시킬 목적으로 딱딱한 시사 현안은 경량화하거나 선정적으로

다듬어졌다. 정치권 뒷얘기를 삽입한 시사 방송의 예능화는, 딱딱한 포맷으로 진입 장벽이 높았던 전문 토론 방송보다 대중의 정치 관심을 이끌기에 유리할 수 있다.

그럼에도 정치나 예술은 대중화하기 힘든 전문 영역이다. 시청률에 목맨 예능 방송이 전문 분야의 정체성을 훼손하기도 한다. 위험 부담 때문에 밀거나 파급력 때문에 당겨야 하는, 독도 되고 약도 되는 존재가 오늘날 예능이다.

최초로 현대 미술을 예능의 영역으로 끌어들인
「아트 스타 코리아」의 촬영 현장.

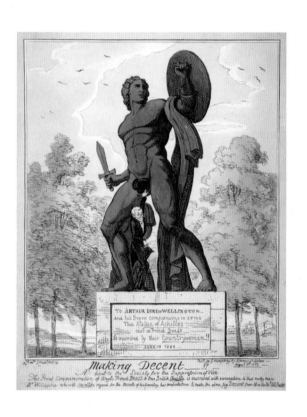

조지 크룩섕크George Cruikshank,
「점잖게 하기」(Making Decent, 1822).

성기라는 최후의 전쟁터

성기는 성을 바라보는 정반대 진영이 격돌하는 최후의 전쟁터,
최후의 보루다. 오래전부터 지금까지 사정이 크게 변하지
않았다. 미켈란젤로는 사망 후 생식기를 드러낸 대표작 2점
때문에, 후대가 어떤 조치를 취해야 했던 예술가였다.

시스티나 성당에 그려진 벽화 「최후의 심판」(Il Giudizio Universale,
1536~1541)의 원화는 등장인물 상당수를 알몸 상태로 묘사했다.
신성한 성당 내부에 그려진 집단 알몸을 못마땅하게 여긴
트리엔트 공의회의 후속 조치로 오늘날 우리가 관람하는
「최후의 심판」은 미켈란젤로 사후에 후대 미술가에 의해 성기
부분을 옷자락 따위로 추가로 덧댄 수정본이다.

미켈란젤로의 조각 작품 「다비드」(David, 1501~1504)는 후일 다수의
복제품으로 제작되었는데, 빅토리아 시대 런던에서 소장한 한
복제품에는 탈부착이 가능한 무화과 잎이 다비드의 생식기
부분을 가리고 있다. 18세기 빅토리아 왕족과 귀족들의 심기를
건드리지 않으려는 조치였다.

대중의 원성 때문에 멀쩡한 원작에 무화과 잎 따위를 덧대는 것은 미켈란젤로 혼자 겪은 소동이 아니다. 영국의 국민 영웅 웰링턴Wellington 장군을 그리스 신화에 나오는 아킬레스처럼 묘사한 기념비 앞에서 영국 국민은 알몸 상태의 아킬레스의 모습에 노여워했고 언론도 조롱에 가세했다. 결국 성기 부위에 무화과 잎을 추가로 올려야 했다.

무화과 잎이 창작자의 의도와 대중의 몰이해 사이에 패인 골을 봉합하려는 방편인 만큼, 무화과 잎은 모순적이다. 성기를 간신히 가리는 검열 장치이기도 하고, 고작 손바닥 크기로 성기 일부를 보일 듯 말 듯 가려야 하니 내숭 같기도 하다. 심지어 사타구니에 붙은 무화과 잎 때문에 가린 부위에 더 집중하게 만드는 역효과까지 있다.

무화과 잎의 모순 때문인지, 현대 미술가 뒤샹은 성기 가리개로 출현한 이 구시대 유산을 조롱하는 독특한 해석을 작품으로 내놨다. 남녀 성기의 외관 차이 때문인지, 그림이나 조각 속에서 무화과 잎은 여성기가 아닌 남성기를 가리는데 출현했다.

그런데 뒤샹은 여성기 전용 가리개를 고안했다. 용도만 따지면 성기를 단지 덮으면 될 일일 텐데, 뒤샹이 고안한 여성기 가리개는 여성기를 뜬 음각 캐스팅이다. 결과적으로 내성기인 여성기의 속내를 속속 관찰하게 만들어, 잠들어 있던 선정적인

상상력을 흔들어 깨우고 만다. 눈 가리고 아옹 하는 무화과 잎의 위선을 위악적으로 전복했다고나 할까.

추신: 치마 레깅스는 하의에 밀착하는 바지의 모양새를 하고 있다. 보온 효과와 독특한 스타일 때문인지 유니폼처럼 많은 젊은 여성이 착용한다. 치마 레깅스는 서구적 체형으로 발육하는 한국 여성의 인체 변화와 여전히 윤리적으로 완고한 사회 분위기 사이에서, 착용자에게 날씬한 하반신을 과시하게 해주는 양해 각서 같다. 초미니 스커트가 아닌 바지라는 양해.

리처드 웨스트마콧Richard Westmacott의 아킬레스상(1822) 성기에 입혀진 잎.

미켈란젤로 다비드상에 덧씌워진 무화과 잎.

아니쉬 카푸어와 친구들, 「자유를 위한 강남」
(Gangnam for Freedom, 2012).

감정 과잉과 절제 사이의 말춤

단도직입적인 감정 표현과 직설 화법을 평론가가 쓴다면 비교 우위로 간주되지만, 예술가가 쓴다면 감점 요인이 된다. 직설 화법을 쓰는 예술이 대중적인 호감을 사더라도 낮은 평점을 받는다. 직설 화법과 감정 과잉은 대중 영합적인 선택이어서, 밑천이 바닥난 예술가가 아쉬울 때 꺼내 드는 카드다.

선명한 감정 과잉의 메시지 앞에서 관객은 해석의 부담 없이, 창작자가 던져 준 음식을 받아먹으면 된다. 해석의 수고를 덜어 주는 예술은 대중을 배부른 돼지로 접대한다. 〈아무 생각 없이 볼 수 있는〉 영화들이 평론가들에게 예외 없이 융단 폭격을 맞는 이유를 생각해 보자. 아무 생각 없이 즐기게 하는 작품의 성공은 우민화라는 값비싼 대가를 지불한다.

표현주의는 감정의 해방구라는 순기능도 갖지만, 격한 감정에 호소하는 작품은 예외 없이 격조를 떨어뜨린다. 감정 과잉 예술의 반대편에 감정 절제의 미학이 있다. 추상 회화나 미니멀리즘 조각은 표면적으로 스토리를 담고 있지 않다. 내용 없는 순수 형식 실험이다. 추상 미술에 〈무제〉라는 제목이 유독

많은 이유이다. 내용이 누락되었으니 당연히 난해하다. 그러나 해석의 지평을 무한정 열어 둔 구조로 볼 수 있다.

그렇지만 형식 실험의 열린 해석을 진정 즐기는 애호가가 많은 것 같진 않고, 소수의 애호가 그룹마저 작품을 풀이하는 자기만의 해법을 지닌 것 같지도 않다. 그들만의 〈이심전심〉이 미니멀리즘 미학을 풀이하는 전부일 거다. 그래서 미니멀리즘 미학은 소수자의 가식 혹은 호사처럼 느껴진다.

표현주의의 감정 과잉과 미니멀리즘의 감정 절제는 미술 시장에선 잘 먹히는 극과 극의 전략이다. 아트 페어에서 고정된 지분을 차지하는 부스는 아무 내용 없는 모노크롬 회화와 반 고흐의 계승자인 양 물감을 덕지덕지 화폭에 처바른 표현주의 회화의 몫이다.

기하학과 유기체의 형상을 뒤섞은 아니쉬 카푸어Anish Kapoor의 작품은 감정 과잉과 감정 절제 사이에서 줄다리기하는 것 같다. 신묘한 제작 공정은 원초적인 호기심을 자극한다. 작품의 표면에 마술적 신비주의가 묻어 있다. 선명한 메시지는 멀리하되, 해석의 지평을 무한히 열어 둔 거다. 기하학적 형식미와 재료의 물성으로 수렴한 앞 세대 미니멀리즘의 도그마에 연루되지도 않는다. 아니쉬 카푸어는 절제된 색채와 형태라는 미니멀리즘의 언어를 쓰지만, 그의 단색조 문장은

거대한 표현주의를 과시하며, 항상 어떤 형상으로 귀결된다.

예술 표현의 자유를 위해 그가 입을 봉하고 손에 수갑을 찬 채, 〈강남 스타일〉을 패러디한 집단 말춤을 미술인 동료들과 함께 춘 것도 그의 미학과 충돌하지 않는다.

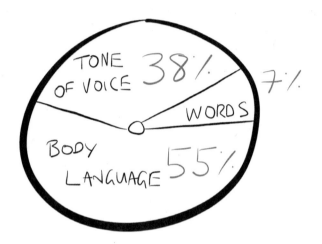

〈머레이비언 법칙〉에 따른 의사소통의 비중은 문자가 7%,
목소리가 38%, 시각 정보가 55%를 차지한다.

글쓰기의 막다른 길에서

현대 미술이 어렵다고들 한다. 작품의 표면만 봐서는 내용을
짐작하기도 힘들다고 한다. 그렇다고 미술 평론이 이해를
돕는가 하면, 이해는 고사하고 평론의 태반은 미술 작품을 보다
난해하게 만들 뿐이다.

『침묵의 메시지』(Silent Messages, 1971)를 출간한 저자의 이름을 딴
〈머레이비언 법칙〉은 의사소통에서 시각 정보가 차지하는 절대
우위를 공식화했다. 앨버트 머레이비언Albert Mehrabian에 따르면,
문자 메시지가 의사소통에서 차지하는 비중은 고작 7%일
뿐, 38%는 음색과 목소리 같은 청각 정보의 몫이며, 절반이
넘는 55%는 눈빛-표정-몸짓 같은 시각 정보가 차지한단다.
〈머레이비언 법칙〉에 관해 몰랐어도 의사소통에서 시각
정보가 차지하는 영향력은 실생활에서 쉽게 체감된다. 사정이
이러하니, 난해한 현대 미술마저 평론(문자 메시지)의 도움 없이
작품이 건네는 첫인상(시각 정보)을 직감으로 파악하는 편이
현명한 감상법일 때가 많다.

글을 쓰는 과정은 정신적 통증을 동반한 노동의 연속이다. 텅

빈 모니터를 응시하며 글을 구상하는 시간은 길고 쓸쓸하며 무력하다. 모니터의 텅 빈 화면은 문자로 깨알같이 채워야 하는 〈공백 공포〉의 여백이다. 모니터의 여백을 어렵게 문자로 채워간들, 문자보다 시각 정보에 좌우되는 의사소통의 현장에서 글쓰기의 무력과 무상은 실로 깊어진다.

글쓰기의 무상함을 일깨우는 외부 요인은 〈머레이비언 법칙〉 외에도 차츰 늘어나는 추세다. SNS처럼 잠언보다 짧은 글이 의사소통의 새로운 플랫폼으로 각광을 받는 시대상도 그렇고, 글보다 그림 의존적으로 재편되는 인터페이스(GUI)도 그렇다. 소통의 국제 언어는 긴 문장에 의존하는 필자를 불리한 환경으로 몰아간다. 전업 필자의 전의를 실추시키는 게 매체 환경의 변화만은 아니다. 여론 조사와 임상 실험에 따르면 독자와 청중 나아가 유권자는 진위를 판별하는 기준으로, 논리적 평결보다 마음을 흔드는 감성적 선동에 마음을 내준단다.

상처받은 자의식에 대처하는 필자의 선택지는 오로지 몇 군데 남았다. 의사소통의 막다른 길 앞에서 절필 선언을 하는 것. 위축된 출판 시장에 아랑곳 않고 독불장군처럼 문자의 진검술을 꾸준히 연마하는 것. 글쓰기를 시청각 미디어로 확장하는 것.

글쓰기의 막다른 길에서 전업 필자가 어떤 선택지를 고르건,

모니터 화면과 언어라는 필자의 주 무대는 인생의 지평을
담기에 너무 비좁다.

권오상, 「The Flat 19」(2007).
라이트젯 프린트에 디아섹, 180x230cm,
Courtesey of Osang Gwon and ARARIO GALLERY.

권오상, 「The Flat 14」(2005).
라이트젯 프린트에 디아섹, 180x230cm,
Courtesey of Osang Gwon and ARARIO GALLERY.

명품의 자기모순

명품과 예술품의 운명은 유사하다. 특별한 소수의 취향을
반영하는 점, 진가를 파악하기 어려운 점, 재료비 대비 고가에
거래되지만 선망의 소유물로 간주되는 점 등이 그렇다.

명품과 예술품은 소유자에게 특권 의식과 선민의식도
심어 준다. 사용 가치보다 전시 가치나 과시 가치를 앞세운
물건들이다. 실용성 이상의 덧붙임이 명품과 예술품이다.

명품과 예술품은 생계에 고민이 없는 이에게 허락된 잉여이다.
예술품의 기원은 장신구였으니 명품과 예술품은 처음부터
같은 배를 탄 거다. 장신구를 제작하는 남성은 이성에게
높은 구애 능력을 과시할 수 있었다. 장신구가 생계를 해결한
이후에나 생각할 여유가 있었던 만큼, 장신구를 제작하는
남성은 높은 적응도 지표를 지닌 셈이다. 아름다움은 고비용과
숙련도를 요구하는 방향으로 진화했다.

명품과 예술품은 고등한 지성을 상징한다. 예술은 인간에게
의식이 출현한 인류사의 후반기에 등장했다. 경험과 감정을

풍성하게 표현할 수 있었던 홍적세(洪積世)의 인류가 예술을
낳았다. 명품과 예술품은 높은 계급성도 표상한다. 그것을
보유한 소수인 데에서 보듯, 명품과 예술품은 이 세계에
존재하는 〈이상한 나라〉의 징표 같기도 하다.
명품은 예술 콜라보레이션을 통해 상품 고유의 속물성을
희석시킨다. 명품 제조사들은 유명 인사를 모델로 고용하거나,
스타를 제품 론칭 파티에 초대하거나, 제품을 사용 중인 스타의
사진을 홍보에 사용한다.

명품과 예술품은 속물근성도 공유한다. 명품을 칭송하려고
영어를 무분별하게 혼용한 패션지의 기사는 〈보그 병신체〉라는
조롱을 들었고, 예술을 난문과 비문으로 풀이한 미술 평론은
〈인문 병신체〉라는 쌍생아를 낳았다.

(왼쪽부터) 권오상, 「The Flat 16&17&18」(2006).
라이트젯 프린트에 디아섹, 180x840cm,
Courtesey of Osang Gwon and ARARIO GALLERY.

명품과 예술품은 고위층의 천박함을 위장하는 가면으로 쓰일 때도 많다. 저급과 고급이 혼재하는 모순된 현상은 사용자의 처신을 통해 사용자의 천박성이 백일하에 드러난다. 2014년 기내 서비스 규정을 오해한 대한항공의 조현아 전 부사장이 승무원을 모욕하고 항공기를 되돌린 땅콩 회항 사건도 한 예다. 고위층 인사가 반인륜적 사건에 연루되면 세간의 지탄이 남달리 집중되는데, 명품과 예술품을 사용하는 고위층의 천박성이 만천하에 공개된 드문 사건이기 때문이다. 『논어』의 〈학이〉편에 나오는 〈인부지이불온 불역군자호아〉 (人不知而不慍 不亦君子乎, 주변에서 알아주지 않아도 개의치 않는 사람이 군자다)는 명품과 예술품으로는 흉내 낼 수 없는 높은 경지를, 물질 없이 관념으로 보여 준다.

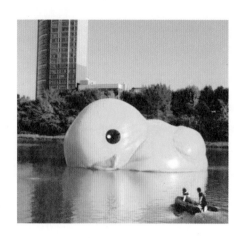

바람이 빠진 채 석촌 호수에
떠 있는 「러버덕」(2014).

아트놈, 「미스터 기부로」(2014).
서울광장에 설치된 대형 풍선 「미스터 기부로」는
시민들이 자전거로 공기를 주입해서 완성했다.

커다랗게 부푼 일회용 감동

풍선은 놀이 문화의 유아기적 아이콘이다. 파티의 분위기를
풍성하고 팽팽하게 부풀리는 풍선은 소모적인 파티용품의
1번 타자로 항상 등판한다. 화려하고 풍성한 풍선은 결국
왜소하게 축소될 최후를 맞는다. 반영구적인 박제화로 가치를
상승시키는 예술과는 생리적으로 함께 가기 힘든 재료가
풍선인 셈이다.

그렇지만 헬륨 가스를 몸에 넣은 풍선은 자신을 공중에
부양시키면서 보는 이의 마음까지 들뜨게 만든다. 속이 텅 빈
풍선은 질량 대비 가격 대비 가장 큰 스펙터클을 만든다. 총
중량이 1톤에 달하는 크고 노란 고무 오리 「러버덕」(Rubber Duck,
2007~)이 공공 설치 미술의 지위로 전 세계를 순회하는 것도
같은 이유에서다. 부풀린 큰 몸통에 비해 그 안이 텅 비었다는
사실 덕분에 시각적으로 위압적이되 심리적으로는 위축시키지
않으며, 팽창한 표면의 윤기 역시 호감을 준다. 라텍스 고무
재질의 표면은 외압에 쉽게 터지거나 흐물흐물해지는데, 이런
풍선의 불리한 조건은 연민을 유발하거나 바니타스*vanitas* 정물화
같은 일장춘몽의 매력을 더한다.

황당하게 큰 오리 인형을 호수에 띄우거나, 터무니없이 큰 똥 덩어리를 넓은 들판에 재현할 수 있는 건 오로지 풍선이기에 가능한 미학적 실험일 것이다. 중국 베이징에선 러버덕을 사실상 표절한 금두꺼비 풍선 인형 「러버프로그」(Rubber Frog, 2014)를 위위앤탄공원(玉淵潭公園) 호수에 띄웠다. 러버덕이 누리는 질량 대비 가격 대비 효과의 성공적인 선례가 다양한 표절 풍선 인형을 계속 양산시키고 있다.

풍선은 짧고 강한 시각적인 충격을 던지고 종적 없이 사라지는 동시대 미술의 한 경향을 가장 저렴하게 구현하는 재료다. 그래서 일부 아티스트들에게 선호하는 미술 재료가 되었다. 풍선의 일장춘몽을 영구적으로 박제화시키는 사업가적 예술가도 등장했다. 팝아티스트 제프 쿤스Jeff Koons는 풍선의 위력을 차용하되, 상품의 보존 가치를 보장받으려고 풍선의 재질감을 흉내 낸 스테인리스 조각을 고안했다.

풍선이 동시대 시각 예술의 유의미한 재료로 부상한 배경에는 일회성 유희가 현대적 삶의 공식처럼 굳어 간 사정도 작용할 것이다. 호수에 떠 있는 커다란 오리 인형의 위용을 바라보노라면, 압도적인 거대한 자연에서 느낄 수 있는 숭고미가 현대 사회에서 희극적으로 변형되어 등장한 것처럼 느껴진다.

폴 매카시Paul McCarthy,
「똥덩어리」(Inflatable Poop, 2013).

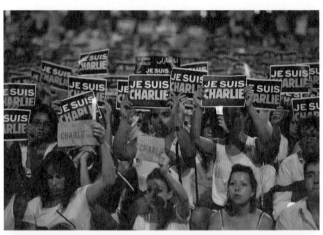

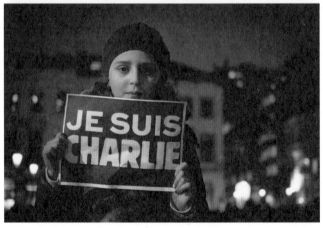

〈나는 샤를리다〉 시위, 2015.

취향이라는 만날 수 없는 수평선

자신의 취향과 신념이 비난받을 때, 이를 덤덤히 수용하기란
힘들다. 그것이 공개적인 비판이라면 더더욱. 명백한 잘못을
당사자가 부인한다면, 그건 모욕감 너머로 동의할 수 없는
불편한 직감이 있어서일 게다. 취향과 신념은 자존감과 같다.
자존감의 근거인 취향과 신념이 평가절하될 때, 대응 방식은
다양하게 표출된다. 그중 극단적으로 대처하는 극소수의
저항이 충격적 사건을 낳곤 한다.

대중 스타를 향한 팬덤도 그중 하나. 연모하는 스타를
향한 팬덤의 일편단심은 스타가 관여한 결과물에 사재기로
응답하거나, 다른 라이벌 스타의 흠집을 열심히 잡아내 비교
우위를 주장하거나, 스타를 비판한 기사 아래로 인신공격성
댓글 폭탄을 투하하는 식으로 표출된다. 스타를 향한 극성맞은
지지자인 광빠와, 극성맞은 비난자인 광까는 이렇게 탄생한다.
사재기와 광빠로 표출되는 팬덤은 〈스타의 성공 = 자기 존립의
정당화〉라는 굳은 소신에서 오는 것이다. 소신의 문제란 이처럼
간단하지 않다.

아이콘을 향한 지지자의 맹목성은 대중 스타와 팬덤의
관계를 넘어, 종교와 신자 사이의 관계에도 반복된다. 「샤를리
에브도Charlie Hebdo」 테러 사건은 팬덤의 종교 버전쯤 될 거다.
「샤를리 에브도」 만평이 이슬람주의를 명예 살인했다면,
이슬람주의는 인명 살상으로 대응했다. 「샤를리 에브도」
테러와 〈나는 샤를리다Je suis Charlie〉 시위는 표현의 자유, 신념의
존엄성, 그리고 비평의 기능과 같은 상충하는 요소들이 뒤엉킨
사건이다. 때문에 이 시각에선 이게 맞고, 저 시각에선 저게
맞아 보인다.

요컨대 성차별과 독단적이고 시대착오적인 교리를 지닌 특정
종교를 비판할 표현의 자유는 있다. 이슬람의 이데올로기가
무슬림 사회 안에만 머물지 않고, 그 사회 밖까지 영향력을
행사한다면 이슬람교를 비판할 표현의 자유는 더욱
정당화된다. 그럼에도 자신의 신앙 체계가 명예 살인되는
걸 목격한 신자라면 인명 살상에 준하는 상처를 받을 게다.
더구나 도발성이 높은 종교 집단에 대한 조롱과 풍자라면 이미
재앙의 도화선에 불을 붙인 꼴이 된다. 그럼에도 비평의 기능을
생각해 보자. 비평은 상대방의 마음을 돌려놓거나 견제하는
기능이 원래 낮다. 비판의 수위를 높이건 낮추건 비평은 적을
내 편으로 만들지 못한다. 요컨대 이슬람을 온건히 비판한들
그들의 신앙심이 흔들릴 리 없고, 어떤 스타의 연기력을 온건히
비판한들 팬덤의 열정이 식을 리 만무하다. 그렇다면 비평은

무슨 의미가 있을까? 비평은 문제점에 동의하는 다수에게 공감을 얻어 지지를 돌려받는 작업이다.

「샤를리 에브도」 테러와 맹목적인 팬덤을 두고 옳고 그름을 선명하게 가르긴 힘들다. 그럼에도 비평가의 입장에선 「샤를리 에브도」의 과장된 풍자나 스타의 자질을 비판하는 기사에 상대적인 정당성이 있다는 직감을 갖는다. 하지만 테러리스트와 광빠도 자신의 정당성에 대한 직감이 있을 게다. 만날 수 없는 두 개의 수평선.

영화 「우리들의 일그러진 영웅」(1992).

아무나 될 수 없는 <일진>

일진은 비장의 카드까진 못되지만, 대중의 양면성을 빨아들이는 블랙홀 카드다. 참하고 품행이 방정한 이미지를 쌓은 스타나, 새로 주목받는 예비 스타도 학창 시절 촬영한 <잘 나가던 사진> 때문에 일진으로 지목되면, 그 분홍색 낙인을 지우느라 소속 기획사나 팬들은 당사자를 대신해서 해명하기 바쁘다. 일선 학교가 학업 성적과 품행으로 우열의 기준을 삼는 데 반해, 음주, 흡연, 폭력, 금품 갈취, 교복 줄여 입기, 화장 등 금기 사항을 섭렵하면서 새로운 계급으로 부상한 소수가 일진이다.

남학생에겐 폭력, 여학생에겐 미모가 일진의 정체성인 양 믿어지는 걸 보면, 원초적인 욕망에 올인 하는 일진의 매혹을 부인할 순 없으리라.

미성년에게 성인 사회의 서열과 위계를 학습시키는 학교를 활동 무대로 삼는 점 때문에, 성인 집단에겐 경계의 대상이 되고, 미성년 집단에겐 호감과 반감이 뒤섞인 대상으로 간주된다. 구성원을 균질하게 통일시키는 학교에서 일진의

돌출된 외모와 가치관은 정상성에서 벗어난 예술가의 생활에 견줄 만하다. 일진과 예술가가 공유하는 도드라진 외모와 가치관은 반감과 호감을 나란히 산다. 일진과 예술가는 꽉 짜인 일상에 〈일탈의 불온한 비상구〉를 추종하는 공통점이 있다.

일진에 견줄 정확한 예술가 집단은 아마 하위문화 예술가일 것이다. 일진의 반항은 일시성에 있다. 일진의 매혹은 기성 권력으로 진입하기 직전(학창 시절)의 일시적인 일탈에서 온다. 하위문화 예술가가 제도권 예술에 진입하지 않고 변방에서 존재감을 과시하는 것처럼 말이다. 일진설에 연루된 연예인이 한사코 과거 행적을 부인하는 건, 일탈적인 권력이 현재 그가 누리는 제도 권력에 비해 초라해서다. 안주하지 않는 〈치고 빠짐〉이야말로 비주류 고유의 정체성이다. 만일 일진의 불온성이 교복을 벗은 후까지 연장된다면, 영화 「친구」(2001)에서 비행 청소년에서 조폭으로 발전하는 영화 속 주인공에 비유될 테니, 이미 하위문화의 범주를 벗어난 거다. 때문에 일진의 정체성은 제한적인 권력이다. 고쳐 입은 교복이나 화장처럼 일진의 전유물은 정도의 차이는 있어도, 이제 일반 학생에게도 확산되어 일진과 일반 학생의 구분선이 차츰 희미해졌다. 이와 같이, 일상에서 예술을 구현하는 하위문화 예술가의 미학은 일상과 예술을 분리하지 않고 뒤섞는다.

엄한 규율에 저항하는 일진의 패기는 또래 집단에게 묘한

선망이 되지만, 일진을 향한 또래의 충성 역시 일시적이다. 새로
부임한 담임 교사가 엄석대의 교실 질서를 재편하자, 엄석대를
추종하던 급우들이 그에게 등을 돌리는『우리들의 일그러진
영웅』(1987)의 한 장면에서 보듯, 일진은 선망과 경계심이라는
모순된 감정을 일으킨다. 이는 예술을 비생산적인 직종으로
경원하면서도 예술가의 자유분방함에는 선망의 눈초리를
보내는 대중의 모순된 태도와 닮았다. 때때로 일진이나
예술가와의 친분은 일반 학생과 일반인에게 자랑거리가 된다.
일탈에 자진해서 가담할 처지는 못 되니, 일진과 예술가가
일탈을 대리 수행해 준다고 느끼는 것 같다. 일진과 예술가가
대단한 존재일 순 없어도, 아무나 될 수 없는 존재인 건 맞다.

영화 「늑대의 유혹」(2004)의 한 장면.

자폐적 석학이 주인공인 영화
「레인맨」(1988).

절정의 순간

예술을 창작하거나 감상할 때의 심리는 평시와는 다른 심리 메커니즘의 지배를 받을 것이다. 예술 창작자와 감상자는 전에 없이 고양된 감정이나 비현실감을 경험하는 것 같다.

신경 과학자 라마찬드란Ramachandran과 분석 철학자 W. 허스타인Hirstein은 공동 연구*를 통해, 예술 체험을 8개의 법칙으로 환원시켜서 설명한다. 그 제1법칙은 정점 이동 효과peak shift effect이다. 예술의 효과란 특정한 속성을 평소보다 훨씬 부풀렸을 때 구현된다는 주장이다. 요컨대 만평 캐리커처는 현실의 인물보다 그 인물의 특징을 과장되게 부각시키는 경향이 있다. 이명박 대통령의 정치적 무능을 비판하는 만평은 그의 코와 눈을 구부러지고 간악한 매부리코와 콩알보다 작은 두 눈을 그의 얼굴에 부착한다. 풍자를 위한 과장이 아니어도, 정점 이동 효과는 예술 창작에 두루 관여한다. 인체의 특정 부위를 크게 부풀린 인도 조각상을 보자. 부각된 성질에 유독 반응하는 생물체의 반응은 진화된 성품이다. 붉은 점이 찍힌 어미 새의 부리에 반응하는 새끼 갈매기는 점이 찍힌 막대기에도 같은 반응을 보인다. 심지어 더

★ V. S. Ramachandran and W. Hirstein, *The Science of Art*, (Journal of Consciousness Studies, 1999)

많은 점이 찍힌 막대기에는 훨씬 강한 반응을 보였다. 이처럼 강조점에 반응하는 생물체의 성품은 예술에 감동하는 정서로 진화됐는지도 모른다.

자폐증 환자 레이몬드 배빗을 다룬 영화 「레인 맨」(1988)에서 보듯, 자폐아 가운데 약 10%에게서 특정 분야에 천부적 소질을 보이는 자폐적 석학savant syndrome이 관찰되었다. 정상적인 사회생활과 일상에 적응하지 못하는 자폐아 중 일부는 에너지를 다른 곳에 집중시키는 것 같다. 그 집중된 정신 에너지가 예술로 발현되기도 한다. 이처럼 비정상적인 심리 상태는 예술과 쉽게 연관되곤 한다. 감정을 인위적으로 고양시키고, 비현실감이나 심리적인 탈선을 돕는 약물이나 술이 예술가의 삶과 긴밀한 것처럼 믿어지는 데에는 이유가 있을 것이다. 섹스에서 절정의 순간도 비현실감과 고양된 감정이 뒤엉킨 심리 상태로 체험된다.

생산성과 실용성을 향상시킨 산업 혁명이 근대적 삶의 풍요를 가져왔다. 그렇지만 산업 혁명이 가져온 편의나 부르주아의 물질 만능에 환멸을 느낀 상징주의 시인 보들레르Baudelaire와 그 시대의 댄디들은 물질 만능주의를 지양하고, 정신적인 귀족주의를 지향했다. 댄디 가운데 일부는 현실을 회피하려고 끊임없이 취한 상태를 유지했다. 속물적인 예술이 실용성과 물질주의로 보상받으려 한다면, 순수한 예술은 비현실감과 비물질주의에서 가치를 찾는다.

자폐증 천재 화가
스티븐 윌트셔Stephen Wiltshire.

제5차 국민원로회의 장면, 2011.

오마주, 존경과 퇴행 사이

2013년 국무 회의에서 〈국민 원로 회의 규정 폐지령안〉이
심의·의결됨으로써, 이명박 정권 때인 2009년 출범한 국민
원로 회의는 사라졌다. 〈정치, 외교 안보, 통일, 경제, 사회
통합, 교육, 과학, 문화, 체육 등 사회 각 분야를 대표하는
각계 원로들의 식견과 경험을 국정에 반영하고 주요 국가
정책과 현안에 대해 다양한 의견을 대통령에게 자문하는
것〉이 국민 원로 회의의 설립 취지였다. 그렇지만 정작 목적은
한때 실세였던 선대에게 후대의 국가 수장이 표하는 변형된
충성심의 표현이었을 것이다. 선배 세대의 정치적인 지지를
얻을 목적이었단 말이다.

원로와 선배를 향한 오마주의 출몰은 낯설지 않다. 장유유서의
정서가 상대적으로 낮은 서구에도 오마주의 전통은 있다.
오마주는 선대의 공로에 대한 후대의 존경의 표현이지만,
오마주를 통해 챙길 가시적인 이득도 많기 때문에 오마주는
후대가 전략적으로 선택하는 카드이다. 앞 세대가 일선에서
물러났지만, 그들이 갖춘 조밀한 네트워크의 지지를 얻을 수도
있고, 대중적 인지도가 높은 선배와의 친분은 후배에게 후광이

될 수도 있으니 말이다.

예술과 대중문화에서 실현되는 오마주는 선대의 원작을
후대가 리메이크 하는 것이다. 대중문화 전반에서 관찰되는
오마주 열풍을 복고풍이라 해석하기도 한다. 리메이크는
과거의 원작을 오늘날 재해석하는 작업이므로 원작과는
다른 감동을 주기도 한다. 오마주의 대상과 같은 시대를 산
관객에게는 공감과 지지를 끌어낼 수도 있다. 오마주는 밑지는
장사가 아니다.

그럼에도 오마주는 현실 감각을 구시대 정서에 묶어 놓는
폐단이 있다. 잦은 오마주는 과거를 미화시키는 학습 효과까지
낳는다. 중심 무대로 걸핏하면 소환 되는 선배는 견제받지
않는 권위도 생긴다. 함량 미달의 고전 작품이 롱런을 하는
것도, 어르신 비위를 잘 맞추고 처세에 능한 이가 현실 무대를
지배하는 것도 오마주의 폐단이다.

그렇지만 오마주는 세대 간의 간격을 좁히는 것 이상의
순기능을 지닌다. 시대착오적인 퇴물에게 전권을 맡기지
않는 한, 오마주는 현명한 카드로 곧잘 통한다. 현실의 무대
위로 감동 없는 신작들이 난립하는 상황에서 벗어나게
해준다. 〈새로움 피로감〉에 지친 관객에게, 친숙한 원작을

재해석한 리메이크 작품은 관객의 뇌리에 각인된 오랜 기억을
환기시키되, 동시대적인 감동에 빠지게 만든다.

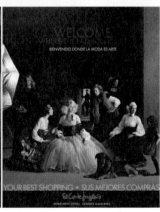

노래 「붉은 노을」의 원작자(이문세)와
리메이커(빅뱅) 사이의 인지도를 묻는
거리 투표, 2014.

벨라스케스의 「라스 메니나스」(1656)을 차용한
스페인 〈엘 코르테 잉글레즈El Corte Inglés〉
백화점 광고, 2009.

한국 만화 「로보트 태권 V」(1976)가
차용한 것으로 보이는 일본 만화
「마징가 Z」(1972).

후발 주자의 독창성

「몰래카메라」는 1991년 「일요일 일요일 밤에」를 통해 국내
처음 소개되었다. 신설된 이 프로그램은 베스트셀러로
승승장구했고, 「몰래카메라」의 진행자 이경규는 현재까지
세대별로 고른 지지를 받는 중견 개그맨으로 컸다. 그렇지만
「몰래카메라」의 아이디어는 1948년 미국 프로듀서 앨런
펀트Allen Funt의 「캔디드 카메라」(Candid Camera, 1948)가 원조다.
「캔디드 카메라」의 아이디어는 전 세계 예능 프로그램들이
현재까지 두루 차용하는 참조물이 되었으니, 그 누구의 독점적
아이디어가 아닌 공개 자료인 셈이다.

「슈퍼스타 K」는 2009년 한국에서 처음 시도된 가요 오디션
방송으로 7.7%의 시청률을 기록하면서 케이블 방송 사상 역대
최고 시청률 기록을 깨며 메이저 방송사에까지 오디션 방송
열풍을 전파했다. 그렇지만 이 방송의 아이디어는 「아메리칸
아이돌」(American Idol, 2002)이나 「브리튼스 갓 탤런트」(Britain's Got
Talent, 2007) 등과 같은 해외 여러 성공 선례를 참조한 것이다.
선행된 문화 상품 아이디어를 수입해서 독창적인 성공 신화로
전용하는 예는 무척 많다. 저작권료가 지불되었건 암암리에

아이디어를 베낀 것이건, 문화 예술의 발전은 누군가의 앞선 성공 사례에 크게 의존하는 법이다. 1980년 한국 대중가요 스타 김완선과 박남정은 같은 시기 미국 팝스타 마돈나와 마이클 잭슨의 댄스와 무대 매너를 각각 빌려와 자기 무대에서 활용했고, 방송마저 공공연히 한국과 미국의 두 스타를 비교하면서 시청자를 매혹했다. 1976년의 한국 장편 만화 영화 「로보트 태권 V」 속 로봇은 일본에서 제작된 장편 TV 애니메이션 「마징가 Z」(1972)의 로봇과 외형과 스타일을 거의 그대로 옮겨 와 표절 논쟁까지 있었다.

남의 창작 아이디어를 제 작품 위에 뒤집어씌우는 전술은 차용, 전유, 전용, 도용 등 다양한 명칭으로 불린다. 역설이지만 이런 전략의 공로가 무시할 수 없이 크다. 성공적인 선발 주자의 사례를 후발 주자가 불모지에 소개하는 건 부인할 수 없는 순기능을 갖는다. 문화의 성취가 단지 독창성에만 좌우되는 세상도 더는 아니지 않나. 더구나 원작자에 관해 모두가 알 수 있는 세계화된 세상에서 우월한 문화적 성취를 차용하고 소개하는 걸 독창성의 윤리만 내세워서 저지할 수만도 없다. 한국 미술계도 무분별한 차용에서 자유롭지 않다. 한국 화단의 1세대 단색화는 20세기 중반 서구 앵포르멜Informel과 추상 표현주의 화풍을 빌려 온 게 틀림없어 보인다. 비구상 화풍이 없던 화단에 난데없는 출현한 한국 추상화에 대해, 작가와 평론가가 〈한국 전쟁의 참상을 겪은 세대의 심리 불안의

산물〉인 양 입을 맞추는 건 개연성도 떨어지고 불편하다. 왜냐하면 한국 단색화 1세대가 화단의 헤게모니를 오래 누린 데 반해 아이디어의 연원을 자생적인 양 주장하는 게 떳떳하지 않아 보여서다. 탈식민적 문화 차용에 대한 의심은 물증이 아닌 심증에 의존하므로 해소되지 않고 불편하게 남는다.

남의 아이디어를 자국에 소개해서 트렌드를 선도했다는 공로는 인정받을 수 있을지 몰라도 이들이 업계의 선구자로 예우받고 유력한 지위에 오르는 건 부자연스럽다. 왜냐하면 문화 예술계의 서열이 자생적 독창성보다 남의 독창성에 쉽게 접근할 수 있는 위치에 따라 결정되는 구조 같아서다.

한국 단색화가들이 차용한 것으로
보이는 미국 추상표현주의자
잭슨 폴록의 작품.

한국 코미디 프로그램 「몰래카메라」의
원조인 미국 리얼리티 방송
「캔디드 카메라」(1948).

미스터 브레인워시Mr. Brainwash,
「마이클 잭슨」(2008).

셰퍼드 페어리의 오바마 후보 선거 포스터
「희망」(Hope, 2008).

예술에서 대중성과 소통이라는 숙제

순수 예술을 성토할 때 출연하는 단골 메뉴는 〈대중성과
소통의 부재〉이다. 난공불락의 성채 같은 순수 예술을 단칼에
배는 진검이 대중성과 소통이다.

대중성과 소통을 강조하는 입장은 일반인의 눈높이에 맞춰
진입 장벽을 낮춘 예술의 지지로 이어지고 해석의 부담 없이
한눈에 알아볼 수 있는 형상 회화를 선호한다. 사실적인 그림이
일반인이 생각하는 그림에 대한 원형을 떠올려 향수를 주기
때문일 것이다. 메시지가 선명한 사실주의 미술도 대중성과
소통을 위한 대안으로 제시되곤 한다.

음악 쪽에서도 대중성과 소통은 논쟁거리다. 난해한 재즈
대신 명상적인 선율로 무장한 뉴에이지풍 연주곡이나 케니
지Kenny G류의 감미로운 색소폰 연주도 대중성과 소통에 충실한
대안으로 선호되는 모양새다. 뉴에이지 음악과 케니 지는 진작
스테디셀러 상품이 되었다.

구시대적 양식을 버리고 동시대 정신에 호소하려는 대안적

움직임도 있다. 미디어 친화적 작업이 그것이다. 비인기 종목인 동양화에 팝아트와 자기애적 선정성을 결합시킨 김현정의 「내숭」 동양화 시리즈가 여기에 해당할 것이다. 이런 작업은 일반적 시청자의 기대치에 부합하기 때문에 미디어마저 반복적으로 소개한다. 예술에게 대중성과 소통을 요구하는 건 정당하다. 그렇지만 소통을 강조한 나머지 지나치게 대중화된 예술이 하향 평준화와 몰취향을 가져오는 건 어떻게 해결할까?

사실적인 형상 회화는 오늘날 미술의 진도를 역행하는 낙후된 미감이다. 케니 지의 감미로운 선율이나 쉽게 이해되는 형상 회화와 팝아트는 예술이 지닌 여러 역할 중 하나에 집중한 경우일 뿐이다.

일반인과 유리된 순수 예술의 위치는 예술계 입장에서도 해결해야 할 숙제다. 하지만 대중성과 소통을 보완할 만병통치약으로 사실적인 형상 회화, 미디어 친화적 아티스트, 감미로운 선율, 팝아트만 내세울 순 없으며, 대중 눈높이에 맞추려다가 예술을 하향 평준화시키는 오류를 낳는다. 대중이 이해하기 힘든 아방가르드 미술을 〈퇴폐 미술〉이라 낙인찍었던 나치의 「퇴폐 미술」(Entartete Kunst, 1937) 전시회는 현대 미술을 퇴행시킨 사례로 회자된다.

흰 벽으로 사방을 둘러싼 화이트 큐브에서 작품과 관객이

1대1로 조용히 마주보던 미술관의 관행도 대중성과 소통의 과제를 해결하기 위해 재고되고 있다. 요컨대 관객의 체험과 참여를 중시하는 동시대 문화의 성격을 고려해서 예술과 유흥을 결합시킨 〈아트테인먼트〉 예술이 나타나고 있다. 퍼포먼스 아티스트 마리나 아브라모비치Marina Abramovic가 전시 기간 내내 관객과 마주보는 초유의 실험으로 85만 명의 방문객을 모은 뉴욕 현대 미술관은, 2015년에는 노래, 작곡, 연기, 패션 등 다면적인 성과를 보인 비요크Björk의 회고전을 열어 장르의 경계를 또 다시 낮췄다.

대중성과 소통을 위한 최상의 대안은 미학적인 수준을 유지하면서 시대정신을 환기시키고 가능하다면 정치적으로 올바른 소통까지 수행하는 예술일 것이다. 단지 일반인의 눈높이에만 맞추는 것이 능사가 아니다. 하향 평준화나 감각 자극을 최소화하면서 예술적 카타르시스를 만드는 시도는 인습적인 전시장을 벗어날 때 수행될 때가 많다. 세월호 참사 후 희생자 부모의 사연을 박재동 화백이 그린 희생자 캐리커처와 함께 묶어서 공감을 얻은 연재물은 미술 전시장이 아닌 지면에서 독자와 만났다. 2008년 미국 대선 때 오바마 후보의 선거 포스터는 국제적인 인지도를 얻은 아이콘이 되었는데, 거리 미술가 셰퍼드 페어리Shepard Fairey가 만든 그 선거 이미지도 전시장에 갇히지 않고 거리에서 유권자와 만나면서 효과를 발휘했으니 말이다.

다니엘 뷔랑의 줄무늬 작품(1968).

미술관을 비판하는 긍정적인 균열

흰 벽으로 사방을 둘러싼 중립적인 실내에 띄엄띄엄 미술품을
진열하는 방식은 1929년 뉴욕 현대 미술관의 개관전 때
시도되어 현재까지 전시관의 규범처럼 굳었다. 이런 전시장을
화이트 큐브라 부르며 오늘날 대부분의 전시장은 여전히
화이트 큐브를 고집한다. 화이트 큐브 안에 놓인 작품은
그것이 만들어진 맥락에서 분리되어 오직 감상만을 위한
용도로 재탄생하게 된다.

이처럼 〈예술을 위한 예술〉이라는 모더니즘 미학을
시공간으로 확정짓는 미술관을 비판하는 작품이 모더니즘
미술의 전성기였던 1960년경 많이 쏟아져 나왔다. 〈제도 비판
미술〉이라는 별도의 호칭까지 붙을 만큼 유행했으며, 제도
비판 미술은 미술계 내부에서 큰 호평을 받았다. 미술인의
성전을 향한 내부자 고발에 미술계 구성원이 지지를 보낸 이
기현상은 어떻게 설명될 수 있을까?

다니엘 뷔랑Daniel Buren의 작품은 8.7센티미티 너비의 수직선
줄무늬가 전부이다. 이 단순한 줄무늬의 반복이 어째서 제도

비판일 수 있을까? 전시장 내부를 채운 다니엘 뷔랑의 기계적인 줄무늬는 붓질을 천재 예술가의 상징처럼 숭앙한 모더니즘 미학과 충돌할 것이다. 그럼에도 미술관이 수용하면 무개성한 기하학적 도형마저 〈작품으로 인정하는〉 미술관의 생리를 역이용한 작업이다. 또 아무 내용도 없이 안료(물질)만 내세운 추상 미술을 지지한 모더니즘의 환원주의 미학을 흉내 내어, 내용 없이 줄무늬(물질)만 제시한 다니엘 뷔랑의 줄무늬 역시 예술이지 않겠냐고 미술관에 반문한 것이다.

루이즈 로울러Louise Lawler는 미술관의 이면을 사진 기록으로 남겨서 미술관에 관한 부풀린 환상을 깨는 작업을 했다. 요컨대 미술품과 일상품이 자연스럽게 병치된 사진을 통해 예술품을 일상품과는 분리된 특별한 존재로 간주하는 모더니즘 미학에 의문을 제기했다. 또 미술관 수장고 안에서 비닐과 천으로 거칠게 포장된 작품을 찍어 성스러운 후광이 사라진 작품과 일반적인 경로로 유통되고 관리되는 다른 사물과의 차이점이 없다고 폭로한다. 미술관이 미술품을 관리하는 너저분한 실태를 보여 준 사진들은 예술의 신화를 깨뜨린다. 한편 미술관 벽에 적힌 고상한 글씨나 고가구를 작품 옆에 비치해서 작품의 감동을 배가시키려는 미술관의 계산까지 사진에 담았다. 작품의 아우라는 그 자체로 발현되는 게 아니라, 미술관이라는 제도에 의존한다는 뜻일 거다.

미술관과 미술 제도에 대한 비판에 미술계 구성원은 왜 지지를 보낼까? 정도 차이는 있어도 평범한 사물을 특별한 사물로 둔갑시키는 미술관의 무소불위한 권위에 대한 불편을 미술계 내부자가 속 시원히 폭로한 데에 대리 만족을 느꼈기 때문일 게다.

이 같은 순기능에도 불구하고 제도 비판 미술은 해결해야 할 자기모순도 안고 있다. 미술관을 비판하는 작품이 자기 존재감을 확인하려면 결국 미술관 안으로 들어와야 한다는 점이다. 이를 테면 미술관의 모순된 기능에 가담해야 자기주장을 관철시킬 수 있다는 자기모순에 빠진다. 그렇지만 이런 자기모순도 쌓이고 쌓여서 미술관의 형질을 변화시키는 것 같다.

오늘날 미술과 미술관은 전에 없는 모습으로 관객과 만나면서 정체성을 쇄신하는 중이다. 미술에 대한 규정도 느슨해졌고 일상과 예술을 가르던 구분마저 느슨해졌다. 레이철 베이커Rachel Baker와 패트리샤 스미슨Patricia Smithen은 관객에게 다양한 감각 경험을 제공하려는 동시대 미술일수록 보존성이 낮은 재료를 쓰는 법이어서, 보존 가능한 미술이 차츰 줄어들고 있다고 지적한다. 미술이건 미술관이건 영구적이라는 인식은 도전을 받고 있다.

테이트 모던Tate Modern의 터빈홀 바닥에 167미터의 균열을 낸 도리스 살세도Doris Slacedo의 괴상한 작품 「십볼렛」(Shibboleth, 2007)은 바닥을 도려낸 후 시멘트로 균열을 고의로 만들어 넣은 장소 특정적 설치 작품이다. 바닥면에 가느다란 균열로 시작한 이 작품은 6개월여 전시 기간 동안 틈이 계속 벌어져서 미술관이 경고 표시를 붙였음에도 불구하고 전시 첫 달 동안 관객의 발이 빠지는 등 15명이나 경상의 부상자를 낳은 문제작이 되었다. 미술관 바닥에 균열을 냈다한들 「십볼렛」을 제도 비판 미술이라고 평하진 않는다. 하지만 미술과 미술관이 예전과는 확연히 다른 모습으로 변신했다는 사실을 관객이 뼈저리게 체험하게 만든 작품인 건 맞다.

도리스 살세도, 「십볼렛」(2007).

베노초 고촐리 「동방박사의 경배」(1459~1460)의
한 부분에서 당나귀를 탄 동방 박사로 묘사된
코지모 데 메디치.

예술과 권력의 혼란스러운 관계

예술은 혼란스러운 진실로 채워진 판도라의 상자다. 17세기
이전까지 예술은 숙련된 기술을 칭하는 용어였으나, 그 이후
예술은 때때로 장식 가치나 실용성과 무관하게 미학적인
가치를 중시하는 현대적인 의미로 쓰였다.

예술을 둘러싼 혼란스러운 진실 중 하나는 막대한 금권이
예술의 전성기를 앞당겼다는 사실이다. 어두운 중세를 밀어낸
르네상스의 문예 혁명은 상업 중심 도시 피렌체에서 꽃피었다.
고리대금업으로 돈을 번 거상들은 금융업으로 더럽혀진 자신의
영혼을 구원하려고 교회를 후원했다. 수도원을 건설하고
그림을 주문하고 교회의 장식을 의뢰한 메디치 가문은
결과적으로 오늘날 무수한 르네상스 미술을 남겼다. 코지모 데
메디치Cosimo de'Medici는 산 마르코 수도원의 보수 공사를 후원했고
대가로 수도원 안에 자신의 개인 기도실을 제공받았는데, 그의
기도실에는 〈모든 죄가 사해졌다〉는 교황의 칙서가 새겨진 돌이
놓였다. 죄의 사함을 돈으로 확인받은 거다. 그것도 모자라
그는 개인 저택에 있는 예배당의 프레스코화 속 동방 박사 3명
중 1명을 자신으로 묘사하게 했다.

이처럼 권력자는 자신의 어두운 명예와 낮은 교양과 탐욕에 젖은 심성을 예술을 통해 〈세탁〉하려 든다. 예술의 역사가 숙련된 장인이 제작한 정교한 장식품에서 출발했음을 기억한다면, 코지모 데 메디치에게 예술은 화려한 장식품 이상은 아니었을 게다.

교회를 장식품으로 후원한 그의 결정 때문에 오늘날 유수한 예술품이 남겨졌다는 사실은 다행이지만 불편한 진실도 함께 안고 있다. 메디치 가문에게 높은 완성도의 장식품/예술품은 고가를 지불하면 얻을 수 있는 것이었을 게다. 이런 사정은 예술을 후원하는 현대 자본가에게도 동일하게 적용된다.

자본 권력은 자신의 탐욕을 예술로 세탁해 왔다. 석유 재벌 장 폴 게티J. Paul Getty가 지원한 게티 빌라와 게티 센터, 록펠러Rockefeller 가문이 관여한 뉴욕 현대 미술관, 고대의 그리스, 로마, 이집트부터 이슬람과 중국까지 세계 미술사를 망라하는 소장품으로 채워진 영국의 석유 사업자 칼루스트 굴벤키안Calouste Sarkis Gulbenkian의 굴벤키안 미술관까지.

한국의 30대 그룹 총수 부인들 중 상당수가 미술 전공자라는 통계나, 우리나라 국보의 약 12%를 보유한 삼성의 소장품 기록은 예술을 향한 선망을 재력으로 해소하려는 자본가의 속성을 보여 주는 것도 같다. 그 점을 탓할 순 없다. 그렇지만

기업이 세운 미술관이 비자금을 세탁하는 창구라는 정황은
예술의 또 다른 혼란스러운 진실을 일깨운다.

일천한 재능으로 만든 작품을 자신의 정치력이나 자금력으로
주목하게 만드는 권력자도 있다. 아해(兒孩)라는 호를 쓴 세모
그룹 유병언은 루브르 미술관에 110만 유로(15억 원)의 후원금을,
베르사유 궁전 정원 복원 프로젝트에 140만 유로(20억 원)을
후원해서 자신의 보잘것없는 소질을 궁전에서 과시할 수
있었다. 미국 대통령 조지 W. 부시는 퇴임 후 제이 레노Jay
Leno가 진행하는 「투나잇 쇼」에 출연해서 그의 재임 중 2008년
금융 위기와 아프가니스탄 전쟁, 이라크 전쟁의 총체적인
실패에 대한 비판을 향해 〈대통령 재임 기간 내가 내린 결정에
대해 역사가 평가할 것〉이라며 퇴임 후에 틈틈이 완성한 아이
수준의 그림을 자랑했다. 그는 퇴임 후 매주 그림 교습을
받았는데, 그림 교사에게 부시가 건넨 제안은 이런 것이었다.

「내 몸 속에 렘브란트가 갇혀 있다. 당신이 해줄 일은 그를 찾아
내는 거다.」

후세에 문화유산을 남겨 준 자본 권력의 공로는 감사할 일이다.
그렇지만 조건 없는 예술 후원이란 존재하지 않는다. 예술이
식견이 부족한 권력자나 탐욕에 목마른 자본가의 어두운
그림자를 덮어 주는 면책 특권으로 쓰인 때도 많다. 예술이

불평등한 세상을 투명하게 재현한 셈이다. 예술은 혼란스러운 진실이다.

베르사유의 오랑주리 회화관
L'Orangerie de Versailles에서 전시한
아해 유병언의 사진전, 2013.

chapter 3.
하드코어 만물상

시게루 미즈키 거리의
「입 찢긴 여자」 조형물.

파괴된 미소에 끌리는 이유

「더 골든 에이지 오브 그로테스크」(The Golden Age of Grotesque, 2003)는 미국의 문제적 로커 마릴린 맨슨의 다섯 번째 정규 앨범 제목이자 맨슨의 첫 번째 미술 전시회 제목이다. 2002년 미국의 LA 현대 미술 센터LA Contemporary Exhibitions Center에서 단 이틀간 개최된 그의 개인전 개막식에 입장을 기다리며 전시장 밖으로 긴 줄을 선 인파가 3천 명에 달했다.

첫 개인전에서 1997년부터 틈틈이 그린 드로잉 58점을 선보인 맨슨은 작품 가운데 유독 한 점을 지목하면서 〈이건 누구도 사지 않았으면 좋겠어요. 빼앗기고 싶지 않은 작품이거든요〉라며 각별한 애착을 보였다. 얼굴을 묘사한 그림은 얼룩덜룩한 색채 때문에 멍든 얼굴처럼 보였다. 20세기 초 야수파 그림처럼 원시성이 묻어 있는 기괴한 얼굴이었다. 「백설 공주로서의 엘리자베스 쇼트 (미소 II)」(Elizabeth Short as Snow White, 2002)라는 제목의 작품은 미제로 남은 실제 살인 사건의 부검 사진을 참조한 그림이다.

1947년 1월 LA의 한 공터에서 엘리자베스 쇼트라는 이름의

20대 여성이 변사체로 발견된다. 여인은 허리를 중심으로 상반신과 하반신이 분리되어 있었고, 성기는 훼손되었으며 입이 양쪽으로 날카롭게 찢긴 채 버려졌다. 〈완파된 개인〉이었다. 맨슨은 이 사건의 현장 사진이 평생 뇌리에서 지울 수 없었다고 회상했다. 맨슨의 개인전에는 이 사건을 다룬 수채화가 여러 점 출품되었다. 사체의 얼굴 혹은 그것을 그린 수채화에서 포인트가 되는 건 귀에 걸릴 정도로 입가를 찢어 웃는 것처럼 보이는 얼굴 표정 〈첼시 미소〉에 있다. 어릿광대와 「배트맨」 속 악당 조커가 자신의 이중 페르소나도 〈첼시 미소〉로 드러난다.

영문 모를 폭력으로 초토화가 된 여인의 인체 그림은 마릴린 맨슨의 엽기적인 쇼크 록을 떠올리게 만들기도 한다. 그렇지만 엘리자베스 쇼트 살인 사건은 그녀의 생전 애칭을 제목으로 딴 「블랙 달리아」(2006)라는 영화로도 제작되었다. 그뿐만 아니라 입 찢긴 여인 이야기는 민담 형식으로 일본에서도 큰 인기를 끌었다. 「입 찢긴 여자」(口裂け女, 구치사케 온나) 민담은 아름다운 첩을 둔 사무라이가 그녀의 정절을 의심해서 입을 찢어 여인에게서 미모를 박탈한다는 내용을 담고 있다. 복원할 수 없이 파괴된 얼굴에 미소를 삽입하는 역설, 살인범이 검거되지 못한 미제의 사건이라는 점이 묘한 흡인력을 지닌다.

알몸의 여인 사체, 범인을 알 수 없는 미제 사건, 첼시 미소의

이중성. 우리 안의 이중 페르소나를 파괴된 미소를 한 여성의 얼굴에서 발견한다는 사실이 이 사건의 진정한 매력인지도 모른다.

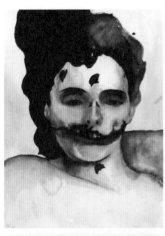

마릴린 맨슨, 「백설 공주로서의
엘리자베스 쇼트(미스 II)」(2002).

영화로도 제작된 「블랙 달리아」.

9.11 참사 때, 언론에 공개된
추락하는 남자의 사진.

삶과 죽음 사이에 머문 짧고 결정적인 순간

초고층에서 바닥으로 추락하는 사람은 어떻게 될까? 그의
최후는 사망보다는 파괴라는 표현이 더 어울릴 것이다. 그의
인체는 완파될 것이다.

아찔한 상공에서 수직 낙하하는 장면을 찍은 사진은 많이 있었다.
스탠리 포먼Stanley J. Forman에게 퓰리처상을 안긴 건 1975년 불이
난 건물에서 추락하는 아이의 사진이었다. 이에 반해 건물에서
고의로 사람을 추락시켜서 초현실적인 상황을 연출한 예술
사진도 있다. 2008년 라이언 맥긴리Ryan McGinley의 프로젝트는
슈퍼 모델 아기네스 딘을 건물에서 수차례 뛰어내리게
만들었다. 밀랍으로 붙인 날개를 달고 태양 가까이로 갔다가
날개가 녹아 추락한 이카로스의 신화가 연상될 만큼, 〈허공에
떠 있는 날개 없는 인간〉은 아주 오랜 욕망을 흔들어 깨운다.

〈세계에서 가장 높은 건물〉의 순위에 올랐던 초고층 건물에서
사람이 추락하는 사진은 어떨까? 고도 약 4백 미터에서 수직
낙하하는 남성의 실제 사진이 있다. 그는 아마 산산조각
났을 것이다. 2001년 9월 11일 세계 무역 센터 북쪽 건물에서

추락하는 한 사내를 찍은 사진이다. 그날 화염과 연기를 피해서 건물 아래로 몸을 던진 희생자는 2백여 명에 이른다.

9.11 다음 날 「뉴욕 타임스」에 이 사진이 실리자, 언론사와 사진가를 향한 비난이 쇄도했다. 불행한 참사를 선정적으로 다뤘다는 질타였다. 그렇지만 이 사진은 보는 이를 선정성 이상으로 감응하게 하는 형언하기 힘든 느낌을 담고 있다. 추락하는 남성은 사진 안에서는 살아 있지만 죽음을 향한 가속도를 멈출 수 없는 형편이다. 삶과 죽음의 정중앙에 그를 고정시킨 것만 같다. 그래서 사진은 9.11이라는 세계사적 참사의 초대형 경악보다 일개인의 생사가 갈리는 순간에 주목하게 만든다. 사망자의 수를 헤아릴 수 없는 대형 사고만큼이나, 희생자 일개인의 도드라진 불행에 사람은 감정 이입을 한다.

허공에서 거꾸로 매달린 사내의 모습을 보며, 저 높은 창공에 머문 단 몇 초의 시간동안 그가 희망을 놓았을지 궁금해진다. 그 짧은 순간 생의 미련을 버렸을까? 우연히 추락하는 사내의 뒤로 바탕 화면이 되어 준 세계 무역 센터의 기하학적 문양은 이 불행한 추락사를 무감동하고 비현실적인 일상처럼 느끼게 만든다.

라이언 맥긴리가 찍은
슈퍼 모델 아기네스 딘.

제이콥 피터 고위Jacob Peter Gowy,
「이카루스의 추락」(The Flight of Icarus, 1650).

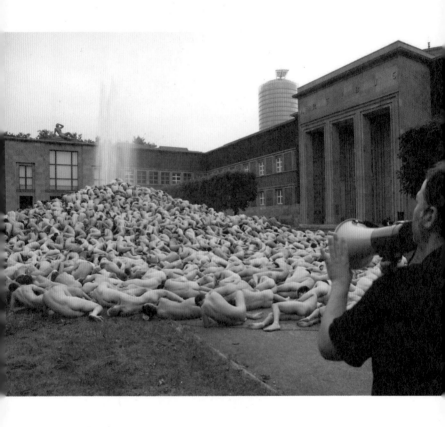

스펜서 튜닉의
집단 누드 촬영 장면.

웅장한 예술의 개운치 않은 잔상

「(홀로코스트)는 (나치)가 (유대인)을 전멸시킨 대학살이다.」
첫 괄호에 살처분을, 둘째 괄호에 방역 당국을, 마지막
괄호에 소, 돼지, 닭을 삽입해도 의미는 통한다. 홀로코스트와
살처분은 맥락으로 보면 유사한 점이 많다. 독일 제3제국이
몰살한 유대인은 6백만 명에 이르는데, 살처분되는 가축은
예외 없이 〈만 단위〉로 환산된다. 상징적인 유사점은 구덩이에
산 생명을 떠미는 광경일 것이다. 나치 친위대는 강제 수용소로
갈 유대인과 가스실로 보낸 유대인을 분류했는데, 일을 할 수
있는지 여하에 따라 선별되었다. 아우슈비츠 정문에 내걸린
〈노동이 너희를 자유롭게 하리라Arbeit macht frei〉라는 팻말은
얼마나 역설인가.

가축 살처분의 선별 기준은 이보다 가차 없다. 양성을 판정받은
축사의 반경 5킬로미터를 기준으로 살처분이 결정됐다.
감염되지 않은 가축마저 조기 전염 방지를 위해 순백색 차림의
방역 요인의 인솔로 죽음의 구덩이로 입장했다.

살처분 현장을 연상시키는 거대한 행위 예술도 있다. 대낮

도시 위로 수백 명의 나체를 늘어놓은 스펜서 튜닉Spencer Tunick의 비현실적 인물 사진이 그렇다. 아스팔트 도로 위에 발가벗고 드러누운 집단 나체는 학살을 기록한 사진만큼 비현실적이다. 스케일, 죽음의 상징성, 충격적인 비주얼, 비현실감 이 모두를 충족시키는 대작은 한참 거슬러 기원전 2백 년경에도 만날 수 있다. 등신대로 제작된 테라 코타terra cotta 병정 8천여 점으로 장식된 무덤은 단 한 명의 절대자, 진시황의 장례용으로 설계되었다.

웅장한 규모로 완성된 예술품 앞에선 감동만큼이나, 내면에 웅크리고 있는 불편한 심경을 느끼게 된다. 스펜서 튜닉의 집단 누드 설치는 이색적인 광경으로 감동을 주지만, 그가 집단 누드를 선택한 이유가 관음 욕구를 자극하고 물량 공세로 감동을 밀어붙이려는 의도 같기도 하다. 진시황릉은 비록 유네스코 세계 유산에 등록되었지만, 그 안에 숨겨진 무수한 병마용 테라 코타가 오로지 단 한 명의 절대 권력자의 불로장생이라는 헛된 꿈을 위해 제작되었다는 개운치 않은 뒤끝을 가지고 있다.

미학과 윤리학을 함께 성취하기란 어렵다. 살처분된 동물들의 집단 주검을 연상시키면서, 미학적 완성도를 갖춘 예술도 있다. 동물 보호소에 수용된 1,025마리 유기견의 수만큼 침목으로 유기견 조각물을 만든 윤석남의 설치 조각들이다. 전시장에

비석처럼 빼곡한 침목 사이를 거닐면, 감동과 연민을 오가는
모순된 감정을 체험하게 된다.

윤석남, 「1,025: 사람과 사람 없이」(2008).

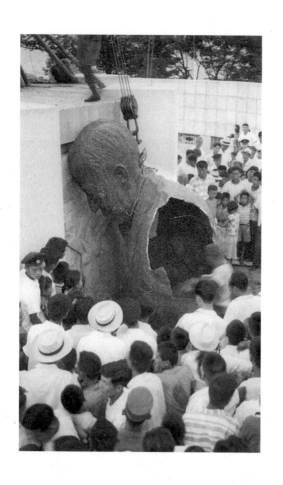

1960년 4월 혁명 당시 끌려 내려가는
이승만 대통령의 동상.

권력의 대리자, 동상의 서글픈 운명

도상 파괴는 상징성을 제거하는 것에 방점이 찍힌다. 무수한
도상 파괴 중에서 가장 위력적인 건, 권력 실세의 동상을
파괴하는 것이다. 동상 건립은 실권을 쥔 국가 지도자의
복제품이어서 그의 시선이 닿지 않는 먼 지역까지 자신의
분신을 심는 작업이다. 공공장소와 광장에 세워지는 동상은
팬옵티콘*panopticon*의 감시자처럼 공공의 구성원들을 감시하는
상징물이기도 하다. 노출 빈도가 높고 학습 효과도 큰
동상은 홍보에 자주 동원되었다. 이 과도하게 육중한 홍보
수단이 전체주의 사회나 독재 국가에서 기승을 부리는
이유이다. 내전과 전투에서 점령군은 적군의 지도자 동상부터
끌어내린다. 적국의 홍보 수단과 권력의 상징을 동시에
제거하는 가장 손쉬운 방법이 동상 철거다.

미군이 좌대 위의 후세인 동상을 중장비로 끌어내리는 보도
사진, 4.19 혁명 때 남산에서 철거된 이승만의 동상을 찍은 낡은
기록물, 이라크 카이로의 내각 청사에서 무바라크의 초상화를
공무원들이 떼어 내는 모습을 중계하는 TV 뉴스는 정권의
실각을 공인하는 증거가 된다.

권력의 교체를 알리려고 애써 동상을 제거하지 않고도 도상을 파괴하는 방법이 있다. 미디어 아티스트 보디츠코Wodiczko는 동베를린 광장에 세워진 레닌 입상 위로 영상을 투사했다. 영상은 좌파 지도자의 잿빛 신체 위로 쇼핑 카트를 끄는 소비자의 모습을 겹쳐 놓았다. 줄무늬 상의를 입고 있는 레닌은 마치 수감자처럼 보이기도 한다. 마치 무장 해제된 동구권 사회가 쇼핑 카트를 끄는 시장 경제에 밀려나는 인상을 준다. 보디츠코는 레닌 입상에 손도 대지 않고 풍자했지만, 그 입상은 결국 1992년 철거되었다.

동상은 실권자를 대리한다. 실권자를 상징하고 실권자를 홍보하고 구성원을 감시한다. 2차 대전의 패전과 함께 해외로 도피한 이탈리아 파시스트의 독재자 무솔리니는 파르티잔 대원들에게 붙들려 사망했는데, 두들겨 맞아서 사망한 그의 엉망이 된 시체가 광장에 거꾸로 매달려서 다시 군중에게 돌팔매질을 당하는 처지가 되었다. 생전에 무솔리니가 자신의 동상을 광장에 세웠더라면, 군중의 분노는 그의 대리자에게 향했을지도.

옥정호, 「호호호」(HOHOHO, 2005).
디지털C프린트, 170x138cm

동베를린 광장에 설치된
보디츠코의 작품, 1990.

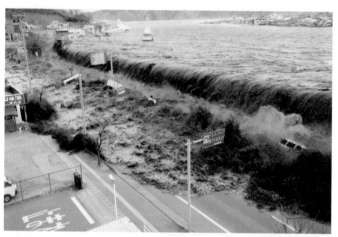

2011년 일본을 휩쓸었던
실제 쓰나미 보도 사진.

가츠시카 호쿠사이,
「가나가와 해변의 높은 파도 아래」(1831년경).

현대적 재앙의 진경산수

대지 미술은 미술관이라는 관람의 울타리를 자연으로
확장시킨 미적 실험이었다. 주어진 풍경을 인위적으로
재구성하거나 재해석한 예술 작품을 내놨다. 그렇지만
예술가의 간섭 없이, 자연이 스스로를 진경으로 만드는 사건도
벌어진다. 자연 재난은 예측 불허의 자연 섭리가 만드는 예상
밖의 볼거리가 되곤 한다.

변형된 자연이 주는 느낌은 낭만주의 풍경화에서 느끼는
숭고의 아름다움에 필적한다. 「포세이돈」(2013), 「데이라잇」(1996),
「체르노빌 다이어리」(2012), 「아마겟돈」(1998), 「최후의
카운트다운」(1980), 「볼케이노」(1997), 「2012」(2009), 「트위스터」(1996)
등은 천재지변이 지구 환경에 격변을 만드는 스토리를 담은
영화들이다. 이 같은 장르적 재난 영화는 높은 관객 흡인력
때문에 예외 없이 블록버스트 규모로 제작된다. 천재지변
스토리의 인기 비결은 인간에게 잠재된 자연재해의 두려움을
최대치의 허구로 해소했기 때문일 것이다. 그렇지만 재난
영화의 인기 동력은 파괴적인 자연의 장관에 있을 것이다.
오죽하면 2010년 5월 멕시코 만 원유 유출 사고를 보도한

언론은 유출된 석유로 오염된 바다의 사진을 삽입하고 그 밑에 다음과 같은 지문을 넣었을까. 〈어떤 일이 벌어졌는지 모른 채, 이 바다를 본다면, 그저 아름답게 보일 것이다.〉

자연재해를 직접 체험하지 못한 이에게 재해를 다룬 그림과 영화, 보도 사진은 어쩌면 위압적인 볼거리에 가까울지도 모른다. 쓰나미를 묘사한, 에도 시대 목판화가 가츠시카 호쿠사이(葛飾北齋)의 「가나가와 해변의 높은 파도 아래」(富嶽三十六景, 19세기경)와 2011년 일본 쓰나미 재해 보도 사진을 비교해 보자. 호쿠사이의 목판화는 그 무렵 일본인이 겪은 해양 재해에 대한 사건 기록에 가깝다. 보트 세 척을 삼키는 초대형 파도의 위용을 묘사한 목판화에서 보는 이의 마음을 움직이는 건 자연의 숭고미일 것이다. 쓰나미를 묘사한 목판화 버전을 2011년에는 모니터 화면이 이어받았다. 호쿠사이의 목판화를 박물관에서 네모진 액자로 관람하는 것과 보도 사진을 네모진 모니터로 바라보는 행위는 동일해 보인다. 2011년 쓰나미 보도 사진은 쓰나미를 다룬 목판화만큼 세상에서 널리 공유되었고, 누구도 쓰나미 재해를 다룬 사진을 〈감상〉한다고 말하지 않지만, 그 사진이 주는 정서적인 질감은 호쿠사이의 목판화를 감상할 때 느끼는 정서적 질감과 차이가 크지 않다.

서양은 15세기에 풍경화라는 장르를 발전시켰고, 동양도 팔경(八景)을 내세워 풍경의 관람 가치에 주목했다. 풍경이

주인공을 감싸는 배경이 아니라 독립적인 주체로 인정받는 거다. 자연 앞에 선 인간의 왜소함을 강조한 18세기 낭만주의 회화는 그림의 주인공으로 자연을 세웠다. 이에 반해 자연재해에서 자연은 스스로 주인공으로 나선다.

2010년 태풍 아가타가 지나간 뒤,
과테말라 시에 생긴 지름 18미터,
깊이 60미터의 싱크홀.

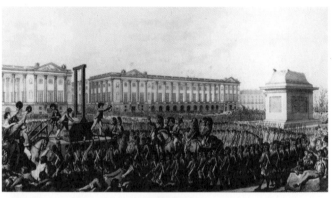

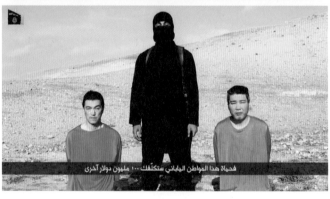

1793년 1월 21일, 역대 프랑스
왕 가운데 유일하게 기요틴으로
참수된 루이 16세의 처형 장면.

이슬람 국가는 오늘날도
인질을 참수한다, 2015.

참수(斬首)의 정치학·뇌신경학·미학

물리학자 스티븐 호킹은 영국 일간지 「가디언」과의 대담 중에,
사후 세계는 한낱 허구에 불과해서, 두뇌의 작동이 멈추면
세상은 제로(0)가 된다며, 머리를 컴퓨터에 빗댔다. 뇌신경학이
정신의 진원지를 두뇌라고 밝혀내기 아주 오래 전까지 사랑의
부호(♥)를 닮은 심장이 마음을 관할한다고 믿었다. 한자 心은
심장의 모양을 본뜬 상형 문자이지만, 영혼이나 마음의 뜻도
내포할 만큼 인류는 심장을 정신의 지휘·통제실로 생각했다.

그렇지만 심장을 겨눠 목숨을 끊는 현대의 총살형에 비하면,
구시대의 처형은 심장을 꿰뚫기보다는 참수형으로 기억되고
있다. 옛사람들도 정신의 거처를 머리로 믿었을까? 그건
아닐 것이다. 참수의 세리모니는 처형자의 잘린 머리를
높게 들어 올리는 것인데, 역대 프랑스 왕 가운데 유일하게
기요틴guillotine으로 참수된 루이 16세의 머리는 왕정에서
의회로 권력의 이동을 상징한다. 참수형은 정치학적 메시지를
전달하는 데 비중을 둔 처형이다.

수공적인 번거로움과 더딘 과정을 거쳐야 하는 참수형을

현대에서까지 중동의 무장 단체나, 멕시코의 마약 조직에서
선호하는 건, 몸통에서 머리를 분리하는 원시성이 절멸의
메시지를 상대에게 전달하기 때문이다. 테러 단체가 한
명의 인질을 참수했다는 보도는, 반경 5백 미터의 생존자를
몰살시키는 탄도 미사일이 도시를 폭격했다는 보도에 대등한
공분을 일으킨다.

이탈리아 피렌체의 시뇨리아 광장에는 높은 좌대 위에
페르세우스상이 설치되어 있다. 잘린 메두사의 머리를 어깨
위로 치켜든 페르세우스상을 아래에서 올려보면 미학적
쾌감을 얻는다. 페르세우스상 아래에서 기념 촬영을 하는
관광객은 자신에게 내재된 아주 오래된 가해 충동과 피해의
두려움을 함께 담고 있는 동상에서 미학적 쾌감과 안도감을
얻는 모양이다.

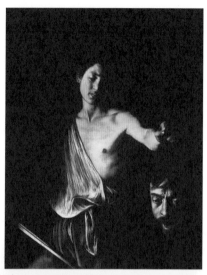

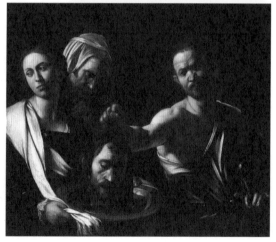

미켈란젤로 카라바조,
「골리앗의 머리를 들고 있는 다윗」(1610).

미켈란젤로 카라바조,
「성 세례 요한의 머리를 들고 있는 살로메」(1607).

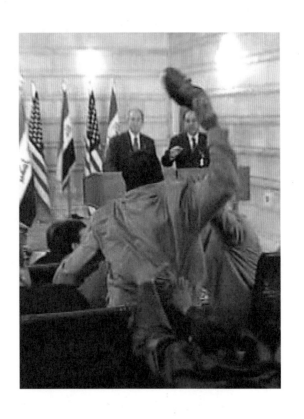

기자 회견 중 부시 대통령에게
구두를 던지는 기자.

신발에 담을 수 없는 사연

거의 눈에 띄질 않는 인체의 최말단을 차지하는 신발은 때로 한 인물의 존재감을 확장시키는 데 관여한다. 늘 균형 잡기 힘든 구두를 고집하는 레이디 가가를 공공장소에서 넘어뜨린 그녀의 기괴한 구두도 그렇다. 레이디 가가가 신는 과유불급의 구두는 공연장에서 그녀가 보여 주는 비현실적인 무대 매너를 소품으로 환원시킨 것 같다.

이라크의 TV 방송 기자인 문타다르 알자이디Muntadhar al-Zeidi가 아랍권의 영웅이 된 건 그의 구두 때문이었다. 2008년 바그다드의 기자 회견장에서 당시 미국 대통령 조지 부시에게 신발을 던지며 〈이건 이라크인이 주는 선물이다. 이게 바로 안녕의 키스다. 이 개야〉라고 모욕을 줬는데, 아랍 세계에서 누군가에게 신발을 던지는 건 전통적인 모욕의 표시였다. 반미 감정이 강한 아랍 여론은 미국의 수장에게 신발을 던진 알자이디 기자를 영웅처럼 떠받들었다. 신발을 던진 그에게 3년 형이 선고되었지만 9개월 복역한 후 석방되었다.

반 고흐가 그린 낡은 구두 그림도 학자들 사이에서 해석 싸움의

빌미를 던졌다. 해석학자 하이데거는 그림 속 구두를 농촌 아낙의 것으로 보고 구두가 농가의 궁핍과 노동의 피로를 대변한다고 풀이했다. 이에 반해 그 구두를 몽마르트르에 살던 반 고흐의 것으로 추정한 미술사가 샤피로는 구두가 화가의 자화상을 대신한다며 하이데거를 반박했다. 이 두 사람의 논쟁에 끼어든 해체주의 철학자 데리다는 그려진 구두가 한 켤레가 아니라 짝이 다른 왼쪽 신발 두개처럼 보일 뿐 아니라, 농촌 아낙의 구두 혹은 반 고흐의 구두라는 결정적인 증거가 없다며, 해석의 가능성을 무한히 열어 뒀다.

「이 분이라면 밀어드리겠다.」

2011년 안철수당시 서울대 융합과학기술 대학원장는 서울시장 보궐 선거에서 출마하지 않겠다는 기자 회견을 열면서 박원순 변호사에게 힘을 실었다. 안철수의 지지로 유리한 국면을 맞은 박원순 후보는 또 다른 호재를 만난다. 사진가 조세현이 트위터에 올린 사진 한 장이 그것이다. 문제의 사진에는 박원순 변호사가 착용한 낡은 구두가 클로즈업되어 있다. 구두의 주인을 특정할 수 없었던 반 고흐의 구두 그림 때와는 상황이 달라졌다. 샤피로식으로 해석하면 사진의 낡은 구두는 박원순의 것이 분명하므로 낡은 구두는 시민운동으로 잔뼈가 굵은 박원순의 자화상을 대신할 것이다. 한편 하이데거 식으로 풀이하면 변호사라는 상류 계층에 어울리지 않게 뒤축이 떨어진 낡은 구두로부터 청렴한 정치인에 향한 유권자의

기대감이 투사된 사진으로 풀이해도 될 것 같다.

이 같은 해석의 성찬을 잠깐 뒤로 하자. 화제의 구두를 착용한
당사자는 아마 신발을 이동 수단 그 이상으로 생각한 적이 없어
보인다. 풀어야 할 난제가 세상에는 너무 많다는 의미로 낡은
구두 사진을 풀이한다면, 이건 확정된 의미를 끝없이 지연한
데리다식 해석쯤 될까? 아무튼…… 예술이건 현실이건 과잉
해석은 금물.

빈센트 반 고흐, 「신발」(1886).

미켈란젤로 카라바조,
「홀로페르네스의 목을 치는 유디트」(1598~1599).

하드코어, 극단적 실재의 귀환

시중에 유통되는 하드코어의 표현물은 고삐 풀린 상상력과
국가의 검열이 줄다리기한 결과이다. 영화 「파괴자들」(2012)에는
복면으로 얼굴을 가린 마약 카르텔 조직원이 포박한 상대
조직원을 산 채로 참수하는 모습을 영상에 담아 상대 조직을
협박하는 장면이 나온다. 맨바닥에 잘린 목들이 굴러다니는
이 하드코어한 장면은 멕시코 현지의 마약 전쟁에서 실제로
벌어지는 사건을 재현한 것이다. 멕시코 마약 조직은 난도질한
인질을 공공장소에 전시함으로써 자신의 세를 과시하고
경고 메시지를 보낸다. 잔혹의 상한선을 향해 보복 경쟁은
계속된다. 「파괴자들」에 견줄 만큼 하드코어 폭력으로 명작의
반열에 오른 영화는 많다. 「시계태엽 오렌지」(1971)가 창조한
초폭력적 캐릭터는 이 영화의 미학적 변별점으로 각인되었다.
미술사는 독립적인 범주로 분리할 정도로 많은 양의 폭력
묘사를 보유하고 있다. 양묘기로 내장이 뽑혀 순교한 기독교
성인 성 에라스무스, 산 채로 전신의 살가죽이 벗기는 수난을
당한 12사도 바르톨로메오, 살로메의 요청으로 참수를 당한
세례 요한, 아시리아 적장 홀로페르네스의 목을 자르는 유디트.
모두 미술사에서 인기리에 반복된 도상들이다. 스페인의 궁정

화가 프란시스코 고야Francisco Goya는 반도 전쟁에서 프랑스군의
잔혹한 만행을 연작 「전쟁의 참화」(Los Desastres de la Guerra, 1810~1815)로
기록했다. 그의 연작은 사지를 절단하고 목을 잘라 나무에
매다는 등 전쟁터의 만행으로 채워져 있다.

이처럼 잔혹한 그림들이 제작되는 표면적인 목적은 기독교
성자의 수난을 신도들에게 알리고, 남다른 개인(유디트)의
애국심을 선양하고, 전쟁의 참상을 경고하는 것일 게다.
그렇지만 잔혹한 그림이 무한히 제작되는 데에는 피비린내
나는 화면을 보려는 잠재된 수요가 컸기에 가능하다.

하드코어는 핵심을 뜻한다. 문명과 윤리가 검열하기 이전에
인간이 지닌 본능의 핵심, 폭력과 성욕의 원석, 그것이
하드코어다. 때문에 현대에서 제작되는 하드코어는 심리적인
퇴행처럼 보인다. 불법 하드코어 표현물을 단속한들, 정당하게
유통되는 영화와 미술의 하드코어까지 막지는 못한다.
하드코어는 현대인이 원시 상태로 퇴행하게 해주는 비상구다.
중동에서 아이들이 보는 앞에서 죄수를 공개 처형하거나,
반군에게 붙들려 피범벅이 되도록 몰매를 맞는 시리아의
독재자 카다피를 찍은 영상이 널리 공유되는 것도 중동이
심리적 퇴행을 검열할 만큼 문명화가 덜 됐기 때문이다. 하지만
문명된 사회조차 잔혹한 처형 장면과 사고 현장을 촬영한
사진과 영상물이 〈충격 사이트〉들에 올려진다. 하드코어

욕망의 비상구는 끝없이 개설된다. 문명조차 우리 마음에 남은
하드코어의 원석을 제거하지 못한다.

예멘의 공개 처형 장면, 2009.

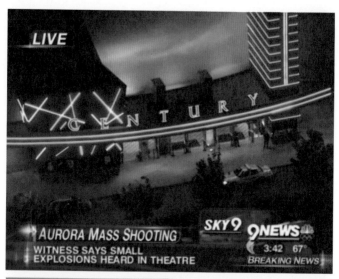

2012년 콜로라도의 한 극장에
무장 괴한이 난입해 총기를
난사했다.

버락 오바마 미대통령이
콜로라도 묻지마 범죄의 피해자를
방문하여 위로하고 있다.

묻지마 범죄의 모순된 흡인력

「다크 나이트 라이즈」(2012)를 상영하는 콜로라도의 극장에 무장 괴한이 난입해서 객석을 향해 총기를 난사했다. 12명의 사망자는 괴한과 아무런 연고도 없었다. 현행범으로 잡힌 괴한은 병적인 환상에 사로잡힌 인물로 진단되었고 체포 당시 「다크 나이트 라이즈」에 나오는 악당인 베인과 유사한 복장을 착용하고 있었다. 범인은 아마 영화의 판타지와 현실을 분간하지 못한 모양이다.

일본 아키하바라의 차 없는 거리에 2톤 트럭이 질주했다. 차에 치어 사망한 8명도 체포된 범인과 아무런 연고가 없었다. 범인은 해고된 비정규직 노동자로, 생활고를 비관하는 글을 인터넷에 꾸준히 올리고 있었다. 살인을 예고하는 글도 올렸지만 그가 계획을 진짜 실행할지 아무도 관심을 두지 않았다. 그는 〈생활에 지쳤다. 세상이 싫어졌다. 사람을 죽이기 위해서 아키하바라에 왔다. 누구라도 좋았다〉라고 범행 동기를 밝혔다.

미국 컬럼바인 고등학교도 중무장한 재학생 2명이 교내에서

학생들에게 총기를 난사한 오명을 갖고 있다. 무차별 총격으로 12명이 사망했다. 다큐멘터리 「볼링 포 콜럼바인」(2002)과 극영화 「엘리펀트」(2003)가 콜럼바인 고교 총기 사건을 소재로 다뤘다.

무차별 살인 또는 묻지마 범죄로 불리는 이 원인 모를 재난은 여론의 이목을 끄는 데 흉악 범죄를 능가한다. 묻지마 범죄는 인과 관계가 분명한 일반적인 범죄의 공식을 벗어나 있다. 가해자의 과대망상이나 개인적 불행이 애먼 화풀이 대상을 물색한 결과라고 해석되는 형편이다. 공동체 안에서 소외된 자신의 불행을 대외적으로 환기시키는 요란한 인정 욕구가 범죄로 재현된 셈이다.

범죄의 발생은 피해자와 가해자 사이의 이해관계에서 온다. 이에 반해 묻지마 범죄는 자신의 불행을 지목할 수 없는 구조적 불평등이라 느낀 이가 저지른다. 피해자는 범행의 직접적인 동기조차 아니다. 묻지마 범죄는 예측 가능한 스토리텔링과 인과관계에 역행한다.

추론을 훼방하는 이 부조리한 범죄는 해석의 단서를 주지 않는 급진적인 일부 예술과 닮았다. 묻지마 범죄를 주목하게 만드는 또 다른 요인은 사망자의 규모다. 하지만 묻지마 범죄를 가장 범상치 않게 만드는 건 가해자 역시 부조리한 사회의 희생양이라는 암묵적인 인식일 것이다. 지탄해야 하나

지탄하기 힘든 범죄의 딜레마. 부조리한 현실이 무고한 개인을 불행으로 내몬다는 진실에 공감하는 대중이라면, 가해자에게 연민의 감정도 느낄 것이다. 이를 테면 묻지마 범죄는 공동체가 사회 부조리에 품었던 분노를 한 개인이 상징적으로 표출시킨 소동이다.

영화가 이 원인 모를 범죄를 소재로 삼는 이유는, 역설적으로 묻지마 범죄가 선명한 책임자도 명확한 예방 대책도 지목하기 어려운 미스테리이기 때문이다.

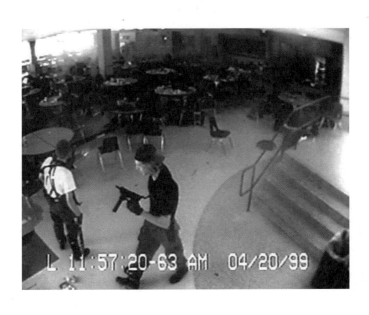

컬럼바인 고등학교 무차별
총격 사건의 CCTV 영상, 1999.

사후 사진.

정지시킨 죽음의 교훈

사진은 인화지 위에 떠오른 진실이다. 〈사진은 현실의
해석이기에, 데스마스크처럼 현실을 그대로 본뜬다〉라는 수잔
손태그Susan Sontag의 사진론은 사진의 정의를 표현한 것이다.
사진이 발명되어 보급되던 19세기에 죽은 사람을 산 사람처럼
연출한 사후(死後) 사진도 덩달아 유행한다. 촬영 비용이
고가였던 시대여서, 사후 사진은 살아 있는 가족이 세상을 먼저
뜬 가족과 함께 하는 마지막 자리를 마련했다.

사후 사진은 순간을 영원히 붙드는 사진의 권한에 충실한
반면, 죽은 사람을 산 사람처럼 연출한 점은 〈현실을 그대로
본뜬다〉는 사진의 본령에는 배치된다. 죽은 이에게 평상복을
입힌 후, 침대에 눕히거나, 의자에 앉히거나, 인체를 지탱하는
스탠드로 산 사람처럼 세워서 사진을 찍었다.

사후 사진은 부패가 육체를 엄습하기 전에, 산 사람처럼 연출한
망자를 영구적으로 박제하는 작업이다. 영생을 약속하는
종교 의식이 못 미더웠던지, 인류는 영생에의 꿈을 광학적인
착시로 실현시키려 한 모양이다. 고대 이집트가 고안한 미라의

뉴미디어 버전쯤 될까?

1920년대 안달루시아를 배경으로 한 영화 「백설 공주의
마지막 키스」(2012)에도 스페인의 신화적인 투우사 안토니오가
사망했을 때, 지인들이 죽은 안토니오와 함께 사후 사진을
찍으려고 긴 줄을 서는 장면이 나온다. 죽은 안토니오는 산
사람처럼 투우사 의상을 차려입었지만 경직된 인체나 눈매
때문에 부자연스러워 보인다. 과거에 촬영된 사후 사진들은
죽은 이의 눈을 뜨게 하거나 촬영된 인화지 위로 눈을 그려
넣기도 했다.

빅토리아 시대에 찍힌 탓에, 사후 사진은 고색창연한 흑백에
낡은 인화지의 질감을 간직하고 있다. 거기에 망자의 퇴색한
인상까지 더해지면서, 본의 아니게 인생무상의 메시지를
던진다. 바니타스*vanitas* 정물화를 인물 사진으로 번안한 것처럼
말이다.

현재의 우리와 아무 이해관계도 없는 100년도 훨씬 전 촬영된
사망자의 사진이지만, 사후 사진은 오늘을 사는 이에게도
울림을 준다. 자신의 지난 삶을 자성하며 되돌아볼 거울이
되어 준다. 망자를 산 자처럼 연출한 사후 사진은 이제 더는
촬영되지 않는다. 하지만 망자를 기리던 빅토리아기의 사후
사진은 다른 양상으로 변형되어 지금도 계승되는 것 같다.

산 사람처럼 연출하기는 고사하고, 오히려 주검을 똑바로 직시하는 안드레아스 세라노Andreas Serrano의 연작 「영안실」(The Morgue, 1992)이나, 사진가 엔리크 메티니데스Enrique Metinides가 무명 시절 사고 현장을 찾아다니면서 기록한 피해자의 주검 사진이 그가 은퇴한 후에 주목받는 기현상을 보자. 죽음은 누구나 고개를 돌리고 싶은 주제지만, 죽음을 직시하는 것이 현재의 삶을 되짚고 성찰하게 만든다.

또 다른 사후 사진.
두 남자의 뒤로 그들을
세워 놓는 지지대가 보인다.

chapter 4
섹스어필

한 번의 시구로 여신이 된
클라라, 2013.

시구 비너스의 탄생

엉성한 와이드업과 투구 포즈, 둔한 속도로 포물선을 긋는
흰 공. 한가하게 다가오는 공을 보기 좋게 헛스윙 하는 타자.
섬세한 순발력과 타이밍이 관건인 야구 시합 개막식에서 보는
시구 세리모니는 이렇다. 야구의 본고장 미국은 개막식에
대통령 시구의 전통을 세웠다. 야구 역사상 첫 대통령 시구도
1910년 미국이 처음이다. 오바마의 2010년 시구는 미대통령
시구 100주년 기념이었다. 투수 마운드에 오르는 시구자의
조건은 명성이다. 야구장의 중앙에 올라선 시구자가 청중의
시선을 사로잡을수록 경기는 화제가 되고 가치까지 상승한다.

한국 프로 야구 최초 개막전이 열린 1982년, 쿠데타로 집권한
전두환도 대통령 신분으로 시구를 했고, 그 자리를 대통령 혹은
총리가 번갈아 올라섰다. 그렇지만 시구 세리모니의 방점은
역시 여신의 몫이다. 제시카 알바, 메간 폭스, 머라이어 캐리,
에이브릴 라빈, 홀리 매디슨처럼 출중한 미모의 서구 연예인
스타는 시구의 무대에 단골로 초대된다. 아이돌이 대중문화의
대세가 된 한국은 걸그룹이나 스포츠 아이돌이 시구 마운드에
올라, 실시간 검색어를 평정하기도 한다.

하이힐을 신고 마운드에 오른 가수 보아, 난데없이 엉덩이 춤을 춘 카라의 한승연, 수직선처럼 다리를 올리는 와이드업의 체조 선수 손연재까지, 여신들의 격식 없는 시구는 야구의 강직한 본성에 유연하고 관음적인 재미를 더한다.

어느덧 야구 유니폼을 소화하는 능력은 걸그룹 아이돌에게 교복 착용만큼 비중 있는 인기의 관문이 되었다. 야구라는 남성 편향적인 무대에서 시구의 무대는 〈틈새시장〉이 되었다.

수천 관중이 에워싼 원형 경기장 콜로세움 정중앙에 던져진 노예가 사자의 밥이 된다면, 야구 경기장에서 가장 높게 솟은 투수 마운드에 올라 광활한 경기장의 중앙에 선 시구 여신은 사방의 관심을 받으면서 자신의 부진을 만회할 반전의 카드를 만지작거린다. 야구라는 남성성과 대조를 이룰수록 더 높은 점수를 따는데, 클라라가 착용한 밀착 스키니 의상은 그녀의 오랜 무명의 낙인을 훌훌 털어 냈다. 시구의 무대에서 그녀들은 비너스로 재탄생한다.

미국 MLB 개막식에 시구를 한
버락 오바마 대통령, 2010.

「플레이보이」 창립자
휴 헤프너와 플레이메이트.

권력자가 애첩을 사랑하는 법

중국 주간지 『차이징』(財經)은 2011년 중국 권문세가(權門勢家) 10여 명의 〈공동 애첩〉인 특별한 여성 리웨이(李煒)의 존재를 폭로한 탐사 보도를 내보냈다. 칭다오 당서기부터 시노펙 최고 경영자까지 고관대작을 연인으로 둔 리웨이는 이들의 비호 아래 수십억 위안의 이권까지 챙겼단다. 진화론의 성 선택sexual selection 이론은 남녀가 이성을 선호하는 차이점을 설명한다. 여성은 재력가와 권력가인 남성을 선호하고, 남성은 젊고 다산성이 높은 여성을 선호한다. 이런 남녀의 차이는 후손에게 우수한 유전자를 전수하려는 전략적인 차이 때문이다. 유전자를 많이 남길수록 유리한 남성은 고비용 투자를 무릅쓰더라도 혼외정사의 유혹을 끊지 못한다. 이런 사정은 안중에도 없이 시기 어린 부러움을 한 몸에 받으면서 젊은 애첩을 공공연히 자랑하는 고령의 건재남도 있다.

둔하게 네모진 턱 선, 정수리까지 드러낸 백발, 볼 살이 처진 이 할아범의 주변을 20대의 육감적인 미녀들이 에워싸고 있다. 『플레이보이』 창립자 휴 헤프너Hugh Hefner(1926~)는 일선에서 물러난 후에도 저택 플레이보이 맨션에서 미녀들과 함께 산다.

여러 미녀들과의 동거 생활을 E!의 리얼리티 TV 쇼 「걸스 넥스트 도어」(The Girls Next Door, 2005~2010)에 공개해서 퇴임 후 제2의 전성기를 누리기도 했다.

프랑스 국왕 루이 15세는 유독 총애한 애첩, 14세 소녀 오머피Louise O'Murphy 양의 누드를 기록으로 남기고 싶었다. 로코코 시대 최고 장식화가 프랑수와 부셰François Boucher는 루이 15세의 어린 애첩을 인습적인 여성 누드화의 틀에 가두지 않았다. 후에 미술사가 케네스 클라크Kenneth Clark는 〈통통하고 싱싱한 사지가 소파의 쿠션 위에 편안하고 만족스러운 자세로 엎드린〉 자연스러운 포즈야말로 〈욕망의 신선함을 더욱 절묘하게 표현했다〉며 이 누드화만의 차별성을 지적했다. 화가 페테르 렐리Peter Lely는 영국 국왕 찰스 2세의 지시로 왕의 애첩을 누드로 남겼는데, 왕의 애첩을 〈비너스와 큐피드〉라는 전통적인 도상 속에 슬쩍 삽입했다.

육감적인 여성의 알몸을 사진에 담은 성인 잡지 『플레이보이』나, 왕의 요청으로 그려진 애첩들의 누드 초상화나 최상의 육감적 여성을 반영구적으로 박제하는 작업일 것이다. 왕은 회화라는 프레임 안에 애첩을 불변한 상태로 소유하고 싶었을 것이다. 왕정 시대 최고 권력자는 애첩의 알몸 그림을 독점적으로 소유하는 데 반해, 휴 헤프너는 『플레이보이』라는 누구나 소유할 수 있는 잡지를 만들어서 스스로 성인물 시장의 왕이 되었다. 『플레이보이』는 누드 사진의 완성도를 기하려고

헬무트 뉴턴Helmut Newton이나 애니 레보비츠Annie Leibovitz처럼 명망 있는 사진가들까지 잇달아 고용했다. 플레이메이트들조차 그를 추앙한다. 2012년 헤프너는 『플레이보이』 플레이메이트 출신의 미녀 크리스털 해리스와 결혼식을 올렸다. 그의 나이 86세, 그녀의 나이 26세.

페테르 렐리, 「비너스와 큐피드로 묘사된 젊은 여자와 아이 초상」(Portrait of a Young Woman and Child as Venus and Cupid, 17세기).

복제된 자기애, 포르노 공급원의 위대한 탄생

페이스북 친구 5만 명을 돌파한 기념으로, 대만 여배우 딩궈린(丁國琳)이 알몸 사진을 자청해서 공개한 일은 아주 예외적인 사건이다. 유명인의 알몸 사진이 세상에 새어 나오는 건 스스로 공개하는 게 아니라 대부분은 〈유출〉되는 것이다. 알몸 사진 유출이 뉴스에 오르내리는 걸 보면, 은밀히 자신을 촬영한 셀피selfie의 양이 상상 이상이라는 뜻이리라. 스칼렛 요한슨과 리한나의 세미 누드 셀피는 해커의 소행으로 공개된 경우다. 킴 카다시안과 패리스 힐튼은 자기애를 넘어 섹스 비디오 촬영까지 진도를 나갔고, 둘의 섹스 비디오는 결국 유출되어 만인이 관람하게 되었다. 사생활 유출의 시원은 1995년 타미 리와 파멜라 앤더슨이 찍은 섹스 비디오일 것이다.

촬영 장비가 전문가의 전유물에서 일반인의 소지품으로 이동하면서 생긴 화끈한 소동이 은밀한 사생활 셀피 유출이다. 제 누드와 정사를 촬영하는 동력은 과잉된 자기애에서 나올 텐데, 유출된 유명인 섹스 비디오의 원조인 파멜라 앤더슨이 거울 보길 두려워하는 〈거울 공포증 환자〉라니, 알다가도 모를 일이다. 과잉된 자기애로 망신을 당한 남성도 있다. 뉴욕 시

김쎌, 「자화상」(Selfportrait, 2012).

하원 의원 앤서니 와이너Anthony Weiner는 소녀들을 꼬일 목적으로 자신의 세미 누드 사진을 발송하다가 들통이 나서 사죄 기자 회견까지 열었다. 하지만 여기까진 서곡에 불과하다. 유명 인사의 누드 셀피와 섹스 비디오 유출은 전체 매장량 가운데 극히 일부임에 분명하다.

매장량의 본진은 전 세계에서 끊임 없이 촬영되고 있을 무명인의 누드 셀피와 섹스 동영상이다. 인터넷을 조금만 흔들어도 무명의 나르키소스들이 우수수 떨어져 내린다. 누드 셀피 유출로 개인이 겪는 고초를 충분히 지켜봤음에도, 자신의 알몸과 정사 장면을 촬영하려는 유행은 대세가 된 것 같다. 우물에 비친 제 모습에 매혹되어 물에 빠져 죽은 나르키소스의 결말과도 유사하다. 과도한 자기애에서 비롯되었을, 보통 사람의 누드 셀피와 섹스 비디오가 영리를 목적으로 찍었을 리 없다. 그렇지만 전문 외설 사이트들은 〈아마추어〉 코너를 독립적으로 관리할 정도로 일반인 셀피는 풍부한 포르노 공급원이 되었다. 네티즌이 퍼블리즌으로 불리는 이유는, 사생활의 비밀과 공개를 동시에 중시하는 모순을 지녀서다. 비밀리에 기록한 자기애를 과시욕 때문에 공개해 버리는 모순. O양 사건, A양 사건 등 숱한 〈양들의 침묵〉은 이런 모순 때문에 계속 반복된다. 지구촌 도처의 컴퓨터와 스마트폰 하드디스크의 총합은 누드 파일과 섹스 파일이 초과 매장된 자기애의 보고(寶庫)일 게 명백하다.

만인에게 유출된 리한나의
세미 누드 셀카, 2009.

자발적으로 올린
일반인들의 누드 셀카.

미켈란젤로 카라바조
Michelangelo Caravaggio,
「나르키소스」(1599).

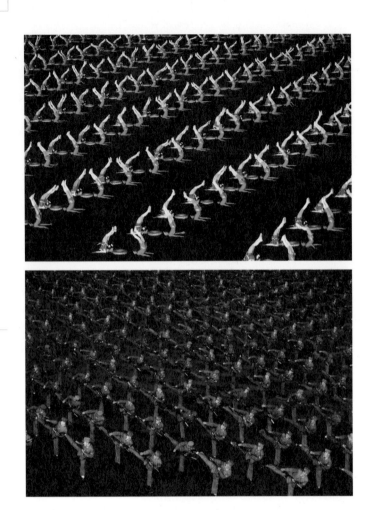

노순택, 「붉은 틀_I_35」(2005), 「붉은 틀_I_74」(2005).

대중 장식, 그 양면적인 아름다움

「추상이 그러했듯이, 대중 장식도 양면성을 지닌다.」

문화 비평가 지그프리트 크라카우어Siegfried Kracauer가 틸러
걸Tiller Girls의 군무를 보고 내린 평가는 이랬다. 1920년대
유흥문화인 틸러 걸의 군무에서 관전 포인트는 팔 다리를
기계처럼 일치시키는 늘씬한 여성 무용수들에 있다. 아름다운
틸러 걸의 군무에서 크라카우어는 어떤 양면성을 본 걸까?
여성 무용수들의 총화 단결로 기하학적으로 미를 만들지만,
그 표면적인 화려함 뒤로 무용수 개개인의 존재감은 인멸될
것이므로 양면적이란 얘기이다.

대중 장식은 인간 군상을 동원해서 질서 잡힌 시각적 패턴을
만드는 것인데, 특히 전체주의 사회에서 유행했다. 지도자의
절대 권력을 그가 다스리는 구성원들의 일치단결된 인체미로
과시할 목적인 게다. 재미있는 역설은, 피지배자를 동원해서
만든 화려한 〈대중 장식〉의 목적이 지배자의 권력 과시에
있음에도 피지배자인 군중은 〈대중 장식〉에 환호를 보낸다는
점이다. 대중 장식이라는 아름다운 형태는 권력자를 지지하는

기능을 따른다.

조선 시대의 궁중 기록화와 의궤도(帙圖)는 조정의 주요 행사를
궁중 화원들이 완성시킨 역사화다. 이 그림들은 화원들의
집단 창작의 산물이어서 화원 개개인의 개성이 드러날 틈이
없고 철저히 규범에 따라 통일된 화풍의 그림을 만들어야
한다. 좌우로 정렬한 인물하며, 안정적인 대칭 구도하며, 정면
부감으로 바라본 궁중 기록화는 단순한 사료적 기록의 차원을
떠나 왕실의 권위를 안정적으로 과시하는 기능을 따를 것이다.

군주제가 사라진 오늘날. 현대적 대중 장식을 독점적으로
실현하는 거점에 군대가 있다. 절도 있게 오와 열을 맞춰
행군하는 군 열병식의 배후로 서열의 확인, 남성미 숭배, 애국적
연대감 같은 가치들이 녹아 있다. 기계처럼 팔다리를 일치시킨
병사들의 인체는 경건함을 준다. 숭고미란 웅대한 자연 앞에서
느끼는 두려움과 경외감을 뜻하는 것이었으나, 일찍이 헤겔은
절대왕정이 보장된 동양권 예술에서는 숭고미가 관찰될 수
있다고 설명한 바 있다. 오와 열을 맞춰 기계처럼 밀려오는 군
열병식이나, 정교하게 계산된 집단행동으로 드넓은 경기장에
커다란 그림을 그려 넣는 북한의 아리랑 공연은 인공적으로
제조된 현대적 숭고일 것이다. 아름다운 형태와 전체주의
옹호라는 기능을 함께 보장하는 양면적인 숭고.

최득현, 「낙남헌양로연도」(1795).

디오니소스의 상징물인 남근상　　화려하게 금박을 입힌　　아프리카 민예품 나무로 만든
(B.C. 400), 그리스 델루스 신전.　　여성 자위 기구.　　　　　　남성기, 19세기.

형태는 기능을 따른다

인조 남성기의 족적은 길다. 그 원조쯤 될 기원전 디오니소스를
기린 델로스 신전의 남근상은 그 후로 제작된 모든 인조
남성기의 원형이 되었다. 비현실적으로 과장된 크기와 형태.
숭배용으로 제작된 고대의 인조 남성기가 현대의 개인
소유물로 전용된 예로 여성 자위 기구를 들 수 있다. 물론
여성 자위 기구는 고대에도 있었지만, 현대적 인조 남성기는
암시장이 아닌 공개적 유통망으로 거래되는 소유물이 되었다.
그리고 개인의 소망을 실현시키는 점에서 델로스 신전의
남근상만큼 기복(祈福)적이다.

여성 자위 기구의 외관은 본능의 민낯을 검열 없이 재현한
것 같다. 저돌적으로 달려드는 괴물 모양의 디자인은 중국산
특유의 조악함만으론 설명되지 않는다. 수치심의 하한선까지
내려온 욕정을 디자인으로 옮기자니, 여성 자위 기구들이
하나같이 포악한 모양을 띠게 된 것 같단 말이다. 표면에
요란하게 부착된 돌기, 민감한 속살을 배려한 실리콘 소재,
다면적인 자극을 위한 구슬 회전, 회음부와 음핵을 함께
자극하는 구성, 항상 발기된 외형까지. 여성 자위 기구의 형태는

기능을 따른다. 남성의 실제 성기를 능가하는 점에서, 인조
남성기는 고대 남근상처럼 숭배 가치까지 획득한다.

동서고금에서 두루 제작된 남근상은 생식 능력 다산 풍요 등을
상징하는 도상이었고 문화적 가치까지 인정받았다. 그렇지만
남근상이 널리 제작된 데에는 여성보다 남성이 우위에 있음을
과시할 목적이 더 컸다. 고대 남근상을 계승했어도 현대적
인조 남성기의 기능은 전과 같지 않다. 미술 평론가 도널드
쿠스핏Donald Kuspit은 여성 예술가 루이스 부르주아Louise Bourgeois의
남근상 작품 「소녀」(Fillette, 1968)의 거대한 크기를 두고, 〈여성
욕망의 크기〉라고 풀이하기도 했다. 자위 기구를 소유한
여성이 남성 없이도 오르가즘에 이르듯이, 여성 예술가가
재현한 남성기의 의미는 여권 회복에 대한 우회적인 메시지
같기도 하다. 부르주아의 작품 외관은 엄연히 거대한 남근인데,
제목은 어린 여자를 뜻하는 〈소녀〉로 붙인 걸 봐도 말이다.

언제나 발기된 성기 모양을 띤 여성 자위 기구의 디자인처럼,
부르주아도 커다란 남근상을 만들어서 그것을 제작한 자신과
작품을 소유할 누군가에게 오르가즘의 주도권을 건넨 것 같다.

고대 남근상이 남성 우월을 요란하게 과시하느라 우람한
크기에 이르렀다면, 정보 사회는 거추장스러운 크기를
누락시킨 〈보이지 않는 남성기〉를 고안했다. 실체를 갖지 않는

어플리케이션 자위 기구가 조용히 공유되고 있으니 말이다. 남성기가 어플리케이션으로 둔갑하면서 투명한 비물질만 남았다. 다만 부르르 떨리는 진동으로 존재감을 확인받는다.

이미정, 「pink lens effect」(2009).

아이팟과 연동해 음악을 청취하며
자위하는 바이브레이터(OhMiBod, 2006).

초미니 교복이 유행이 된 일산 학교의
풍경을 다룬 SBS 방송 화면.

실재계와 상상계 사이의 소녀들

연예 기획사 SM엔터테인먼트의 성공기를 담은 영화 「I AM.」은
무명 연습생이던 가수들이 매디슨 스퀘어 가든에 서기까지
한국 아이돌의 수련기를 보여 주는 다큐멘터리이다. 영화
속에서 가창력을 탓하는 세간의 비난에 서운함을 토로하는
소속 가수들의 인터뷰도 나온다. 가수의 품질을 가창력만으로
평가하는 잣대는 시각 정보의 비중이 커진 시대에 어울리지
않는다. 그렇지만 한국 아이돌의 성공이 화성보다 화보에
있음도 부인할 수 없다. 포화 상태에 빠진 걸그룹 생태계는
가창력보다 신체 노출을 생존 전략으로 삼는다.

군 위문 순회공연에 초대되는 육감적인 여성 무희들이
군부대 울타리에 갇힌 젊은 군인의 욕정을 해소시키는
고육지책이듯이, 걸그룹의 노출 전쟁은 엄격한 한국 사회에서
해소되지 못하고 방황하는 욕정들을 위한 우회적인 탈출구일
수 있다. 하지만 나이에 걸맞지 않게 농염한 화보형 가수로
다듬어진 미성년 소녀들이 소비자의 욕구만 충족시키는 것
같진 않다. 한창 시절의 자기애를 발산하려는 욕구를 무대
위에서 대리 해소하는 것처럼 보인다. 한국 걸그룹 풍년은

시대착오적인 도덕이 묶어 놓은 리비도*libido*가 엔터테인먼트의 가면을 쓰고 대폭발한 현상 같기도 하다. 예능 방송은 한껏 과시하고픈 한철의 섹스어필을 견제받지 않고 과시할 수 있는 비상구인지도 모른다.

대중 스타 마돈나를 미래의 여성주의자라고 규정한 카밀 파글리아*Camille Paglia* 같은 〈반여성적 여성주의 학자〉도 있다. 여성의 섹스어필을 독보적 재현 무기로 삼는 여성 예술가들도 많이 등장하고 있다. 이들은 포스트 여성주의 아티스트로 평가를 받는다.

걸그룹이 우리 사회의 신드롬으로 등장하기 전후로, 전국 일선 중고교의 여학생도 〈하의 실종 패션〉을 만들어 노출 경쟁에 가세했다. 치마 라인으로 상징되는 미성년자의 자기애 과시는 구시대적 윤리가 지배하는 낡은 사회 분위기에 대한 반격 같기도 하다.

엄격한 성 윤리에 지배받는 한국 사회이지만, 핫팬츠와 미니스커트를 한 미성년 걸그룹이 쏟아져 나오는 현실을 저지할 순 없다. 젊은 여성의 노출 경쟁을 허용하고 묵인하는 유일한 단서는 〈예능〉이라는 양해다. 전국 여학생의 선택을 받은 미니스커트 교복은 일선 학교에서 단속할 수 없는 현상이 되었다. 욕망과 검열 사이로 깊은 강이 흐르는 사회는 병들고 말 것이다.

교복 치마를 줄여 입은 여학생들.

오수진, 「소녀시대」(2013).
캔버스에 유화, 91x91cm

바람둥이 돈 조반니의 시종이 돈을 잊지 못해 온
돈나 엘비라에게 돈의 옛 연인 목록을 읽어 주는
오페라 「돈 조반니」의 한 장면.

바람둥이의 등급

「이탈리아에서 640명, 독일에서 231명, 프랑스에서 100명, 터키에서 91명. 그런데 스페인에서는 무려 1,003명의 여자랑 놀아났다니까요!」 모차르트 오페라 「돈 조반니」에서 바람둥이 돈 조반니의 시종 레포렐로가 주인을 잊지 못해서 찾아온 옛 연인 돈나 엘비라에게 돈 조반니의 여성 편력을 읽어 주면서 정신 차리라고 충고하는 아리아의 일부다.

이 허구적 바람둥이의 캐릭터를 만드는 데 참조한 실존 바람둥이 카사노바는 회고록에서 122명의 여성과 동침했다고 밝힌다(122명이 정말 전부일까?). 자신의 능력과 자존심을 추켜세우려고 지난 시절 동침한 여성의 머릿수를 부풀리는 건 남성 문화에서 가장 손쉽게 통하지만 검증할 수 없는 자랑질이다.

유전자를 널리 퍼뜨리려는 형질 때문에 여성보다 남성의 바람기가 몇 갑절 발달했다는 진화론도 있다. 그럼에도 불구하고 바람기가 타고난 남성 집단 중에서 유별난 바람기의 소유자들이 있다. 바람둥이, 플레이보이, 카사노바 등으로

불리는 이 소수 집단은 현실과 허구의 세계 모두에서 출현한다.
바람둥이는 공동체에서 지탄과 추앙을 함께 받는다. 심지어
여성조차 요주의 인물로 바람둥이를 기피하면서도 형언할
수 없는 매력을 느끼기도 한다. 이처럼 성적인 부정(不貞)
행위는 상반된 평가를 받곤 한다. 바람둥이 신화가 세간에서
지속적인 관심을 받으면서 회자되고 발전하는 이유다.
항간에서 바람둥이라는 용어는 세심한 구분 없이 쓰이지만,
바람둥이에도 엄연히 급이 있다. 매춘으로 실적(!)을 채우는
고만고만한 오입쟁이나, 지위를 악용해서 성추행을 일삼는
자와 진골 바람둥이 사이에는 깊고 넓은 강이 흐른다. 진골은
여성이 그에게 다가와 꽂히도록 하는 고유한 기품이 있다. 아마
진골 바람둥이는 단정한 용모, 정중한 사교성, 막연한 신뢰감,
배려 깊은 인내심, 상대의 속내를 읽는 독심술, 예술가의 자질
등을 갖췄을 것이다.

골프 스타 타이거 우즈의 외도와 전직 미대통령 빌 클린턴의
부적절한 관계가 한국 사회에서 터졌다면 그들은 경력과
명예에 치명타를 입고 영영 재기 불능에 빠졌을 것이다.
미국 사회의 관대함이 이들을 구원한 셈이다. 훈장 헤아리듯
정사 횟수를 채우는 하수 바람둥이가 아닌, 결혼 제도에
역행하는 자유연애가인 고수 바람둥이는 본질적으로 기성
가치에 역행하는 예술의 기질과 닮은 지점이 있다. 진골이건
육두품이건 바람둥이는 세상이 던지는 시기와 지탄의 돌을

맞으면서 가던 길을 계속 간다. 남들의 몇 갑절을 즐겼는데
그 정도 시기와 지탄쯤은 감수해야!

타이거 우즈의 외도를
특집 보도한 언론들, 2009.

최혜경, 「G's Hard Drive」(2013).

사교(社交)와 사교(邪敎) 사이

난교란 연인과 섹스를 둘러싼 사회적 합의에 가장 과격하게
저항하는 연애의 한 형식이다. 이 같은 반체제적 성격에도
불구하고 난교 파티는 고대로까지 기원을 거슬러 올라갈 만큼
황홀경을 동반한 신성한 의식으로 간주될 만큼 긴 역사를 갖고
있다. 여러 남녀가 뒤엉켜 혼음을 즐기는 난교 파티는 가공된
이야기 속에 때때로 출현한다. 바커스 축제를 묘사한 고전
회화도 있지만, 근친상간 혹은 난교 파티를 연상시키는 화가
에릭 휘슬Eric Fischl의 현대적 그림들은 미국 중산층의 따분한
삶을 문란한 성적 유희로 빗댄 것 같다. 난교를 삽입한 영화도
많이 있다.

「아이즈 와이드 셧」(1999)은 고풍스러운 19세기 저택에서,
가면으로 신분을 가리고 난교 파티를 거행하는 특권층의
비밀스러운 유희를 보여 준다. 엄숙한 의식(儀式)이 거행되는
이들의 난교 파티는 선택받은 계급적 연대감까지 확인하는
의식처럼 보인다. 이에 반해 「숏버스」(2006)에 나오는 인류을
거스르는 난교 장면은 비주류의 자기도취처럼 묘사된다.
상식적인 애정관에 저항하는 만큼 예술이 묘사하는 난교는

반윤리와 반미학에 집중한다.

난교는 허구적 상상력으로 묘사되지만, 현실에서도 난교 파티는 벌어진다. 중국 공산당 고위 관리들이 포함된 집단 난교 모임이 관리 소홀로 120장의 혼음 사진이 유출되기도 했다. 고대의 난교 파티가 오늘날에도 비밀 회합으로 이어 가는 모양이다. 현대에서 난교 파티는 변형된 공개 파티의 모습으로 출몰하기도 한다.

홍대 클럽 데이 때 어느 클럽은 경품 이벤트로 모텔비를 지급하겠다는 광고를 내놨다. 이 이벤트는 언론과 여론의 포화를 맞고 결국 무산되었다. 클럽 안에 모인 소수에게 성적 쾌락을 안배하는 파티의 규칙을 클럽 밖의 다수는 용인할 수 없었을 게다.

대등하게 비유될 순 없어도, 예술계도 감식안을 보유한 극소수의 공동체다. 난교 파티가 취하는 엄숙한 의례와 가면이 외부의 간섭에서 이들을 보호한다면, 예술계에서 쓰이는 난해한 용어는 보통 사람과 예술 공동체를 가르는 암호가 된다.

최혜경, 「I got the mold pussy
for tummy sex」(2014).

모텔비를 경품으로 내건 어느 클럽의
홍보 포스터, 2011.

뇨타이모리라 일컬어지는
일본의 알몸 초밥.

먹고 싶은 것에 관해

섹스를 식사에 비유하거나, 성기를 음식에 비유하고 싶은
유혹이 있다. 섹스와 식사를 유비하려는 건 본능에 가깝다.
둘의 연관성을 묘사한 오랜 원조로 구약 성경에 적힌 선악과를
들 수 있다. 사과라고 믿어지는 금단의 열매는 처녀성으로
해석된다. 성적인 일탈을 금단의 열매에 빗대어 공동체가
지키려는 성 윤리의 기준선을 제시한 우화일 것이다.

절제되지 않는 식탐을 한가득 쌓아 올린 고열량 음식 더미로
재현하고, 그걸 〈음식 포르노*food porn*〉라고 칭하는 것도 섹스와
식사의 연관성 때문에 만들어진 말일 거다.

사랑을 고백할 때 초콜릿과 사탕을 건네는 관습은, 성적인
호감을 음식으로 은유한 가장 완화된 버전이다. 외형이 닮은
먹거리들이 남녀 성기에 무수히 비유되어 왔다. 외성기인
남성기에 비유된 오이나 바나나 같은 먹거리보다, 내성기인
여성기를 비유한 먹거리의 수가 압도적으로 많은데, 여성이
섹스 체위에서 수세적인 포지션에 취하기 때문일 게다.

뇨타이모리(女體盛り)는 알몸 초밥이다. 뇨타이모리는 섹스를
식사에 비유하려는 본능 같은 유혹이 음식 문화로 귀결된
경우다. 뇨타이모리는 알몸 위에 초밥을 얹어 제공하기 때문에
위생과 윤리상의 문제를 일으킨다. 일부 국가는 뇨타이모리를
단속하지만 뿌리 뽑히진 않는다. 그만큼 강한 수요가 있다.

뇨타이모리를 우회적으로 차용한 걸그룹 〈레인보우 블랙〉의
「차차」뮤직비디오는 식욕을 돋우는 단 음식과 육감적인 여성
멤버들의 각선미를 선반 위에 병렬시켜서 섹스어필한다.

젖꼭지와 성기를 음식과 장식물 따위로 아슬아슬하게 가린
뇨타이모리를 대접받는 손님이 지켜야 할 매너가 있다. 음식을
알몸에 얹은 모델에게 말을 걸지 말 것, 인체는 눈으로만
보되 만지지 말 것, 초밥은 젓가락으로만 집을 것 등이다.
뇨타이모리는 음식의 빈약한 품질을 만회하려고 식객의
감각을 분산시키려는 상술 같기도 하다. 그럼에도 뇨타이모리
문화가 유지되는 이유는, 좌절된 성욕을 식욕으로 대체하려는
보통 사람의 보상 심리에 화답하는 식문화이기 때문일 거다.

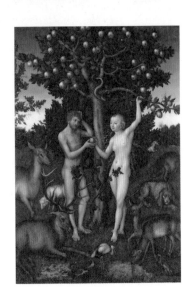

영화 「스시 걸」(2012)의 한 장면.　뇨타이모리.

루카스 크라나흐 엘더Lucas Cranach the Elder,
「아담과 이브」(1526).

잡지 『베니티 페어』의
1992년 8월호 커버 사진.
데미 무어의 알몸 보디 페인팅.

보디 페인팅, 벗은 걸까 입은 걸까

보디 페인팅은 호소력이 높다. 몸으로 말해 주니까. 알몸과 그림이 뒤엉켜 보일 듯 보여 주지 않는 전략을 쓴다. 상업 광고와 절박한 사정을 호소하는 단체가 판촉 수단으로 보디 페인팅을 택하는 이유이다. 동물 보호 단체 PETA(People for the Ethical Treatment of Animals, 윤리적으로 동물을 다루는 사람들)의 활동가는 알몸을 여우처럼 분장하고 거리에서 모피 반대 시위를 한다. 집창촌 폐쇄에 반대한 영등포 집창촌 종사자들은 생존권 보장을 요구하며 벗은 몸에 페인팅을 올렸다. 보디 페인팅은 주목과 은폐를 동시에 가능하게 한다. 보디 페인팅은 시선을 집중시키되 시위자의 신원을 보호해 준다. 전쟁터의 군인이 적에게 노출되지 않으려고 얼굴에 바르는 위장 크림과 같은 효과다. 시선을 모으되 호기심을 남기는 이중성 때문에 보디 페인팅은 축제 시위 광고 등에서 두루 호출된다.

보디 페인팅의 포인트는 알몸인지 아닌지 판단할 수 없는 모호함에 있다. 인체의 윤곽선을 고스란히 드러냈으니 알몸이지만, 피부과 생식기를 그림으로 덮었으니 알몸이 아니다. 보디 페인팅은 벗었으되 벗었다고 할 수 없는

⟨벌거벗은 임금님⟩ 되기이다.

보디 페인팅의 역설은 메시지의 전달에도 개입한다. 동물
보호라는 메시지와 생존권 보장이라는 결의를 드러내는
시위자의 절박함은 보디 페인팅의 선정성이 삼켜 버린다.
보디 페인팅 시위자를 바라보는 군중은 피부를 얇게 덮은
메시지보다 메시지가 가린 알몸에 주의한다. 탐나는 건
포장지가 아니라 그 속의 내용물이다.

예술도 보디 페인팅을 활용한다. 1960년대 누보 레알리즘Nouveau
Réalisme 예술가 이브 클랭Yves Klein은 나체 여성들의 몸에 파란
물감을 칠해서 바닥에 몸 도장을 찍었다. 여성의 알몸과 알몸이
찍힌 파란 흔적은 작품으로 남았지만 정작 작품의 메시지가
뭔지는 여전히 모호하다. 그렇지만 그 모호함 때문에 작품이
평가 절하되는 일도 없다. 그 알몸 퍼포먼스는 매우 거창한
작품 제목을 갖고 있다.「청색 시대의 인체 측정학」(Anthropometries
of the Blue Period, 1960).

영등포 집장촌의 시위자들, 2011.　　　　이브 클랭의 알몸 퍼포먼스.

버락 오바마, 빌 나이Bill Nye와 닐 디그래스 타이슨
Neil deGrasse Tyson의 셀피, 2014.

얼굴값, 자화상부터 셀카까지

연예인의 셀카 공개는 〈동안 여신의 종결자!〉, 〈민낯까지 이
정도일 줄은!〉, 〈완전 귀요미〉, 〈조으다〉 등과 같은 네티즌의
전폭적인 지지와 높은 조회 수를 유도하는 인기 보증 수표다.
홍보 매니저 없이 자신을 알리는 손쉬운 방법은 바로 〈스스로
만인에게 드러내기〉이다.

거울에 비친 제 얼굴을 관리하는 직업 성격 때문에 연예인의
자기애는 타의 추종을 불허할 것이다. 제 얼굴을 비춘 거울과
카메라 액정은 나르키소스가 바라본 호수와 동일하다. 자기
모습을 촬영한다는 셀피selfie라는 신조어를 옥스퍼드 대학
출판사는 〈2013년을 대표하는 단어〉로 선정했다. 셀피는
현대의 일상사가 됐다.

화가가 거울에 비친 제 모습을 보고 자화상을 그린다. 셀피를
찍을 때 최상의 얼짱 각도와 표정을 지어 보이며 자기애를
숨기지 못하는 셀피 중독자처럼, 예술가의 자기애도 뒤지지
않는다. 군중 속에 자신을 슬쩍 집어넣은 경우는 허다하고,
자신을 예술가의 수호성인 성 누가에 빗대거나, 급기야 예수의

이목구비와 유사하게 그려 신성하게 표현한 경우도 있다.

연예인이 쏟아 내는 엄청난 셀피의 분량과 화가가 탐닉하는
자화상은 이들의 자의식이나 자기애의 결과물일 테지만,
이들의 얼굴을 걸핏하면 확인하고픈 대중의 욕구가 있으니
연예인도 셀피를 찍어 대는 것이다. 인물의 이목구비를 직접
확인하려는 건 진화된 본능인 모양이다.

흉악범의 얼굴이 초상권 보호로 모자이크 처리되면, 분개한
대중은 가려지지 않은 흉악범의 얼굴 사진을 기필코 발견해서
만인과 공유하고 만다. 사정이 이러니 인체 중 얼굴값이 최고
아니겠나.

자신을 흡사 예수처럼 묘사한
알브레히트 뒤러Albrecht Düre의
자화상(1500).

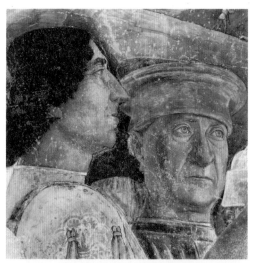

안드레아 만테냐Andrea Mantegna는
이탈리아의 명문 콘자가Gonzaga 가문의
프레스코화에 본인의 얼굴을 그려 넣었다.

자기애의 화신 반 고흐가 전근대에
이미 확립한 얼짱 각도와 특유의 붓질로
자신을 자신을 불타오르듯 그렸다, 1889.

위키리크스의 폭로 영상 〈부수적 살인〉은
보이지 않는 위치에서 가한 총격으로 민간인이
살상된 화면을 담았다, 2007.

응시의 성역, 훔쳐보기의 이면 합의

훔쳐보기란 정당한 절차로는 충족되기 힘든 응시의 욕망을 채우려는 바라보기의 편법이다. 시각 예술가도 훔쳐보기를 인용한다. 훔쳐보기는 응시의 비선(秘線) 라인쯤 되는데, 수요층이 꽤 두텁다. 찍는 쪽은 찍히는 쪽의 사소한 실수와 사생활이 일방적으로 폭로할 수 있기 때문에, 몰카는 찍는 쪽과 찍히는 쪽의 관계를 비대칭으로 만든다. 이 떳떳치 못한 바라보기 방식은 지하철 성추행 현장을 비롯한 범죄 현장을 기록한 증거 자료로 채택되면서 정당성을 인정받기도 한다.

그럼에도 훔쳐보기의 쟁점은 찍는 쪽에 편향된 관계의 비대칭에 있다. 위키리크스가 2010년 폭로한 미국 정부의 미공개 자료에 〈부수적 살인Collateral Murder〉이라는 제목의 몰래 찍은 영상물이 있다. 2007년 미군 아파치 헬기가 8백 미터가 떨어진 원거리에서 민간인과 기자 십여 명에게 총격을 가한 영상 기록인데, 총격 직전부터 헬기 안의 가해자들은 피해자들 몰래 이들을 숨어서 보고 있었다.

응시는 시각 예술 창작과 감상의 교차점이다. 창작자는 보면서

작품을 제작하고, 작품은 보는 이의 감상을 통해 완성이 된다. 훔쳐보기는 시각 예술가에게도 유용한 방법이었다. 마르셀 뒤샹이 비밀리에 제작한 최후의 작업 「주어진 것」(Etant Donnés, 1946~1966)은 다리를 벌리고 누운 나체 여성을 관객이 구멍을 통해 엿보도록 설계된 작품이다. 반미학자 뒤샹은 훔쳐보기의 은밀한 쾌락을 공식 무대 위에 올린 셈이다. 야스민 샤틸라Yasmine Chatila는 맨해튼 유리창 너머로 훔쳐본 맞은편 건물 사람들의 사생활을 사진에 담았다. 알프레드 히치콕의 「이창」(1954)을 오마주 한 샤틸라의 사진은 법에 저촉되는 부도덕한 촬영이지만 언론의 주목을 받았다. 훔쳐보기는 이 시대가 낳은 응시법이 되었다. 사생활 침해와 방송 윤리의 논란에도 불구하고 예능 방송의 시청률을 보장하는 건 몰래 카메라다. 이 시대에 훔쳐보기는 넘볼 수 없는 성역으로 자리 잡았다.

일명 〈신도림행 지하철 성추행〉 사건.
촬영 영상이 유포되자 용의자가
자수하면서 일단락되었다, 2010.

야스민 샤틸라,
「독신남, 월가 금요일 11:34 pm」
(The Bachelor, 2009).

파키스탄에서의
미국 CIA 드론 공격을
반대하는 포스터.

짙은 눈화장으로 20대처럼
보이는 아역 배우
클로이 모레츠.

페트루스 크리스투스Petrus Christus, 「샤르트르회
수도사의 초상」(Portrait of a Carthusian, 1446).
그림 하단에 착시를 일으키는 파리가 그려져 있다.

눈빛 서명

작품의 우월함을 더하기 위해 손품을 제일 적게 쓰는 방법은, 15세기에 유행했던 작은 파리 한 마리를 그림에 삽입하는 거다. 화면 한 모퉁이에 정밀하게 그려진 파리 한 마리를 본 관객은 그걸 진짜 파리로 오인한다. 정교한 재현 능력을 화면에 삽입한 작은 파리 한 마리의 묘사로 인정받는 거다. 현대 미술사의 패러다임을 바꾼 사건들 중에는 손품을 적게 쓴 해프닝이 꽤 많다. 피에로 만초니 Piero Manzoni는 여성의 알몸에 자신의 서명을 남겨 〈살아 있는 조각〉이라고 불렀다. 미술의 생성 원리를 자조적으로 풍자한 거다. 현대 미술에서는 대단치 않은 일상품을 예술가가 서명을 넣어 예술품으로 둔갑시키는 경우가 많기 때문이다. 예술가의 서명은 사소한 제스처에 불과하지만 미학적인 정당성을 부여한다. 이목구비의 한 부위를 공략해 인상 전체를 바꾸는 기술은 눈 화장이다.

눈 화장이 바꿔 놓는 건 다만 아이라인의 일부가 아니다. 눈 화장은 인품과 정체성까지 변하는 또 하나의 페르소나를 만든다. 눈 화장은 빈 여백에 풍성한 표현력을 채우는 가장 효과적인 방법이다. 화장을 한 눈매와 눈꼬리는 전에 없던

표정과 감정을 확보한다. 삐죽 올린 눈꼬리 화장은 청소년 시절 손연재를 20대 처녀처럼 만들었고, 아역 배우 클로이 모레츠(1997~)도 농염한 팜므 파탈로 돌변시킨다. 예능 방송으로 털털한 캐릭터를 굳힌 이효리도 눈 화장을 통해 다시 가수로 되돌아온다. 「미스코리아」에서 눈꼬리를 올린 그녀의 마스크는 예능 방송에서 본 그녀가 아니다. 세간에서 잊힌 철 지난 여배우가 재기를 위해 던지는 가장 큰 무리수가 누드 화보 촬영이라면, 눈 화장은 최소한의 손품으로 자기 정체성을 쇄신하는 기술이다.

하지만 눈매로 각인된 인물은 아이라인의 굴레에서 벗어나지 못한다. 스모키 아이라인으로 각인된 브아걸의 손가인을 생각해 보자. 우연히 눈 화장을 지운 손가인은 완전히 다른 페르소나로 주저앉고 만다.

남녀의 불륜을 연구한 철학자 리처드 테일러Richard Taylor는 〈낯선 두 사람 사이에 오가는 눈빛만으로도 일련의 의미 있는 사건이 일어났거나 충분히 일어날 가능성이 있음을 깨닫게 된다. 대다수의 불륜, 아니 거의 모든 불륜이 바로 이렇게 시작된다〉고 풀이했다. 〈눈빛은 무의식적으로 작용하기 때문에 솔직한 감정을 숨길 수 없다〉고도 말했다. 눈은 말을 못하지만, 육감의 메시지를 전달하는 가장 신뢰할 만한 인체 기관이다.

이효리 「미스코리아」(2013) 앨범 재킷 사진.　　다루마(だるま) 인형.

「여고괴담5 동반 자살」(2009), 포스터.

온몸 던져 표현한다

「여고괴담」(1998) 10주년 기념작의 포스터는 학교 건물 최고층 난간 위로 아슬아슬하게 올라선 여고생 네댓이 도열한 모습이다. 미성년자에게 스트레스의 진원지인 학교, 발육 중인 여학생의 육체 그리고 투신을 앞둔 이의 초조와 절망이 포스터에 모두 담겼다. 투신자살은 허구적 이야기가 단골로 차용한다. 무수한 자살의 경우 가운데 최고조의 초조감을 유발하는 게 투신자살이다. 투신자살 현장을 목격하지 않고도, 가공할 만한 시각적 충격은 충분히 상상할 수 있다. 고층에서 수직 낙하한 인체는 아마 산산이 부서질 것이다. 인체가 터져서 해체될지도 모른다. 홀로 숨어 실행되는 여러 유형의 자살에 비해 자살 현장으로 인파가 모이는 점도 투신자살만이 지닌 드라마다. 구경꾼과 구조 요원, 방송 취재원이 뒤엉킨 현장에서 무대를 장악하는 주인공은 높은 곳에 올라선 이다. 무대 위의 주연 배우처럼. 정상에서 아래로 떨어지는 투신자살은 몸을 던진 이의 위상 실추까지 함께 보여 준다. 온몸 던지는 자기표현의 극단주의는 심혈을 기울인 예술품을 해설할 때 쓰이는 수사법과 닮았다. 〈목숨을 걸고⋯⋯〉, 〈온몸을 던져⋯⋯〉, 완성한 작품들 말이다. 표현만 두고 보면 흡사

자살에 이르는 번뇌와, 작품 제작의 노고는 이렇게 닮았다.

투신자살은 하늘을 날 수 없는 인간이 허공에 일시적으로 몸을
띄운 대가로 생명을 내주는 거래다. 하늘을 나는 불가능한
미션을 사진 기록으로 남긴 예술가도 있다. 이브 클랭Yves
Klein은 유도로 단련된 인체를 허공에 던졌다. 그의 과단성은
주목받았고 미술사도 하늘에 몸을 던지는 예술가의 사진을
두고두고 인용했다. 그러나 사진의 진실은 같은 장소에서 찍은
사진 두 장을 합성한 것이었다. 한 장은 이브 클랭이 없는 공간
사진. 다른 한 장은 이브 클랭이 몸을 허공에 던진 사진이되
그 밑에서 동료 예술가 여럿이 거대한 방수포를 팽팽히 펼쳐
떨어지는 그를 받으려고 대기하는 사진. 이브 클랭의 조작된
사진 「허공으로의 도약」(Le Saut dans le vide, 1960)은 실제 투신이 만드는
시선 집중을 안전하게 차용한 것만으로도 히트를 쳤다.

투신자살률 1위라는 마포대교의 오명을 지우고자 자살을
만류하는 문구를 대교 위에 새긴 〈생명의 다리〉 리뉴얼 사업이
시행되었다. 그러나 생명의 다리로 조성된 마포대교는 사업
시행 후, 1년 동안 투신 사고가 오히려 4배 이상 급증했단다.
다리 난간 위로 자살을 만류하려고 새긴 문구들(〈무슨 고민 있어?〉, 〈잘
지내지?〉, 〈사노라면 언젠가는〉……)을 보노라면, 자살은 오로지 자살자의
몫일 수밖에 없겠다는 생각이 든다.

이브 클라인, 「허공으로의 도약」(1960).

중국 70주년 전승기념일 열병식은
세계적인 화제가 됐다, 2015.

전체주의적 집단행동이 주는 알 수 없는 감동

개인기와 체력에서 밀리는 한국 비보잉 팀이 비보잉의
종주국인 서구의 비보잉 팀들을 차례로 누르고 세계 비보이
경연 대회를 연이어 제패하는 까닭은 무얼까? 서열과
규율을 중시하는 집단 문화에서 자란 한국 비보이들이
팀워크를 형성할 때 유리하기 때문일 거다. 영화 「배틀 오브
비보이」(2013)는 개인주의 성향이 강한 미국 비보잉 팀이 한국
비보이의 대동단결 정신을 배워서 결국 결승까지 오른다는
이야기를 담고 있다. 팀워크는 구성원 사이의 위계질서와
집단주의를 강조하는 군대 문화의 산물이다. 그래서 팀워크는
때때로 개인의 표현주의를 중시하는 예술의 정반대편에 있다고
믿어진다. 그럼에도 팔다리와 인체를 기계처럼 일치시키는
비보잉의 집단행동은 예술적인 감동을 준다. 세계 각지에
팀워크의 우열을 가리는 경연 대회들이 개최되는 점도
주목하자. 군 의장대의 사열을 경연 무대에 올린 〈밀리터리
타투Military Tattoo〉는 탄탄한 관광 상품으로 둔갑할 만큼 인기다.
소총을 인체의 부분처럼 능란하게 다루는 제식 훈련은
경이롭고 아름답다.

호응은 열광적이다. 이런 집체 예술의 감동은 관객의 감정 이입에 있다. 일반적인 예술 감상은 예술가가 관객에게 작품을 제시하고 관객은 그것을 바라보는 것이다. 예술가와 관객 사이의 관계는 일방향성을 띤다. 반면 집체 예술에서 행위자와 관객의 관계는 양방향성을 띤다. 집체 예술은 구성원 사이에서 한 치의 오차만 발견되어도 실패로 간주된다. 관객은 한가롭게 바라보고만 있을 수 없다. 초조한 심정으로 집체 예술이 무사히 끝나기를 기원하게 된다. 관객은 어느덧 연민의 감정으로 집체 예술에 감정 이입을 한다. 관객은 가만히 구경하는 게 아니다. 심리적인 동참이 감동의 깊이를 만든다.

노순택, 「붉은 틀_l_64」(2005). 영화 「배틀 오브 비보이」(2013)의 한 장면.

마샬 아츠 트릭킹 배틀.

돌리고 돌리고 돌리고

비보잉의 다양한 파워 무브는 인체의 회전을 기본으로 한다.
등, 어깨, 머리, 손바닥, 무릎, 팔꿈치 따위를 축으로 해서
인체를 빙글빙글 돌리는 것이 비보잉의 밑그림이다. 무술의
대련을 차용한 마샬 아츠 트릭킹 배틀Marshal Arts Tricking Battle에서
상대를 제압하는 하이라이트도 기상천외한 인체 회전을 실패
없이 수행할 때 나온다. 피겨 스케이팅의 얼음 무대 위로
관객이 환호성을 쏟는 순간도 피겨 선수의 회전하는 인체에
가속이 붙을 때다. BMX 자전거 묘기를 포함해서 익스트림
자전거와 곡예의 정점은 균형 잡힌 회전으로 모아진다.
이처럼 극단적인 곡예 기술은 인체 회전을 필수로 탑재한다.
인체 회전은 왜 열광적인 환호를 끌어낼까? 회전은 주변에서
비일비재하게 관찰할 수 있는데 말이다. 그렇지만 회전하는
인체를 볼 일은 없다. 인체는 회전에 최적화되어 있지 않다.
일상에서 인체는 직선과 곡선으로 동선을 짠다. 인체를
빙글빙글 돌리는 건 탈신체적, 탈일상적 현상이다.

예술이 주는 감동이 탈일상적인 점을 감안하면, 갖가지
곡예 기술이 인체 회전이라는 탈일상적 장면에 주력하는

이유를 알 만하다. 회전은 자연의 섭리를 과학으로 풀 때 동원되는 용어다. 자전과 공전은 천체의 생리를 설명하는 회전 현상이고, 세차(歲差) 운동은 팽이의 회전 현상을 설명한다. 주변에서 관찰되는 모든 균형 잡힌 회전은 기계의 논리이지 인체의 생리가 아니다. 비보잉, 마샬 아츠 트릭킹, 피겨 스케이팅과 자전거 곡예가 구사하는 기하학적 조형미는 기계적 아름다움에 가깝다. 회전하는 인체는 일시적으로 유기체에서 무기체로 변신한다.

끝으로, 회전하는 인체는 엄청난 열량을 소모할 것이다. 이 사실은 뜻밖의 감동 요인이 된다. 열량 소모로 몸에 쌓인 리비도*libido*가 해소될 것이다. 관객은 갖가지 회전 묘기를 구경하면서 자신에게 누적된 리비도의 해소를 대리 체험하는 것 같다.

WFSC에서 김연아 선수의
비엘만 스핀, 2011.

서울에서 열린 레드불 비씨 원Red Bull BC1에서
인체 회전 묘기를 보이는 비보이 릴루Lilou, 2013.

더글라스 고든, 「커트 코페인, 앤디 워홀, 미라 핸들리,
마릴린 먼로로 분한 나의 자화상」(1996).

아무나 할 수 없는 파랑 머리

아델과 엠마가 건널목을 건너면서 마주친 촌각의 순간에도, 머리털 전체를 파랗게 물들인 엠마의 헤어스타일은 아델에게 깊이 각인된다. 두 여성의 사랑을 다룬 영화가 「가장 따뜻한 색, 블루」(2013)라는 제목을 쓴 것은 둘의 사랑에 엠마의 파란 머리털이 기폭제가 되었기 때문이다. 가수로 돌변한 여배우 줄리엣 루이스의 변신도 공연장에서 노래 부르는 그녀의 파란 머리색으로 확인된다. 자기 정체성의 변화를 호소하는 가장 효과적인 신호가 머리 염색이다.

피츠버그의 앤디 워홀 미술관은 앤디 워홀의 삐죽삐죽하게 튀어나온 헤어스타일에 착안해서 관객 참여 행사를 마련했다. 앤디 워홀의 헤어스타일을 크게 부풀린 가발을 허공에 매달고 관객의 기념 촬영을 유도한 거다. 아트 스타 앤디 워홀과 관객이 커다란 가발 아래에서 동기화되는 체험을 노린 해프닝이다. 앤디 워홀의 괴상한 헤어스타일은 진짜 머리털이 아닌 가발이었지만 분신처럼 그의 존재를 증명한다.

「커트 코베인, 앤디 워홀, 미라 힌들리, 마릴린 먼로로 분한

「나의 자화상」(Self-portrait as Kurt Cobain, as Andy Warhol, as Myra Hindley, as Marilyn Monroe, 1996)이라는 긴 제목을 한 사진 속에서 영국 아티스트 더글라스 고든Douglas Gordon은 금발 가발을 뒤집어쓴 자신을 보여 준다. 관객은 그의 사진에서 금발 아이콘으로 후대에 기억되는 4명의 명사를 손쉽게 떠올릴 수 있다. 금발 가발을 쓴 한 명의 남성에게서 얼터너티브 록 밴드 너바나의 자살한 보컬, 팝아트의 간판스타, 아동 연쇄 살인범, 50년대 섹스 심벌을 모조리 소환할 수 있다. 이 작품의 단순한 발상에서 개인의 정체성을 좌우하는 헤어스타일의 무게를 확인하게 된다.

머리색은 유전된 멜라닌 색소가 결정한다. 그래서 이 세상 모든 머리색은 큰 편차 없이 천편일률적이다. 머리 염색이 정상적 삶에서 탈주하는 상징적인 변신술로 통하는 이유이고, 과격한 헤어스타일이 하위문화의 아이콘으로 믿어지는 이유이다. 어느 평범한 회사원이 머리털 전체를 파란색으로 염색하고 출근할 수 있겠나? 보통 사람은 별난 머리 염색을 거리를 두고 구경할 뿐 자기 머리털을 그렇게 바꾸진 않는다. 앤디 워홀 가발 촬영 행사에서 보듯, 예술의 역할은 잔잔한 일상에 균열을 내는 것이지만, 대중은 그 균열에 일시적으로 동참하는 것에 만족한다. 파격적인 머리 염색도, 예술도 한발 뒤에서 구경하긴 쉽지만 정작 실행에 옮기긴 어렵다. 파랑 머리건 예술이건 아무나 못한다는 점에선 같다.

앤디 워홀 미술관의 워홀 가발
기념 촬영 행사, 2013.

M. C. 에셔, 「변신 III」(1967~1968).

변신이라는 히트 상품

아동용 로봇 완구로 시작된 「트랜스포머」는 실사 영화와
애니메이션 같은 문화 산업으로 확장되었다. 시리즈물로
생명을 계속 연장하는 것도 변신 로봇만의 아우라인지도
모른다. 변신 로봇의 매력은 단지 사륜구동 차량과 두
발로 직립한 로봇과 하늘을 나는 비행체를 몸체 하나에
구현시켰다는 점, 그 너머의 무엇일 것이다. 변신은 잘 팔리는
히트 상품이다. 변신 로봇도, 늑대 인간도, 드라큘라도,
구미호도, 지킬 박사와 하이드 씨도, 스파이더맨도, 결국 어떤
이의 고정된 정체가 극단적으로 변환되는 캐릭터들이다.
변신한 캐릭터가 악역을 맡을 때 그 변신은 현실의 부조리에
대한 은유로 해석된다. 9.11 테러 이후 쏟아진 영화 속 괴물들을
〈테러의 공포〉로 해석하는 게 한 예이다. 반면 변신한 캐릭터가
선한 역할을 맡는다면 현실의 부조리를 박멸하는 영웅을
기원하는 대중의 염원으로 해석된다.

「변신」(Metamorphosis, 1937, 1940, 1967~1968) 시리즈를 여럿 남긴 판화가
M .C. 에셔Escher의 작품은 왜 감동을 줄까? 하찮은 조각들을
연결시켜 예상치 못한 화면으로 귀결시키는 수학적 계산에 그

비결이 있다. 수상 동물이 육상 동물로 변형되거나, 육각형이 도마뱀 형상을 거쳐 이내 사각형으로 변형되거나, 하늘을 나는 새가 경직된 건물의 입방체로 흡수되는 과정을 에셔는 단지 일정한 패턴 속에 숨겨 놓았다.

무기체가 유기체로 물 흐르듯 변형되는 장면은 에셔가 「변신」에서 자주 써먹는 둔갑술인데, 이는 현대 공상 과학물이 애용하는 코드다. 공상 과학이 낳은 캐릭터들은 위기의 상황마다 최적의 변신을 반복한다. 불가능한 변신일수록 관객은 환호한다.

카프카의 소설 『변신』을 읽는 독자는 침대 바닥에 딱정벌레의 등껍질을 깔고 누워 허공으로 벌레의 다리를 허우적대는 인간의 모습을 상상할 수 있다. 아침에 일어나 거대한 딱정벌레로 변한 자신을 발견한 『변신』의 주인공 그레고르는 영업 사원이다. 카프카가 그를 영업 사원으로 설정한 이유는 현대 샐러리맨의 인생을 상징하기에 적합해서일 것이다. 닫힌 사회 구조 안에서 자유로운 신분 이동이 불가능한 현대인의 조건을 영업 사원에 빗대었으리라.

부족함 없는 특권층은 무수한 변신을 현실에서 실행할 수 있다. 초현실적인 권력은 그를 위기 때마다 구원한다. 특권층에게 변신은 현실이다. 반면 평범한 사람은 허구적 세계에서 변신 욕망을 해소한다. 변신 캐릭터의 수요가 높은 건, 일상 탈출의

압력이 높기 때문이다. 일반인의 두뇌에는 변신 곤충이
기생한다.

카프카의 소설 『변신』의 한 장면.

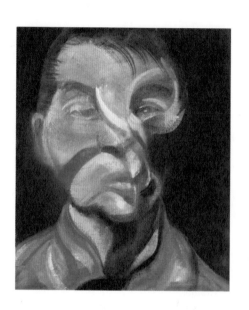

프랜시스 베이컨, 「자화상」(1972).

왠지 끌리는 일그러진 얼굴

얼굴은 정체성이다. 얼굴을 통해 우리는 누군가의 정체를
확인한다. 미지의 누군가가 장안의 화제 인물로 뜨면, 그의
숨겨진 얼굴은 기필코 색출되어 폭로되고 공유된다. 화제
인물의 이목구비를 확인하려는 욕망은 진화된 본능 같다.
그렇지만 〈얼굴 숭배〉에 저항하는 미적 움직임도 꾸준히
개발되었다. 가면이나 분장처럼 짙은 화장은 값비싼 얼굴
숭배를 버리고 새로운 페르소나를 창조하는 장치다. 새로운
출발을 위해 본명을 버리고 예명을 쓰는 것과 같다.

프랜시스 베이컨이 그린 해체된 얼굴의 초상화는 사실적으로
묘사하는 초상화의 관행까지 해체한다. 관행적인 초상화가
실제 얼굴에 충실하다면, 초상화의 관행을 버린 베이컨의
초상화는 자의적인 붓질로 특별한 페르소나를 완성한다.
베이컨이 그린 파편화된 초상화들은 모두 유사해 보이지만, 그
가운데에 펑퍼짐한 얼굴형과 특유의 헤어스타일을 한 베이컨의
자화상이 유독 눈의 띈다. 하나같이 일그러진 얼굴 그림 같아도
사소한 차이가 있다. 그 작은 차이점이 관객에게 해석의 지평을
열고, 베이컨 초상화에 독창성을 부여한다.

앨리스 쿠퍼, 키스 같은 하드록 그룹은 음악적 완성도보다 짙은 얼굴 화장으로 대중에 각인된 뮤지션들인데, 이 정도 얼굴 분장은 임계점도 아니다. 주류 헤비메탈의 하위 장르로 출발한 블랙 메탈 밴드의 멤버는 얼굴에 시체 화장corpse paint을 하고 무대에 오른다.

베이컨 초상화의 일그러진 얼굴이나, 블랙 메탈의 시체 화장이 타고난 정체성을 지우고 새로운 정체성을 획득한 경우라면, 만인에게 공용어로 통하는 감정의 가면도 있다. 뭉크Munch의 그림 「절규」(The Scream, 1893)에는 일그러진 얼굴을 한 해골형 캐릭터가 등장한다. 1893년 고안된 이 캐릭터는 고유 명사이지만, 보편적인 공포감을 전달하는 감정의 일반 명사다. 애니메이션 「심슨 가족」, 영화 「나 홀로 집에」(1990) 포스터도 뭉크의 캐릭터를 인용했고, 공포 영화 「스크림」(1996)은 뭉크의 작품 제목을 숫제 영어로 번역한 경우인데, 영화 속 살인범의 가면 디자인은 「절규」를 흉내 내어 야윈 얼굴에 가늘게 찢긴 입모양을 하고 있다.

뭉크, 「절규」(1893).　　　「스크림 2」(1997)의 한 장면.

네덜란드 블랙 메탈 밴드
카락 앙그렌Carach Angren.

빌리 도르너, 「도시 공간 속 인체들」.

행위 예술의 정중동

행위 예술은 대사보다 인체의 움직임에 의존하기에 무언극에 가깝다. 행위 예술은 인체로 구현 가능한 기대치를 뛰어넘을 때 감동을 만든다. 그런 이유로 극대화된 몸짓에 호소하거나, 감정 과잉에 치우치거나, 엄숙한 제의적 분위기로 몰아가는 등, 행위 예술은 다양한 충격 효과를 고안하기 바쁘다. 감정에 호소하지 않더라도 예술가가 몸을 움직인다는 건 환심을 사기에 충분한 이유가 된다. 어떤 형상도 묘사하지 않는 추상화는 관심을 받기 어렵다. 무명 시절 잭슨 폴록Jackson Pollock의 추상화도 처음에는 주목받지 못했다. 그를 일약 스타덤에 올린 건, 캔버스 천을 바닥에 깔고 그 위로 물감을 뿌리는 잭슨 폴록을 찍은 한스 나무스Hans Namuth의 사진이 공개된 후다. 액션 페인팅이라는 전에 없던 〈회화 행위 예술〉은 언론과 대중을 낚는 드라마를 갖고 있다.

빌리 도르너Willi Dorner가 이끄는 「도시 공간 속 인체들」(Bodies in Urban Spaces, 2007~)은 무대를 도시 공간으로 확장시킨 행위 예술인데 형형색색 체육복을 맞춰 입은 연기자들이 도시 공간 속에 균형 잡힌 인체를 절묘하게 끼워 넣는 작업을 한다. 후드로 덮은

머리와 유니폼으로 통일한 몸통, 격자처럼 꺾인 상체와 하체,
그리고 연기자들의 육체가 층층 쌓이면서, 인체는 흡사 건축의
단위처럼 사용된다. 빌리 도르너가 연출하는 행위 예술의
핵심은 감정이 절제된 인체라는 유기체를 불시에 도시라는
무기체의 틈새에 개입시키는 것이다. 인체와 감정 과잉으로
흐르기 마련인 종래 행위 예술의 전통과는 다른 지점을
차지했다.

티노 세갈Tino Sehgal이 지휘한 집단 행위 예술도 일상의 흐름에
균열을 만드는 게 목적이다. 그렇지만 티노 세갈의 행위 예술은
주로 전시장에서 진행되며, 연기자들도 평상복을 차려입어서
일반인과 구분되지 않으며, 전시장 안에서 인물들의
비정상적인 흐름을 만들거나 낯선 광경을 만드는 점에서 빌리
도르너의 정지된 집단 퍼포먼스와 다르다. 세갈이 기획한
집단 행위 예술은 전시장 로비에서 뜬금없이 진한 입맞춤을
나누는 남녀 연기자를 배치시켜서 관객을 당황하게 만들거나,
전시장 홀에서 연기자들이 집단으로 뒷걸음질을 하거나, 혹은
몇 그룹씩 나뉘어 몰려다님으로써 평범한 일상에 균열을 낸다.
새로운 체험을 위해 무계획적으로 도시를 거닐 것을 주문한
상황주의 운동의 표류 전략과 닮았다. 이런 행위 예술의
호소력은 인체의 개입으로 낯설어진 일상으로부터 온다.

한편 행위 예술의 일회적 효과가 아쉬웠던지 행위 예술의

표현주의를 사진으로 영구히 보존한 예도 있다. 중국 현대 미술가 리 웨이(李薇)의 퍼포먼스는 중력에 저항하는 인체를 구현하려고, 크레인과 철사를 동원해서 인체를 허공에 띠운 후, 포토샵으로 인체를 허공에 붙든 크레인과 철사의 흔적을 지웠다. 중력으로부터 자유로운 초인의 모습만 남았다. 디지털 매체로 실현된 리 웨이의 비현실적인 퍼포먼스의 매력은 〈메이드 인 차이나〉다운 무모함에서 온다. 하지만 비슷한 설정을 걸핏하면 반복하는 그의 작업은 충격 효과를 경감시켰고, 슬랩스틱 코미디를 닮은 감정 표현도 유치해 보인다. 박제된 감정 과잉에 호소하는 것이 초창기 행위 예술의 미학으로 퇴행하는 인상을 주기 때문이다.

빌리 도르너, 「도시 공간 속 인체들」.

이윤성, 「torso 09」(2013).
캔버스에 유화, 162x130cm.

파괴된 인체의 미

「아름다운 이 사랑스럽고, 아름답지 않은 이 사랑스럽지 않다네.」 고대 그리스 결혼식에서 축가로 사용된 시구의 일부다. 고대 세계는 미와 추를 각각 선과 악을 표상하는 개념으로 썼다. 미의 본질을 이상적인 아름다움으로 본 고전 예술의 미학은 현대에도 두루 통할 만큼 공감대가 크다. 그렇지만 불쾌하고 흉한 감각을 미적 핵심으로 탑재한 예술도 분명 존재해 왔을 뿐 아니라, 추의 미학을 추종하는 남다른 취향의 마니아도 존재한다. 고전 미학에 역행하는 추의 미학은 특히 근대의 탄생과 함께 폭넓은 지지를 받으면서 성장했다.

빅토르 위고Victor Hugo는 흉한 얼굴과 기괴한 육체를 지닌 〈노트르담의 꼽추〉라는 추함을 총체적으로 실현한 캐릭터를 무대의 주인공으로 세웠고, 위고의 피조물을 계승한 후발 주자들은 추의 미학을 밀어붙이기 위해 인체를 주저 없이 절단 냈다.

일본 만화가 신타로 카고(駕籠 真太)가 만든 캐릭터들은 절개되고 해체된 인체로 태연히 살아 숨 쉰다. 멜버른 지하철이 지하철

사고를 예방하려고 만든 국민 홍보 애니메이션 「어리석게
죽는 방법」(Dumb Ways to Die, 2012)에는 무모한 실수로 목이 잘리거나,
머리가 터지거나, 감전으로 온몸이 잿더미가 되거나, 피라냐
떼에 뜯겨서 하반신이 사라진 캐릭터들이 춤추고 노래하면서
〈열차 사고에 주의하라〉는 메시지를 태연하게 전한다. 끔찍한
참사의 장면을 묘사했음에도 이 애니메이션은 세계적으로
선풍적인 인기를 누렸다. 다양한 패러디들이 쏟아질 만큼
「어리석게 죽는 방법」은 알 수 없는 중독성을 지녔다. 이유가
뭘까? 잔혹한 참사 현장을 유쾌한 캐릭터로 여과한 탓이 클
테지만, 현실에서 보도되는 사고 현장은 미디어의 검열을
통과한 후에야 우리에게 전달된다. 그에 비해 참사의 끔찍한
현장을 진솔하고 즉물적으로 묘사한 「어리석게 죽는 방법」의
정공법이 후련함을 안긴 덕이 크다.

머리와 팔다리를 뺀 몸통만으로 인체미를 구현한 토르소.
이윤성의 토르소 그림은 인체미의 고전적인 기준인 토르소를
일본 망가의 섹스 판타지와 결합시킨다. 사지에서 솟구치는
과장된 피와 생생한 소녀의 미모 때문에 절단된 사지는
모순적인 쾌감을 안긴다.

파괴된 인체의 미를 만화나 애니메이션으로 구현하는 것과
달리, 여과 장치가 없는 사진에 그것을 담는다면 충격의 강도가
비할 데 없이 클 것이다. 그럼에도 절단된 사지나 목 없는

시체를 피사체로 다루는 조엘피터 윗킨Joel-Peter Witkin의 사진은
흡인력을 지닌다. 이처럼 파괴된 인체를 재현하려는 욕구는
낭만주의 화가 제리코Géricault의 〈절단된 사지 연구〉까지 추적할
만큼 그 계보가 든든한 편이다.

조엘피터 윗킨이 그로테스크하게 변형시킨 인체를 자신의
화두로 정한 계기는 그가 유년 시절 목격한 교통사고 현장에서
목이 잘린 시체를 본 경험에서 비롯된다. 기이한 느낌 혹은
〈두려운 낯섦〉을 뜻하는 〈언캐니uncanny〉에 대해 프로이트는
억압되었던 것이 복귀할 때의 감정이라고 풀이했고, 그 억압을
거세 공포 같은 자신의 성욕 이론과 연결시켰다. 그래서인지,
신타로 카고의 절개된 인체의 소녀나, 조엘피터 윗킨이 연출한
다양한 시체 사진, 그리고 이윤성이 그린 사지가 절단된
소녀들의 그림에 드리운 죽음의 미학은 변장된 에로티즘의
모습을 하고 있다.

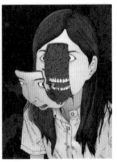

「어리석게 죽는 방법」(2012)의 여러 장면들.　　　신타로 카고, 「레드 립스틱」.

마리나 아브라모비치,
「예술가가 여기 있다」(2010).

제이 지,
「피카소 베이비」(2013)

움직임 없이 감동을 주는 행위 예술이 가능할까?

래퍼 제이 지의 노래 「피카소 베이비」(Picasso Baby, 2013)의
뮤직비디오는 뉴욕 페이스Pace 갤러리 전시실에서 촬영되었다.
하얀 벽이 둘러싼 넓은 전시장에서 제이 지가 그의 맞은편에서
번갈아 가며 바뀌는 1명의 인물을 마주보며 노래하는
설정이다. 이 뮤직비디오의 콘셉트는 행위 예술가 마리나
아브라모비치Marina Abramovic가 자신의 회고전에 내놓은 신작
「예술가가 여기 있다」(Artist is Present, 2010)를 차용한 것으로, 제이
지의 맞은편에 출연하는 인물 가운데에 마리나 아브라모비치도
오마주 차원에서 초대되었다. 비록 마리나의 원본을
차용했지만 차이는 있다. 마리나가 전시 기간 동안 행한
퍼포먼스의 전말은 미술관 개관 시간부터 폐관 시간까지 그저
말없이 자리에 앉아 맞은편 좌석에 앉은 관객과 서로 마주보는
것이었다. 그녀가 전시 기간 동안 미술관에서 앉은 자세로
침묵을 지키며 보낸 시간은 736시간 30분이나 된다. 역동적인
볼거리를 숨겨 두기 마련인 행위 예술의 공식에 비추어, 미동도
없이 침묵을 지킨 행위 예술가의 모습은 마치 미술품처럼
보였을 것이다. 마리나의 원작을 제이 지가 차용했듯이,
같은 대중음악 스타 레이디 가가도 마리나의 작품에 감동을

받았다고 술회했다. 역동적인 쇼맨십과 감각적인 비주얼로
승부를 거는 대중 스타의 입장에서는 조용한 침묵만으로 관객
몰이에 성공한 어느 순수 예술가에게 경외감을 표하고 싶었을
것이다. 침묵하고 앉은 작가를 보려고 뉴욕 현대 미술관에
모여든 관객은 85만 명이었다.

사방을 하얗게 칠한 전시장에 말없이 걸린 그림 한 점을 관객이
1대1로 마주보는 건, 미술관의 일반적인 감상 공식이었다.
이런 감상법은 어수선한 일상의 리듬에서 관객을 일시적으로
벗어나게 해줄 것이다. 명상의 시간이 되는 이런 감상법은
특별할 수 있지만 비현실감과 따분함을 유발하는 점 때문에
풀어야 할 숙제이기도 했다. 이처럼 정적이 감도는 화이트
큐브 미술관은 암전된 공간을 요구하는 미디어 아트의
출현으로 차츰 어둡게 변했다. 급기야 전시장을 일컫는 화이트
큐브에 도전하는 〈블랙 큐브 미술관〉이라는 미디어 아트
전용 미술관까지 출현하기에 이르렀다. 이렇듯 미술관의
완고한 공식은 미디어 환경의 변화로 수정이 불가피해졌다.
이때 고요한 미술관에 일탈을 만든 것이 행위 예술이다. 행위
예술은 동시대 미술의 한 장르이지만, 요란한 공연을 동반하기
때문에 미술의 변종처럼 느껴지기도 한다. 그럼에도 행위
예술은 미디어 시대가 낳은 다면적인 감각 자극에 익숙한
동시대 관객에게 호소할 수 있는 비장의 카드이다. BBC의
예술 감독 출신인 윌 곰퍼츠Will Gompertz는 행위 예술에 대해

〈엔터테인먼트업계에는 빠른 속도로 성장세를 보이는《경험 중심 시장》이 있는데 이에 호소하기 위해, 비요크나 레이디 가가 같은 대중 스타가 자신의 공연에서 행위 예술의 매너를 차용한다〉고 해석했다.

마리나가 침묵과 정지로 구성한 행위 예술을 회고전에서 내놓은 건 반행위 예술에 가깝다. 침묵과 정지의 행위 예술을 마리나가 처음 고안한 건 아니다. 연주자가 무대에 올라 4분 33초 동안 아무것도 하지 않다가 돌연 퇴장하게 한 존 케이지의 연주곡 「4분 33초」도 연주의 일반 공식에 역행했으니 유사한 콘셉트를 따른 셈이다. 그러나 마리나의 작품이 흥행 몰이에 기폭제가 된 건, 일반인에게 〈비일반인〉 예술가를 근접한 거리에서 마주할 기회를 줬기 때문일 것이다. 제이 지가 근접 거리에서 관객과 1대1로 마주한 마리나 아브라모비치의 콘셉트에서 얻은 영감은, 높은 무대 위에서 무수한 청중을 원거리에서 내려다보는 자신의 쇼맨십으로는 소통의 한계가 있겠다는 깨달음이었는지도 모른다. 행위 예술은 예술가가 곧 작품인 만큼, 관객과 예술가는 전에 없이 밀접한 거리를 사이에 두고 있다. 예술가를 관음의 대상으로 만드는 예외적인 미술 현상이 행위 예술이다. 마리나의 회고전에 85만 관객이 긴 줄을 기다리면서 충족시킨 욕구는 일시적이나마 〈연예인이랑 친분을 맺은 기분〉이었을 것이다.

트레이시 에민, 「내가 마지막에 그린 그림에 대한 엑소시즘」
(Exorcism of the Last Painting I Ever Made, 1996).
© Tracey Emin. All rights reserved, DACS 2015

미모와 선정성의 가산점

아름다움을 선함과 대등하게 보려는 시각이 있다. 만물을
창조한 신이 자신의 작품을 〈보시기에 심히 좋았다〉고 적은
구약 성경도 미와 선을 연결 지으려는 인간 본능이 반영된
것일 게다. 선거철에 정치적 신뢰보다 후보자의 미모가 표심을
좌우하는 현상도, 〈보시기에 아름다운〉 후보자에게 마음을
내주는 유권자의 감상자적 태도가 만드는 것이다.

〈스타일 아이콘 어워즈〉와 〈코리아 베스트 드레서 백조상
시상식〉에서 정치인으론 유일하게 수상자로 선정되었고,
급기야 패션지『엘르』의 〈2009 대한민국 파워우먼의 초상〉
화보에 유일한 정치인으로 꼽힐 만큼 나경원 의원은 의정
활동과 무관하게 미모로 가산점을 먹고 들어가는 여성
정치인이다. 타고난 미모가 전문 분야와 무관함에도 업종
평가에 유리한 가산점으로 작용한다.

여성 아티스트 트레이시 에민Tracey Emin은 자신의 사생활을
선정적인 주제로 다듬어서 일찌감치 화제 몰이를 했다.「내가
1963~1995년 사이에 같이 잔 사람들」(Everyone I Have Ever Slept With

1963~1995, 1995)은 텐트 내부에 그녀가 주장하는 바 1963~1995년
사이에 동침한 102명의 명단을 적어 넣은 설치 작품이다.
작품 제목과 텐트 안에 적힌 명단은 마치 트레이시 에민과
섹스를 나눈 사람들처럼 보인다. 하지만 글자 그대로 〈잠을
같이 잔〉 가족과 어린아이들의 이름이 훨씬 많이 차지한다.
누가 봐도 혼란스러운 말장난으로 호기심을 낚아챈 경우다.
이 작품으로는 성이 차지 않았던지, 나체로 작업하는 자신의
모습을 벽에 설치된 16개의 어안 렌즈를 통해 훔쳐보게 만든
「내가 마지막에 그린 그림에 대한 엑소시즘」(Exorcism of the Last Painting
I Ever Made, 1996)도 있다. 트레이시 에민의 관음증 도박은 그녀의
미학적 특허다. 그중 백미는 1999년 터너상 후보작으로 출품된
「내 침대」(My Bed, 1998). 자신의 침대와 그 주변으로 널린 콘돔과
생리 혈이 묻은 팬티 등 자신의 속옷, 담배꽁초와 술병 등을
고스란히 전시장으로 옮긴 설치 작품이다. 비록 이 작품은
그해 터너상을 타진 못했지만 수상작보다 더 주목을 받았다.
트레이시 에민의 전 남자 친구 빌리 차일디쉬(Billy Childish는
트레이시 에민이 사용했던 침대를 자신도 갖고 있으니 2만
파운드에 팔 수 있겠다면서, 「내 침대」 같은 작품이 권위 있는
예술상 후보작으로 오르는 현실을 조롱했다. 「내 침대」는
2014년 크리스티 경매에서 무려 254만 파운드(약 42억 원)에
판매되었다.

신디 셔먼의 사진 「무제 영화 스틸」(Untitled Film Still, 1977~1980)은

영화가 구축한 여성의 전형에 지배받는 동시대 젊은 여성의
페르소나를 풍자한 작품이다. 그렇지만 이 작품이 호평을
받은 데에 사진마다 다른 배역으로 출연하는 신디 셔먼Cindy
Sherman의 인체 노출도 한몫했을 것이다. 작업의 취지야 어떻건
트레이시 에민과 신디 셔먼은 남성적 선호에 부합하는 미학적
기호를 고안했고, 그들의 작품은 일종의 욕망을 투사할 여백이
되어 줬다. 타고난 미모와 선정적인 주제 때문에 주목을
받는 여성 아티스트는 주변의 불편한 시선을 받는다. 그것은
시기심이기도 하고, 선정성과 미인계에 휘둘리는 예술적 판단에
대한 분노이기도 하다.

미모의 여성 정치인이 정치적 자질과 별개로 선거철에 반사
이득을 보는 것과, 미모와 선정성을 앞세운 여성 아티스트가
비평적인 주목을 받는 건 같은 현상일까? 유사하지만
차이점도 있는 것 같다. 시각 예술의 성과는 결국 볼거리의
비중이 차지한다. 그 볼거리를 타고난 미모와 관음적인
주제를 택한 것이니 시각 예술의 업종 연관성도 분명 있다.
통념상 선뜻 내놓기 힘든 주제를 선점한 면에서 트레이시
에민에게 독보적인 미적 성과를 인정해 줄 부분도 있다는
얘기이다.

그럼에도 여전히 개운치 않은 건 무엇 때문일까? 통념상 털어
놓지 않는 사생활 고백만으로 과도한 미학적 평가와 부의

집중을 누린다는 직감 때문일 것이다. 동시대의 어떤 중요한
미술은 통념을 벗어난 충격 효과로 호평과 혹평을 함께
받는다. 그 충격을 표현하는 방법이 어떤 아티스트에겐 사생활
노출이고, 또 다른 아티스트(데미안 허스트)에겐 한 마리 상어일
따름이다.

신디 셔먼, 「무제 영화 스틸 3」(1977).

지은이 반이정

반이정은 미술 평론가지만 숨겨 둔 진짜 꿈은 배우였다. 글을 쓸 때 스토리텔링에 관심을 두고
영화와 시각 예술 일반에 두루 관심을 갖는 건 그런 배경 탓인 것 같다. 『중앙일보』, 『시사IN』,
『씨네21』, 『한겨레21』 등에 미술 평론을 연재했고, 「교통방송」, 「교육방송」, 「KBS」 라디오에
미술 패널로 고정 출연하였다. 2014년 국내 최초로 시도된 아트 서바이벌 방송 「아트 스타 코리아」
에서 멘토와 심사 위원으로 초대된 경력은 그의 대중적 시각과 날카로운 비평 능력을 설명한다.
중앙미술대전, 동아미술제, 송은미술대상, 에르메스 미술상 등 각종 미술 공모전에서 심사와
추천 위원을 지냈고 「한겨레」, 「경향신문」에는 예술과 무관한 시사 칼럼을 연재하기도 했다.
『사물 판독기』(2013), 『새빨간 미술의 고백』(2006)을 썼고, 『에드바르드 뭉크』(2005)를 번역했다.
『세상에게 어쩌면 스스로에게』(2013), 『나는 어떻게 쓰는가』(2013), 『웃기는 레볼루션』(2012),
『아뿔싸, 난 성공하고 말았다』(2009), 『책읽기의 달인, 호모부커스 2.0』(2009), 『자전거, 도무지
헤어나올 수 없는 아홉 가지 매력』(2009) 등에 공저자로 이름을 올렸다. 서울대, 세종대 등
대학에서 학생을 가르치기도 한다. 어지간한 거리는 자전거로 주파할 만큼 자전거 마니아로
알려져 있다. 네이버 파워 블로거에 선정되기도 한 그의 온라인상 거처는 dogstylist.com.

예술
판독기

지은이 반이정 **발행인** 홍유진 **발행처** 미메시스

주소 경기도 파주시 문발로 314 파주출판도시 **대표전화** 031-955-4400

팩스 031-955-4405 **홈페이지** www.mimesisart.co.kr

Copyright (C) 반이정, 2016, Printed in Korea. **ISBN** 979-11-5535-062-1 03600

발행일 2016년 2월 20일 초판 1쇄 2016년 10월 30일 초판 2쇄

이 도서의 국립중앙도서관 출판시도서목록(CIP)은 e-CIP 홈페이지(http://www.nl.go.kr)에서
이용하실 수 있습니다(CIP 제어번호: CIP2015028686).

이 책은 실로 꿰매어 제본하는 정통적인 사철 방식으로 만들어졌습니다.
사철 방식으로 제본된 책은 오랫동안 보관해도 손상되지 않습니다.